樹姿畫態

江啟明回歸大自然

中華書局

作者簡介

江啟明，1932 年出生於香港，是本地極少數的第一代土生土長自學畫家及藝術教育家。江氏自幼喜愛藝術，完成初中課程後，便開始為家庭生活奔波，他同時抽空自學、苦練繪畫技巧，研究藝術理論；尤其擅長人物及風景寫生，並精通鋼筆及鉛筆速寫、水彩、油彩、版畫等多個媒介。江氏 20 歲起便從事美術教育工作，直至 1993 年宣佈退出教育工作，60 多年一直醉心於藝術繪畫創作和美術教育傳承，曾任教九龍塘學校、香港美術專科學校、嶺海藝專、大一藝術設計學校、香港中文大學專業進修學院、香港浸會大學持續教育學院、香港理工大學、香港大專美術聯會、香港警察書畫學會及香港懲教署等，可謂桃李滿門。除畫作及教授外，還先後出版了 60 多本美術教育書籍，對香港藝壇貢獻良多。江氏為擴闊及深化自己的藝術思維，從不間斷地挑戰自己，經常到世界各地旅行及寫生，作品曾於美國、日本、馬來西亞、中國大陸和台灣展出。參加及受邀之聯展共數十次。《香港史畫》及《香港今昔》畫集更曾獲前港督麥理浩爵士、前港督衛奕信爵士、前英國首相戴卓爾夫人收藏於香港督憲府和英國首相府圖書館。

近年獲頒之主要獎項和榮譽

· 1996 年獲香港浸會大學林思齊東西學術交流研究所授予「榮譽院士」
· 2006 年獲香港特別行政區頒授銅紫荊星章
· 2008 年獲香港藝術發展局頒發「香港藝術發展獎 2007」之「藝術成就獎」
· 2016 年獲康樂及文化事務署定位為「香港文學作家」
· 《香港元氣》獲 2016 年「香港金閱獎」最佳圖文書獎
· 《香港元氣》獲 2017 年「香港出版雙年獎」出版獎
· 《香港村落》獲 2018 年「香港金閱獎」最佳圖文書獎
· 《香港村落》獲 2019 年「香港出版雙年獎」出版獎

我讀樹言樹語

　　江老師說「今回我要畫樹，但有筆記，我對樹有心得要說。」真好，我不懂畫畫，可卻愛樹，要向江老師學習樹。

　　一幅幅寫實的描繪，好多是我平日路經看到的，也有曾特別遠道去拜訪過的。「樹木看似沒有表情，細看各有性格」，一切重點在「細看」，如何細看？乃在看樹、畫樹的人，有沒有細察樹的深層。怎樣才算進入樹的深層？除了認知生物屬性知識外，最需要的是「不單要用『心』，還要入『靈』」。

　　江老師說：「我個人一向主張藝術的最高境界是屬靈的，即超越人類思維，超越肉眼所見的現實。我繪畫的藝術形式是具象的寫實，我要通過這形式，去表達我對靈性的追求，從大自然深入洞悉物體的內裏本質本性。」藝術家追求的「要超越專業，進入『無我』的靈性層面，與宇宙溝通。不單要用『心』，還要入『靈』」。

　　甚麼叫屬靈的？江老師用傳統的儒家思想來詮釋：「『天人合一』的人和自然高度和諧統一。我之所謂藝術最高境界是屬靈的，亦即把自己提升到反璞歸真，與自然融為一體。」就是樹與人均應有的生存特質。真正

的藝術家才能發掘這些特質，掌握、描繪這些特質。

　　「靈」，好像說得太抽象，有點虛，我試舉兩幅作品為例，相信可以踏實些。讀到這句文字：「這幅畫的靈魂放在偏中較淺色的年青樹幹上」，我趕緊集中視線在〈槿（一）〉圖上（見 47 頁）。果然，偏中的一棵樹身顯然淺色些，卻有一種很特別的光，與旁樹不同。如果不是文字提醒，看畫的人就會錯過了。這就是藝術家尋得青年的樹的靈。

　　《生命的頌讚》（見 166 頁）畫的不算樹，但都是植物，有枝有葉，可以稱之為弱勢的樹。江老師說：「一切有生命的動植物，來到這地球上，就要生存，要生存就要去爭取。《生命的頌讚》畫面中的植物，種子偏落在梯級的罅縫中，為了生存除了向上爭取陽光外，還要吸取地下的水分，這是一種面對當下的勇氣，值得我們人類去歌頌。」罅縫中為生命存在而勇於爭取應有的陽光與水分，不為名利，這特質就是靈。

　　這本畫與文字合成的畫冊，當然不止於說樹。樹必然與土地發生不可分割的根源關係，故也見世界各地緣之靈。同時更是江老師要把對藝術追求心得，授意給後學者，殷切叮嚀。一切足見老師對藝術生命的執着……此種種心之靈，盡在樹言樹語中了。

前言

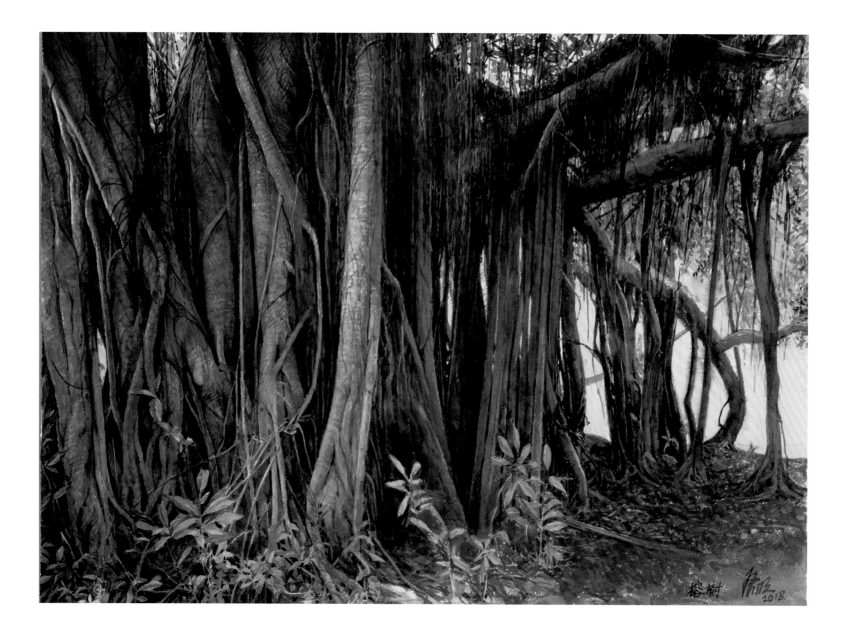

<u>榕樹</u>　2018　水彩　56 x 76cm

一位具象畫家連樹也不去描繪，甚至不會描繪，那真是天大笑話。因樹一般的形狀姿態你畫得不準確，稍有差池，一般人是看不出的，不像畫建築物、動物、靜物或人物，樹總比較容易處理，故我認為初學繪畫者，最理想就是以樹作為基本的學習描繪對象為佳。

樹的種類也有不少，比人種多很多倍，且壽命也較長，有所謂「百年樹人」。它們吸入廢氣、二氧化碳，為人類製造出清新的氧氣，貢獻很大。樹有喬木、灌木、草本及藤本，還有依附其他植物生存的寄生植物及蕨類等。樹木看似沒有表情，細看各有性格，因氣候、地理、土壤、季節和環境都不一樣，不同地域亦有專有品種，樹幹樹葉的大細形態都不同，千變萬化，色澤也各異，故我們繪畫者不能千篇一律。曾看到有行家，所繪樹葉都是用同一種綠色，同一種手法，並不深入研究，只繪出概念的樹。

我也喜歡畫樹。事實上樹的生命力甚強，內裏有着頑強不屈的鬥志；樹也有「族群社區」，亦如人類一樣，為求生存，你爭我奪。它們也形成了各自的性格，如木棉樹，在樹群中，一定要高過其他周邊的樹木，獨佔鰲頭，出「人」頭地，故人類稱它為「英雄樹」；如榕樹，在南方農村，村民多在村頭村尾種上，因它較粗生，且葉較濃密，可作乘涼。但它比較霸氣，如樹生長在屋旁，它的氣根一定遲早纏繞上你的牆頭，甚至你的屋宇，因它的年齡比人類長，如元朗水尾村的「榕樹屋」，聽說這裏本為一書塾，主人死了，但樹還生存，故現在你還可看到樹身（沒有主幹）的一部分仍圍繞着屋的某個房間。

樹較少單獨存在，有一定數目的都稱為「林」，很多中國農村為了調節空氣，在村後山多種上「風水樹」。在熱帶的地方多為雨生林，寒流地帶多為杉樹林，杉樹比較高聳，且年齡較長，現世上有五千年以上的巨杉。很多國家為了子民健康與生態平衡，都建立國家森林公園以作保護。但從 1990 年至 2015 年短短 25 年間，已約有 1 億 2,900 萬公頃森林從這個地球上消失，有 300 多種頻危，被人類破壞，面積約等於南非國家的總面積。北美洲鳥類在近 50 年已減少 30 億隻。人類往往為了金錢利益的收入，時常引致原生植物被砍伐，故破壞地球生態的敵人就是人類本身。環境保育，並不只是書本上或口頭上的理論，而是要有實質的行為。動植物，乃至人類生存，是休戚相關的，要取得平衡也不是容易的事，破壞總比保育及建設來得容易，一旦傾斜，就加速另一方死亡，甚至加速地球毀滅，但願世人多多珍惜保重！

首先我要向天地叩謝感恩，使我這個高齡的畫家還有健康健全的身體為人類作出貢獻，繼而感謝我的雙親把我帶來這世上，做一些有為的事！

最後要感謝小思老師為我賜序，增添光彩，並謝謝周國偉及周穎卓兩位同學的協助！

目錄

CHAPTER
— 1 —

樹 與 繪 畫

如果一位寫實的畫家，只是概念地去認識樹木和植物，你繪出來的也只是形體的表象，並不深入。

P. 25

以我畫家而言，本港可見綠色顏多，可惜缺乏其他色彩，較為單調，不算理想，應為一片姹紫嫣紅配上青蔥蒼翠的植物，美哉！

CHAPTER
— 3 —

北方的樹

經常描繪大自然，沉浸於天地本元中，你身心也自然青春常在。

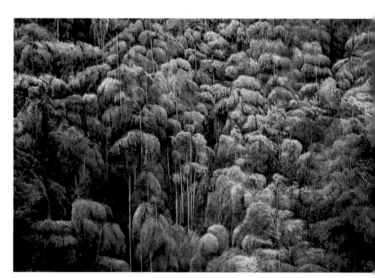

P. 118

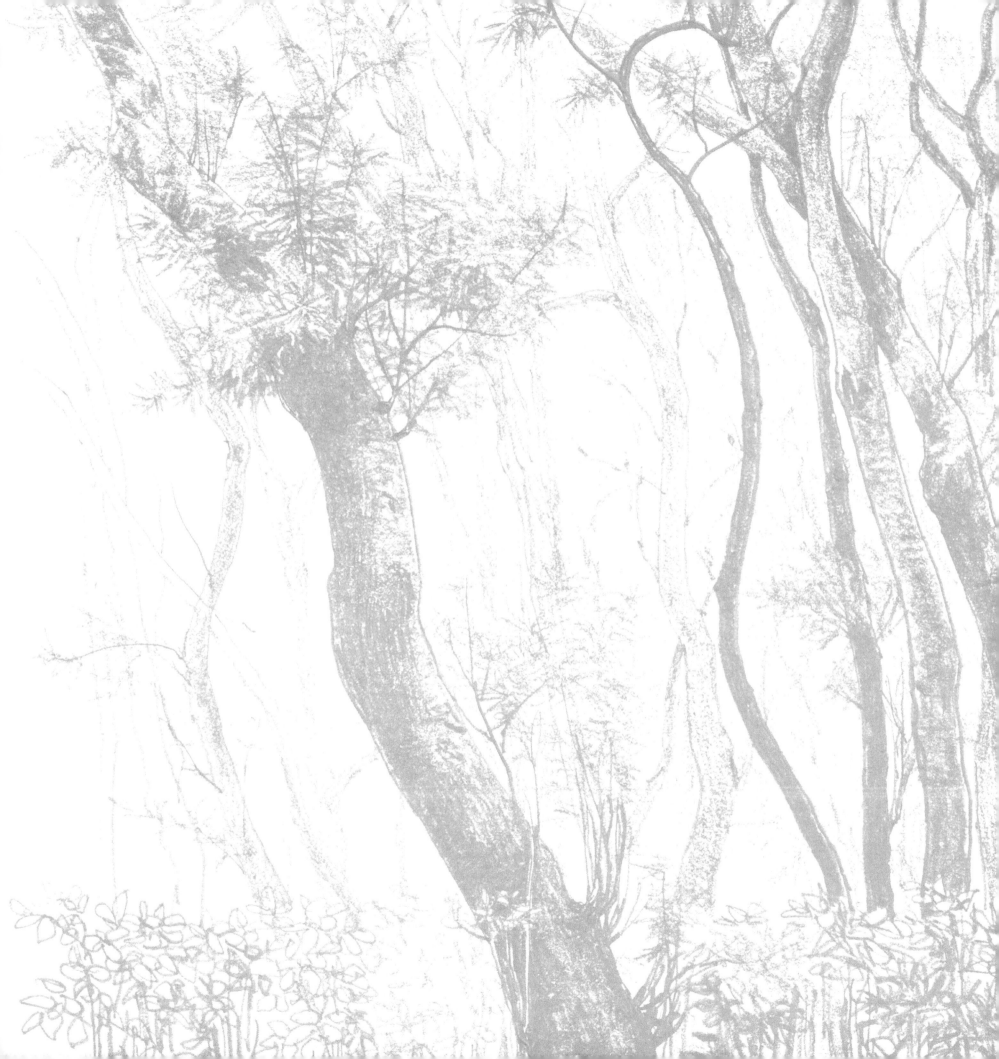

樹 與 繪 畫

綠葉　1999　水彩、鉛筆　46 x 38cm

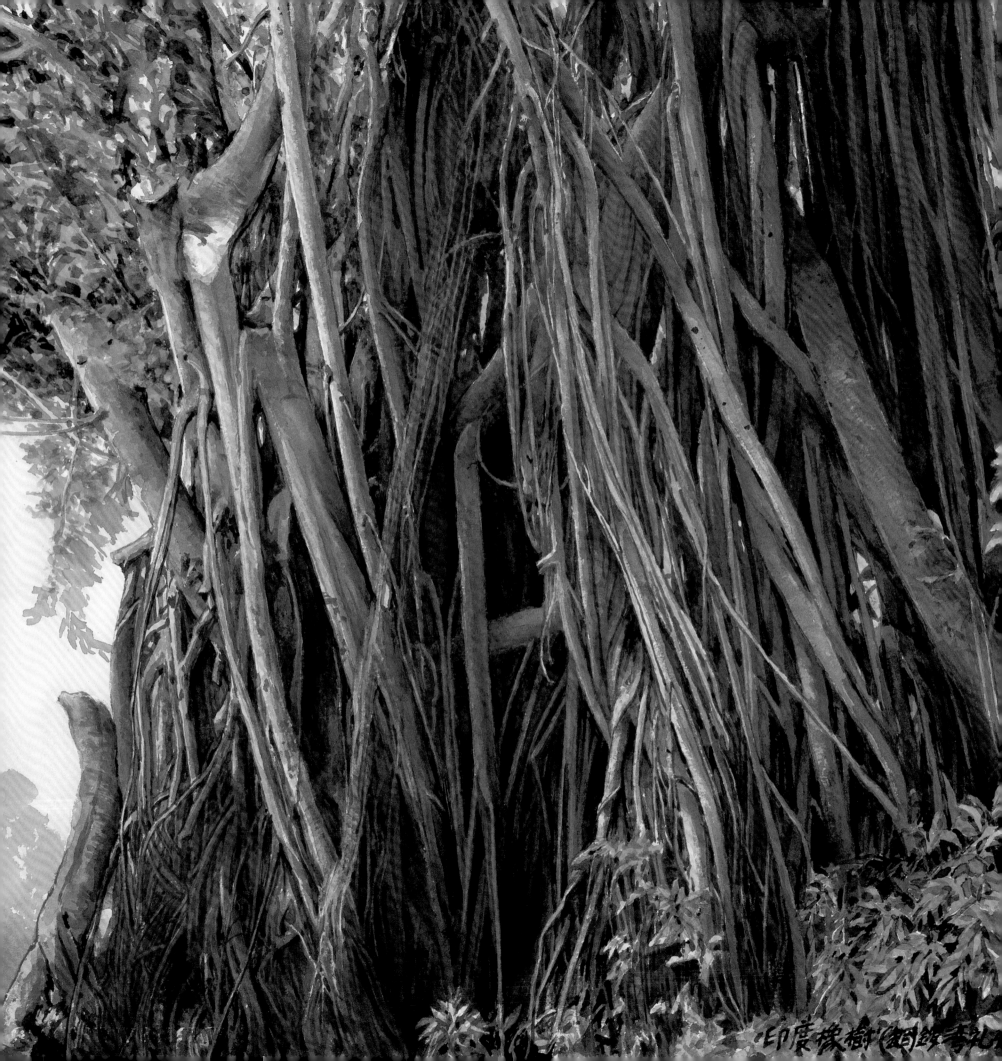
印度橡樹(銅鑼灣)

讀
樹

　　樹是木本植物的總稱，以葉綠素獨立供給養分者，一般稱為植物。現時地球上植物的種類約有 40 萬種，因地形、地域、地質、土壤、氣候等因素而各自形成不同體系。據漁農自然護理署資料，本港已知植物超過 3,000 種。

　　如果一位寫實的畫家，只是概念地去認識樹木和植物，你繪出來的也只是形體的表象，並不深入。正如某些演員睜大雙眼就表示驚慌或憤怒，咧開嘴巴就表示歡喜一樣，這些只是表面動作，完全沒有深入到感情的層面。故此，我們多少也要知道你繪畫的樹的所屬，跟着就是名稱、性能等。又正如你的朋友，你連姓名也不知道，就證明你對他不夠了解，如果你叫上他的名字，自然就分外親切。我們繪畫又何嘗不是一樣，你對繪畫的樹的名稱、性質、功能，甚至形態、葉形、果實等都有深入認識，你自然對它產生感情，感到親切而互動共融，繪出來的作品自然就不一樣。

印度橡樹（銅鑼灣禮頓道）　　2018　水彩　56 x 76cm

畫樹

我教導學生畫樹，尤其是初學者，定輪廓線或畫樹枝，用筆一定要由下而上，因樹是由地向上生長的，故運筆的走勢較自然，這樣容易營造出樹的生命力。不過有一次我看見一位國畫老前輩，他畫樹竟由上而下，但給人一種由下向上的感覺，十分神奇。後細心觀察，原來他懂得並可控制自己將氣場顛倒運行，一般人是很難做得到的，高手！中國是內文化的國家，尤其是老書畫家的修為，已到出神入化。

又有一次，有一位年青畫家，竟對人解說「沒骨法」為沒有線條的畫法，即渲染或意筆，真的太無知而膚淺了。中國內文化之深厚，不是表面功夫，沒骨法的「沒」字，應解說為隱藏之意，「骨」即線條，故應說是隱藏了線條之畫法，亦即是說線條打入紙的內裏，不是在表層，因該畫家懂得運用丹田的內家功夫，甚為深奧，一般人不易理解和運用。我可引用人的肌膚去解說，人的表皮肌肉生理組織，本決定於你內裏骨骼的生長結構，「沒骨法」的原理應如是。

雖然我們畫的是由外國傳入的媒介，但我們既有着中華民族五千多年沉澱的內文化精髓，就應在你的繪畫上深入運用，發揚光大，創造未來！

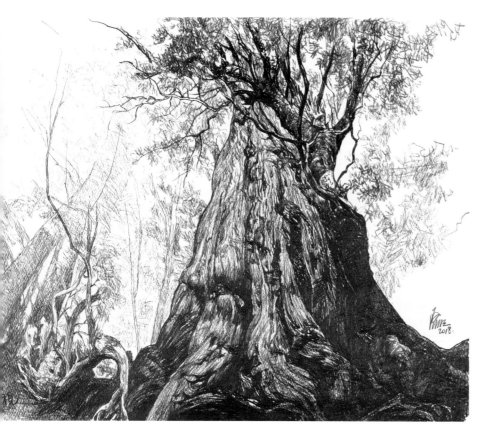

仰視　2018　鉛筆　38 x 46cm

筆者跟樹合照

杜鵑魂　　1994　　水彩　　102 x 152cm　　雷賢達先生收藏

　　繪畫在人類的歷史來說，在未有文字之前已經存在了，雖然只是一種圖騰或塗鴉之作，未達到專業水準的要求，但可以說是人類最早的文化。

　　這種文化逐漸分為往東西方發展，形成各自獨特的視覺思維和技術要求準則，有各自的藝術路向。大致上西方是尋求具象的現實客觀標準，而東方在原則上是自我主觀的表現。直至十九世紀末二十世紀初，人類的交通及資訊科技變得方便，促進了互動交流，加以西方當年的現代思維及政治起革命，又經歷過兩次滅絕人寰的世界大戰，使他們的人生價值觀大大改變，故藝術上也開始改變而吸取東方藝術思維。二十世紀中期，西方一百八十度轉而強調個人主觀，更產生「現代主義」思潮，成為新的藝術路向，到底「對不對」，現在還沒有答案，只有各自精彩。早十幾年前，西方強調「性」自由開放，一窩蜂去人「性」大解放，裸跑、集體裸體抗議，甚至性交大檢閱、真人行動騷，連國際性的威尼斯藝術節也以「性」為主題，本港浸大視覺藝術院和藝術館也跟風。現在可能厭倦了，又相反來一個反性侵擾，甚至深入到宗教人士，在本人來說，這些意識形態根本就不能作為藝術的範疇。

　　我個人一向主張藝術的最高境界是屬靈的，即超越人類思維，超越肉眼所見的現實。我繪畫的藝術形式是具象的寫實，我要通過這形式，去表達我對靈性的追求，從大自然深入洞悉物體的內裏本質本性，務求「大我」的具體真實存在。這種存在是一種屬靈的大宇宙「粒子」，也是一種數字的組合，通過藝術家的手和感性，賦予專業上的要求去表達出來。當中亦加以中國的傳統文化及思維。除了所謂主觀表現外，外國人到目前還未深知理解的，就是中國的藝術還要求個人的內涵與修為，這是內家功夫，是不容易理解和表達的文化內蘊。

　　當你乘船往澳門途中，會看見某處的水（鹹）和河水（淡）相接，形成兩種顏色，很有趣，正所謂「河水不犯井水」。但這只是表面現象，實質上它們有部分正在互相交融，因為大家的「本性」都是「水」，只是「質」的「含量」不等同而已。

　　二十世紀前，西方的藝術可形容為靜止而單向的水，符合現實科學實驗性的要求。二十世紀開始（其實十九世紀末印象派已開始），因一股強烈的東方水沖激到西方去，致使他們的藝術大為震動，撞起浪花，甚至可以說使他們的「質」徹底改變。其實自從第一次世界博覽會日本藝術在歐洲展出後（凡事的轉變，都不會是突然的，一直以來東方文化藝術，尤其是中國，早已從貿易之旅而西傳，潛移默化地影響着西方文化），印象派畫家就曾掀起了東洋熱潮，他們不單深入研究東方藝術，甚至描繪的題材也加插一些東方素材，如日本之「浮世繪」、穿着日本袍、手拿摺扇等。如果你細心分析，稱為「現代畫之父」的塞尚，他的理論也應該是研究東方繪畫而確立的。

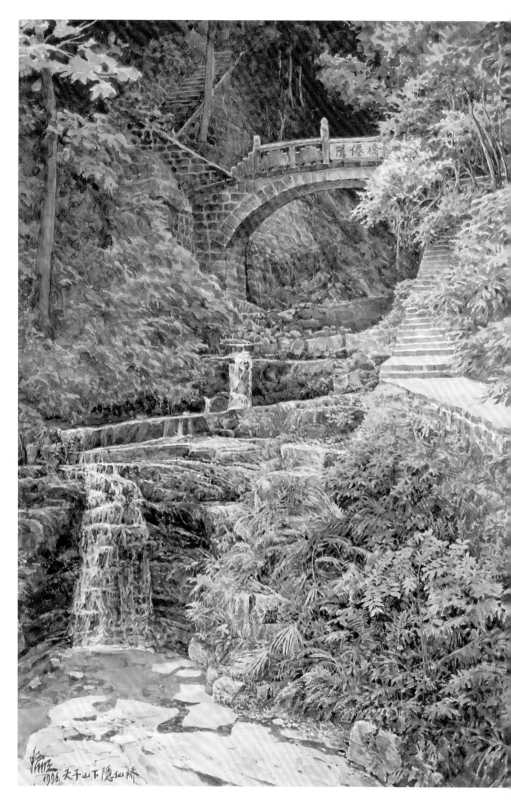

天子山下隱仙橋　1996　水彩　79 x 55cm

首先我們知道西方的藝術思想都是因大時代人類的整體思想而提升的，他們的科學促使工業革命，大大改變了整個社會結構及人類的思維，也迫使人們變得貧富懸殊，導致階級尖銳鬥爭，更經歷了社會經濟衰退及兩次世界大戰，人們的思想因而由現實而推到一種理想主義，亦即人們不滿現實的存在，轉而尋找個人憧憬上的美滿。影響人們最深遠的，就是強調自我的「存在主義」誕生。畫家自然也不滿把視野只停留在物體的直觀形象上，而鑽研形象的分析和個人理念，甚至直接放眼於單純的藝術本身。行動永遠都是由思想帶動，畫家們本已蠢蠢欲動，只欠「東風」，一旦接觸到東方（和非洲）的藝術，就紛紛「利用」而研究融合。可以說西方以前的繪畫是十分客觀的、科學的，只停留在現實的存在、肉眼所看到的景物上。而我們東方的繪畫一向都是以內裏心眼所感受到的來描繪，也可以說是比較「主觀」的，個人化的，追求個人的精神修養與內涵，不受制於大自然，隨心所欲，自由奔放，天馬行空。

最明顯的如八大山人朱耷，他畫的鳥，像鳥也不像鳥，更不知是甚麼鳥。正如公孫龍說：「白馬非馬」，這就是兩個概念的內涵的深淺和外延的大小說。白馬含蘊馬，而白馬不等於馬。白馬是一具存在之物，而「馬」是個抽象概念。東方藝術是將精神世界與形象世界融會貫通，具有人與自然、精神與形式的和諧關係。形意徵象，就是我們東方藝術造型的觀念，也可能是受到莊周的神秘主義思想影響。西方的抽象畫家也承認我國的八大山人是他們的啟蒙先鋒。抽象畫那無意識的人格表現與潛意識的本能宣泄，縱向深入的內心體驗與橫向拓展的視覺極端的表現手法，何嘗不是中國畫的理論？部分抽象畫家還深入研究中國的唐宋詩詞而衍化新的風格（詩的形體就是一種抽象的表現）。你還可以發現西方的立體派、野獸派等等的表現形式，都可說是從中國畫的「單線平塗」形式而代入衍生。

到二十世紀中葉，西方藝術家的思想已受東方思想影響而徹底解放了，但他們是不會滿足的，因他們的民族性一向是向外追求。人類雖已踏足月球，還不能滿足現有所得着的，他們甚至可以完全拋棄以往擁有的一切，尋求另一藝術的新路向，樹立藝術的新觀念。所謂另類藝術，把傳統用筆來繪畫的現有藝術形式打破，成為多媒體藝術，甚至為求一剎那滿足而創作的裝置及包紥等藝術，故此現在繪畫也不能單獨生存了，「可悲」或「可喜」、「退步」或「進步」？那就要由畫家自己去重新定位了。「放棄」或「保留」？在本人來說，我還是十分欣賞他們那種「破舊立新」的精神，總好過有些中國畫家死抱着世襲的傳統不放。

中國人本是十分聰明的，亦可以說是十分愚昧的。往往發明了的東西，創造了的哲理，都懶於去跟進，懶於再深入研究，一般都反過來由西方人去發揚光大，甚至利用它們作為武器去侵害我們的同胞。事後，有些崇洋的人竟認為那是西方人偉大的發明，感動不已，俯首稱臣，再拿回來應用，還自沾結合成為新品種。有人把水墨繪成半抽象或全抽象的畫，就硬加上西方的派別名堂，以增加自己的知名度，可悲！

希望那些盲目崇洋的中國人有所反思，西方自從由印象派以來吸取東方之營養，建立之各家各派，都是由思想作為指導而構建他們的表現形式。但現代有些中國人學習西方的，大都是把西方的形式全搬過來，不是從思想去徹底研究，很少建立自己民族的新面貌。我們要看全方位的面，不要只看單一面，不要只追求表面的「影像」，我們要看人類的外與內，看透人類影像內裏的心靈活動及時間裏的昨天、今天與未來的軌跡。甚麼名稱、派別，甚麼主義與理念，都是自欺欺人的，都是別人給你套上的圈套。我們要追求的，不單是你自己的真我，更是人類的整體、宇宙的真諦。

「橋」是象徵還是一具建築物？還是路的一種交通工具、庇護所、雕塑品或紀念碑？還是河的變奏？可能是以上種種的總和。總之，東西方的人類早已不期然地互相努力的把「橋」建立起來。

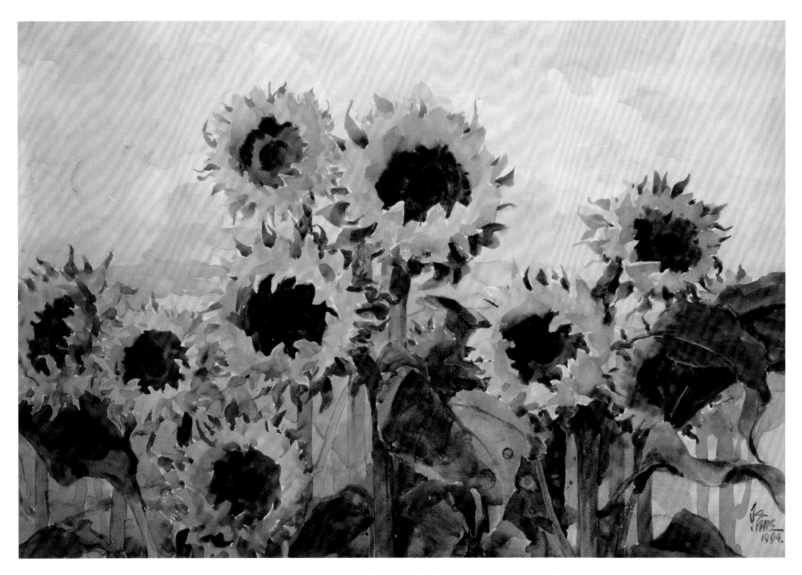

向日葵（意筆處理）　1994　水彩　55 x 79cm　雷俊昌先生收藏

寫生

原始人類還未有文字的時候，已懂得用繩結去記事，或繪鑿出一些圖像及圖騰在石洞和岩壁上，以示一種記錄。

現代人自嬰兒開始，已經自覺地去觀察周邊事物，尤其是景物的形態，直至他懂得握筆，就會把他看見的東西盡量模仿去描繪下來。最初可能採用只有他才可看得懂的符號去表達，如一點可能代表某一人物、大點的一定是代表自己、線條代表過程等等。我最初教導兒童畫時，就有一位約兩歲大的小孩正是這樣，他解釋自己所繪的圖像時，向我說出他昨天跟爸媽旅遊一日的過程及故事。他不單可繪出只有他看得懂的景物符號，還具備一天的日記，十分生動有趣。

人最初繪畫是模仿景物的形象，這種舉動就是「寫生」。開始時可能畫得「不似」，這也是人類運用感性的第一步，跟着自然地就會去追求形似，這第二步就是理性分析的開始。在此階段，一般都要進入專業的研究，不然只可停留在最初的所謂「塗鴉」階段。現代有些繪畫者就自以為是的停留在「塗鴉」的初階，不求上進。

故此在追求視覺藝術的過程中，無論你將來走向具象或抽象也好，都是要由 「不似」 進入「似」，最後反過來再進入「不似」的境界。但這階段的「不似」是經過專業琢磨的，需要繪畫者把景物重新組合或取捨而提升出來，不是完完全全把現實一模一樣地照抄，甚至可把現實作為意象或抽象形式去表現。亦即是說繪畫學習的過程是由「無章法」，進入「有章法」，再達到由自己控制的「無章法」。 當然藝術只具有這條件要求還是不夠的，我時常對學生說：「藝術是屬靈的」，即要達到真正藝術的境界還要超越專業，進入「無我」的靈性層面，與宇宙溝通。不單要用「心」，還要入「靈」。繪畫的知識和技巧，只證明你是一位專業的畫家而已，並不算是藝術家。

我有今天的成就，是以「寫生」作為基礎的。「寫生」的功能，可以訓練你認識現實的景物：形象結構、大小比例、構圖輕重、明暗層次、立體空間、透視距離、色彩變化等專業知識，以及自己面對群眾的膽量及人際關係，更難得是通過這種練習，可體驗大自然及民情、培養理性與感性。

而尤為重要的，「寫生」亦是視覺藝術，訓練你對事物的觀察力和敏銳力：表象以至內裏，簡化以至深層、靜止的氣息，以至捕捉動態的變化及延續運行；由感性的觸動，以至理性分析，都是觀察力和敏銳力的培訓。一位視覺藝術家的成敗，是決定於他觀察力和敏銳力的強與否。

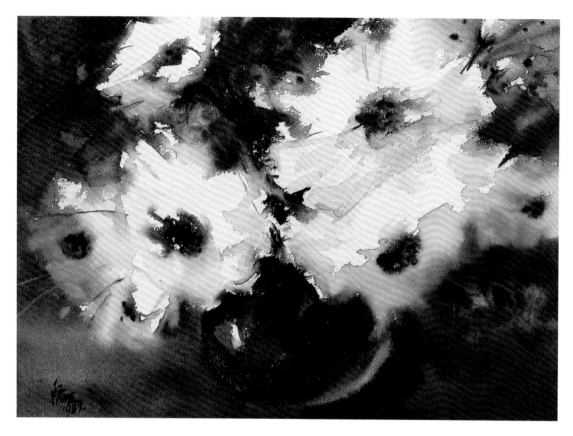

放（大寫意的畫法）　1987　水彩　35 x 49cm

　　但「寫生」在今時今日的年代，只是學習視覺繪畫的第一步，不能一生一世都停留在「寫生」那個階段。「寫生」只是初期的基礎功夫，到掌握了基本技巧後，就只可作為畫家日常的記錄及參考資料而已，並不是追求藝術的最高目標，更不算是創作。「寫生」怎樣說，都是比較表面，較為「寫意」的，很難深入景物的內裏深層，尤其是在今天重思維、重創新、多元化及多媒體的年代。「寫生」當你「上手」了，就不容易抽離，因為「寫生」重於感性，有種成功喜悅感。

　　但在「寫生」學習的過程中，要懂得在技巧中滲入感情，那才可發揮它的長處，其中以速寫作為強化感情的橋樑，那畫面才具有生命力，才可把景物本身的生命加上你的感情，重演在畫紙上，那就是藝術獨一無二、沒有任何事物可取代的唯一藝術生命，那正是物與畫家生命的共融。現代先進的攝影及電腦永遠都不能取代繪畫的原因正是如此。

　　初學繪畫者不要未學行先學走，或被人誤導及怕辛苦，認為「塗鴉」就是「藝術」。腳站不穩，肯定走不遠的，那就不會有將來。

　　我們香港畫家除具有香港之情，更不要忘記自己是中華民族的後裔，一脈相承，擁有着幾千年文化的深度與厚度，因此作畫時要研究出屬於我們的內文化來配合現代的潮流思維去發揚光大，作品要有自己民族的「寫生」及「繪畫」特色，為國家民族爭光。

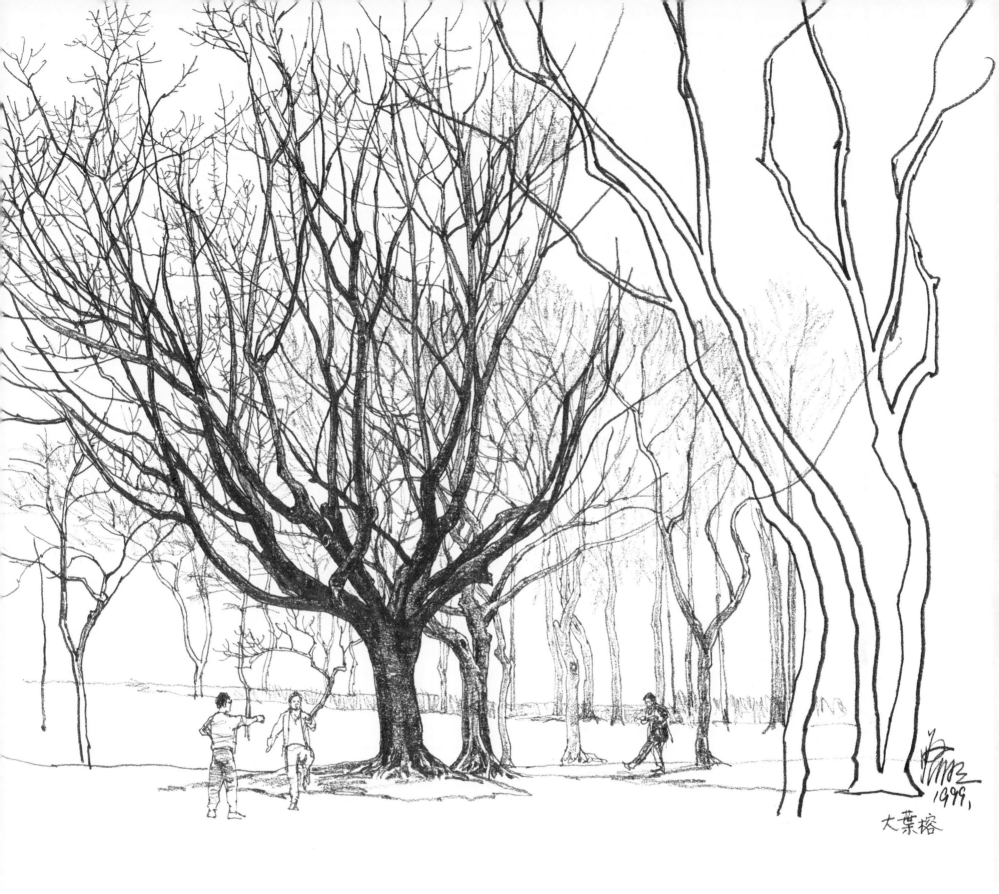

大葉榕下──晨運　1999　鉛筆　38 x 46cm

祝
福

中國人祝壽的賀詞為「鶴壽」，因鶴為鳥類中最長壽，松柏也經得起風霜。而日本人如有親朋戚友生病，就摺紙鶴去為他祈福。

我在中學時有一位愛好繪畫藝術的同學，她中學畢業後，因家境較富裕，繼續考入香港大學藝術系進修。有一次，她在公眾面前竟然批評我這個具象畫家落後，追不上時代，當時令我十分尷尬。後來香港藝術中心舉辦全港繪畫展覽，我有作品參展，當時她也在場，我參展的作品是《雞籠三部曲》，她看了口服心服。

寫實的具象畫，其實它的空間也十分廣闊，寫生畫只是其中之一（我也不贊成寫生為畫家終身追求的藝術目標）。形式是被動的，主動掌握在繪畫者手裏。一幅好的作品，應該着重內容的時代意識形態及技巧的表現手法，不應以形式來決定。形式只是專業上的要求，藝術是形而上屬靈的境界。

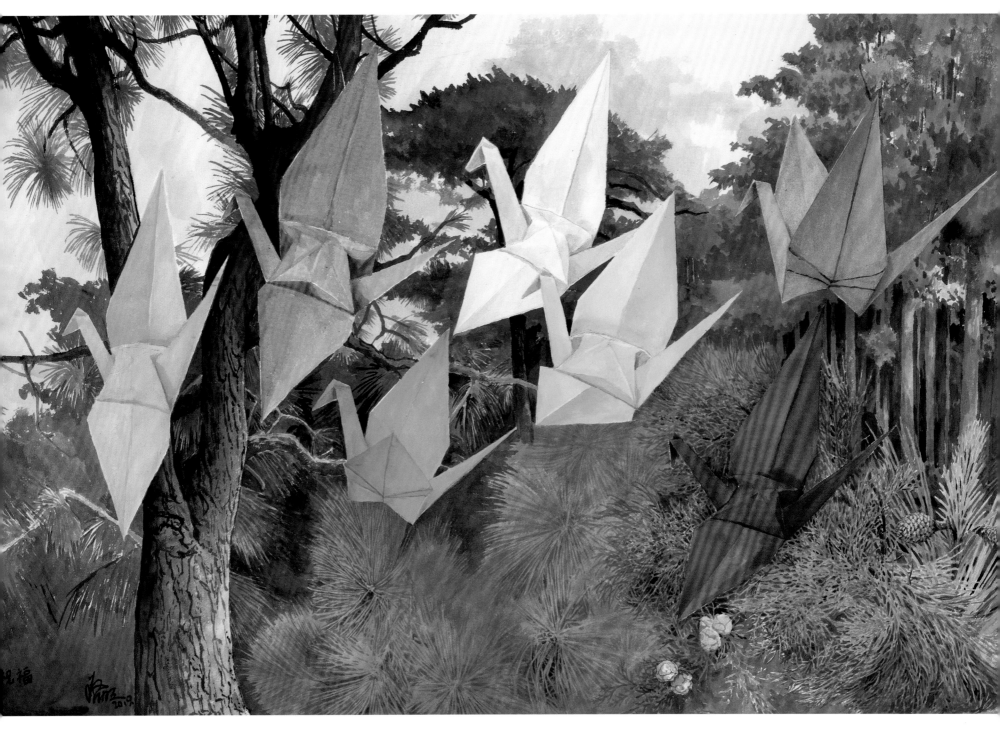

祝福（意形手法，抽象與具象）　2019　水彩　66 x 101cm

水彩畫
技巧

現代水彩畫的定義：凡可用水作為媒劑的顏料作畫都統稱為「水彩畫」。

水彩畫早年在西方只作為畫家油畫創作前的畫稿或書籍插圖，直至十八世紀，由英國人把水彩畫放上藝術殿堂，世界才公認它的地位。而西洋畫傳入中國只有百多年歷史，1949 年後，水彩畫在中國一般都用水粉畫去代替，當年多用作政治宣傳畫，因較大幅，故運用油彩的處理方法，容易控制，就算現在，國內很多水彩畫家也離不開這種處理方法。老實說，純透明的水彩顏料是較難駕馭的。

筆者於 1985 年為
中大校外函授課程編著的《水彩》課本

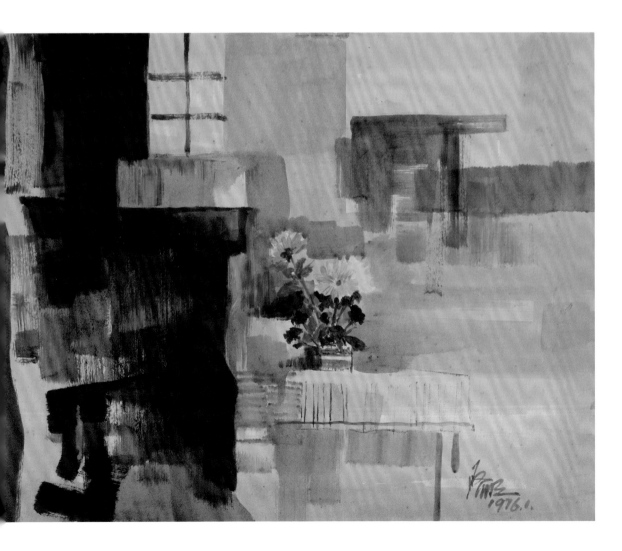

桌上的黃菊（虛擬手法）
1976　水彩　38 x 46cm

透明的水彩顏料，比油彩控制難度較高，因它受時間的限制，初學者很不容易掌握和突破，雖然畫幅一般都不宜太大，但都時有失敗感，故亦有人轉用水油彩、蛋彩或塑膠彩。

水的含量多少，主要是靠肉眼去判斷其所需的濃密度，還要能預計到水乾後顏色的深淺度（水分乾後，顏色一定較淺），更要看該水彩紙（應是綿質）吸水的程度。如水還未乾，須要加色，那加上的色彩濃度一定要比上一次更濃，使密度更密，那才不會生水漬，或等水乾透後才可加色。又因水彩透明，故加上的色彩須小心留意是否與第一層色撞色，愈加得多層就愈危險，油彩則不用計時間，更可把下層色遮蓋。因此繪水彩畫的人以採用寫意手法較多，很少採用寫實的具象方式，因難度甚高。還有水彩顏料分為植物性和礦物性，礦物性的較植物性的光澤明亮。我晚年更多採用全張水彩畫紙（56 x 76cm），面積大，控制水分較難。

我的水彩畫除了採用寫實的具象手法去表達，更不採用西方的狼毛水彩畫筆，而是用上中國柔軟的羊毛筆（一般用「大白雲」），原因是我懂得運用「丹田」之氣。毛筆是挺直而空心的竹桿，容易使「陰力」自四周傳遞於紙上，甚至可力透紙背，但西畫筆是木造實心而流線型，是死實而瀉力的。還有一點，就是中國人可運用丹田之氣，由「柔」變為「剛」，即陰陽運轉，剛柔並重，這就是內家功夫，故中國畫家，首先要由書法和工筆畫開始去練習基本功，也是中國傳承的固有文化。

筆者早年的國畫花卉練習　1960 年代　69 x 67cm

四色族

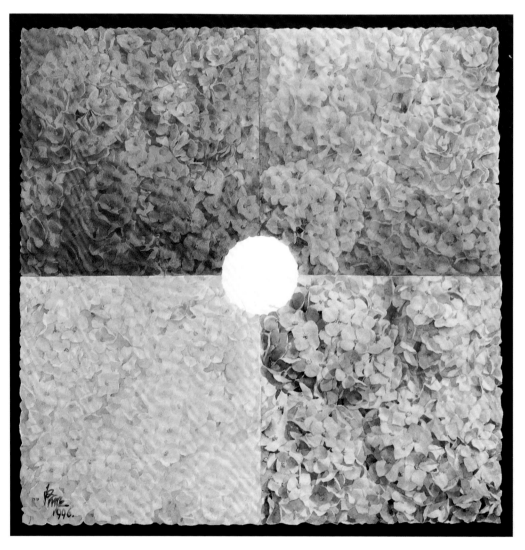

四象（色）　1996　水彩　54 x 54cm

有人問我甚麼叫四色族，其實也不算複雜。太極生兩儀（陰陽），兩儀生四象，四象生八卦。八卦即為八種宇宙能量的組合（現代的電腦程式也是八卦程式），並衍化為六十四卦場。能量產生光源，這光源的四象色素會與其他各種層次、週期性及方位季節等因素結合，而光也具有多種屬性和本質，經歷數世紀的衍變而產生、組成和創造了萬物，並由其電磁場控制和運行，主宰了這物質世界。太陽光在物理學上已被分析為三原色的組合。萬物由原子組成，原子由質子、中子、電子、介子、各式各樣或更微細的粒子組成，並且仍在不斷發現中，而色彩是由光子（紅、橙、黃、綠、藍、靛、紫、紺八色）組成，光子是生成宇宙和萬物的本源之一，是宇宙的全息密碼。現代科學家正積極地去了解人類的基因密碼及圖譜序列，想藉此去解讀天地的奧秘。我們把這八色分為四組，就是紅、黃、藍、紫四族色譜。如由六色（紅、橙、黃、綠、藍、紫）光相結合，也生成十二色光譜，十二色光正好組成一個四象（四族）圖，六色還原就是三原色。

每種色本含有它的本質、功能、作用及頻率（可見的已有三千多種頻率，加上紅內光、紫外光就更多）成份等，還有色的互為相配，也引來截然不同的反應和效果。每對色光也產生相反、相剋、相殺、相消、相補、相容、相成。色與色之間除了它本身能產生互動互補等作用外，相配相調又會產生另一變化和功能。色彩也是如物質般由數字互相組合生成。色彩創造世界，也造就了畫家。故此我強調「藝術屬靈」的原因也在此。先去了解及解構物質和色彩的本源，你才有把握去掌握及表現真正的藝術。

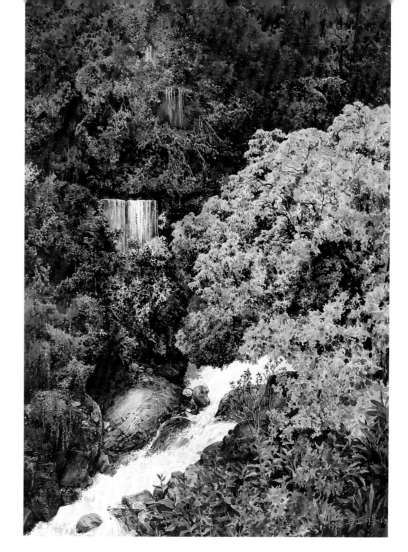

華山南峰小溪　1998　水彩　76 x 56cm

我們研究繪畫的色彩學，除了從自然科學、化學、物理學入手外，還有繪畫藝術色彩本身給予人們的精神效益。我們人類事實上生存在這色彩世界之中，色彩是動的、有生命的，而有光我們才可看見色彩。

在色彩學上，其實並沒有黑與白，黑白是色彩的兩極，就算黑白色素本身在陽光下也存有其他色素。因此黑白是虛世界的色素，是靜止的，中國傳統畫才適用。西方的印象派，可以說是人為的色素，並不是大自然存在的色素，他們懂得利用人類的心理及感情的變化與感受，很多色素都是誇張而單一的，盡量利用由人的感官刺激反射出來的效果。

　　當你注視紅色的色塊一段時間後，叫人拿走，就
會發覺本來紅色的地方變為綠色，這是人的生理現象，
因為人的眼睛會為你補色，補色一定是原有顏色的對比
色，好使你的眼睛不致疲倦。故此一位懂得色彩學和生
理學的畫家，所用的每種色素上多少都會加上該色的對
比色，亦因此我們看藝術作品時，自然不覺眼睛疲倦，
較廣告畫耐看。亦可告訴大家，大自然本身就是如此，
不能單獨把色塊抽離。

心中的蘋果　1982　水彩　39 x 54cm　雷俊昌先生收藏

滿月

月有圓亦有缺，人生也有起落。此畫有天、有植物、有人為建築的殘垣。我想引用諷刺別人「不知天高地厚」作話題，其實宇宙之大之深是無窮無盡的，人類現時還未可引用人的智慧去求證。我一生尋求藝術之領域，也只可盡量用「靈」的角度去探索去提升，也真的「不知所謂」。

大自然就是科學和藝術的溫床，故此科學家一切的發現（科學只可說是一種發現，不能說是發明）都來自大自然。牛頓的「萬有引力」確定物體運動的法則；愛因斯坦發表光量子假說、布朗運動的理論及相對論；愛丁頓亦引用相對論證明白矮星密度很高且和其光度有關，發表《恆星內部構造論》一書；達爾文悟出天擇觀念；霍金研究「黑洞」及「上帝粒子」……除了科學，藝術上亦有出色的達文西人體解剖學，他鑽研科學的手稿，最近也公開亮相，展現他對自然現象深入細緻的觀察研究，且富創造性的思維和系統分析。另外還有林布蘭對明暗光影的比例效果鑽研，印象派對自然光及空氣中粒子的分析，音樂家也離不開大自然的頻率感應……

科學家和藝術家那些發現是來自他們的靈性，靈是與大宇宙接觸的一條天線。人為的永遠都是從大自然衍生出來的人類把戲，十分渺小。

我對學生說，我的繪畫只是把大自然的數字用藝術的專業標準重新組合演繹出來而已，最初有學生說我故作玄虛，後來數碼相機及電視面世，那就是一個有力的引證。故此畫家的靈感是來自大自然的數碼，你也會發現自然界的一切生物與植物都是環繞宇宙的規律而運作生存。

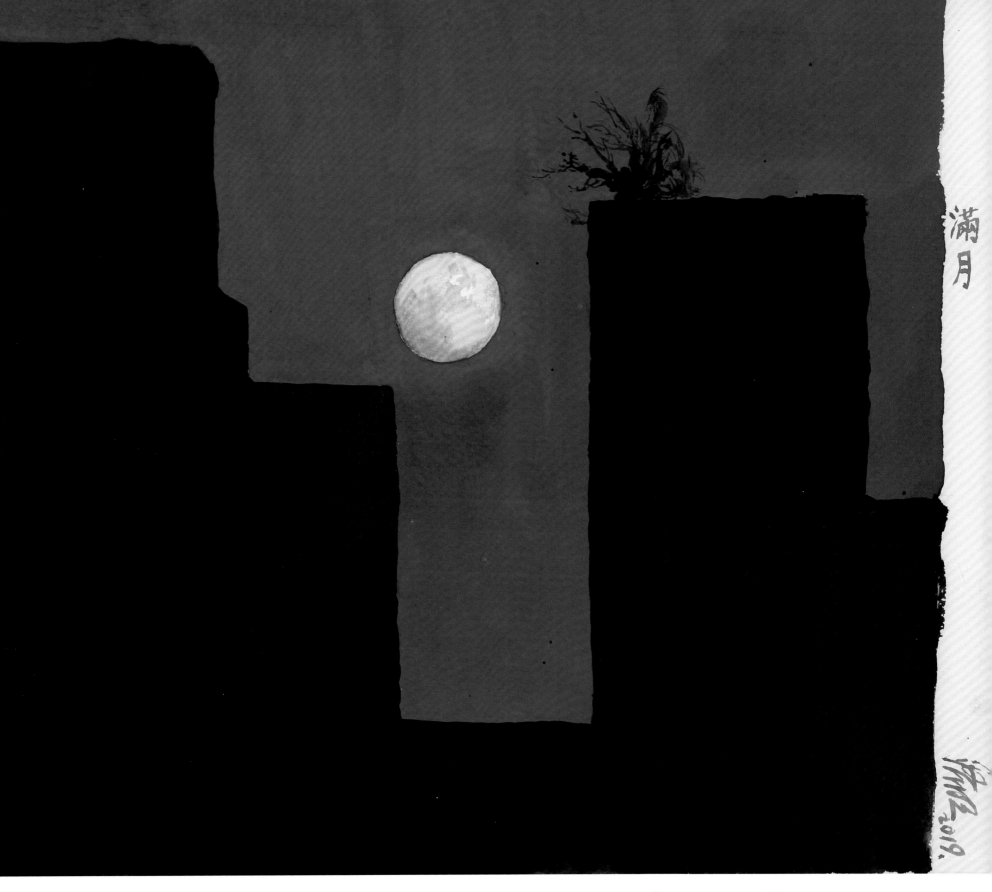

滿月　2019　水粉　38 x 41cm

　　以魔幻的景象表現對藝術獨到性的渴望。思考不過是種方程式而已，它除了償付我們所投資進去的部分外，並不能給予我們甚麼東西，因為都不是現存的。

　　其實具象畫創作的空間很闊，你更可以利用不同的媒介元素，如物理、化學，甚至數學，實物或非實物，現實或虛空，以你的思維程式去表現出來。

程式　1986　水彩、水筆、拓印　53 x 42cm

大師

上世紀七十年代，我已與美國水彩畫大師龐馬在他於香港舉辦的個展上認識。八十年代後，竟由龐馬介紹我認識美籍華裔國際知名的水彩畫家曾景文，此後我們就惺惺相惜，互相交流切磋畫藝。

其實一個人的成功，要看他的人生路及對專業的態度，而每個人所走的路也不同，還有個性、家庭、時代背景及學養等因素，理應順自然而行，不要強求，自然走出屬於時代、民族及個人的風格，不需要刻意模仿別人。龐馬及曾景文兩位前輩也各有自己獨特的風格，各領風騷。我認識他們是我的福氣，他們對我這後輩也沒有擺架子，還經常給予寶貴意見和啟示，真的由衷感謝他們！

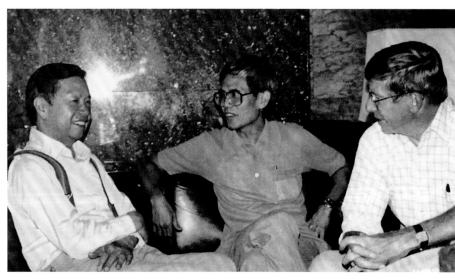

1982 年筆者（中）跟曾景文（左）、龐馬（右）的合照

1992 年 12 月於香港與水彩大師曾景文（左）合照

The art of collage

Gerald F. Brommer

Davis Publications, Inc.

Worcester, Massachusetts

To Kong Kai-Ming with best wishes to a very fine artist.

Gerald Brommer

美國水彩畫大師龐馬（Gerald F. Brommer）的著作《The Art Of Collage》，右為龐馬的親筆簽名

To dear friend and artist. Kong Kai-Ming

江啟明仁兄：

Best Wishes aug 16.91.

Dong Kingman 曾景文

Paint the Yellow Tiger
DONG KINGMAN
With Illustrations by the Author

DONG KINGMAN 曾景文

曾景文（Dong Kingman）的著作《Paint the Yellow Tiger》，左為曾景文的簽名

香港有樹

睦鄰　2018　水彩、鉛筆　55 x 57cm

睦鄰

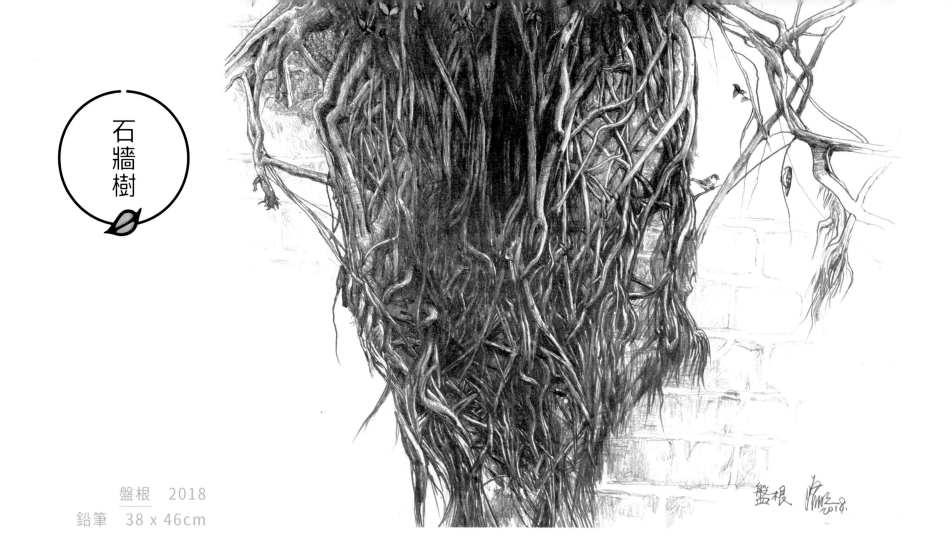

石牆樹

盤根　2018
鉛筆　38 x 46cm

港島本身是一座大山，四面臨海，以前開拓者以削坡平整地台和築路。為了穩固山坡，防止崩塌，而本港地基為花崗岩地質，故大多利用石塊去堆砌牆、地台及階級。而在石塊的隙縫之中，容易為榕樹的種子留下生長空間。現時護土牆都已採用混凝土了，不再留下空隙，故留下來的這些石牆樹正代表着某時代的歷史遺下來的見證者，亦有人形容為「封存了時代的指紋」。

榕樹是絞殺其他植物的樹種之一。它的種子為鳥獸

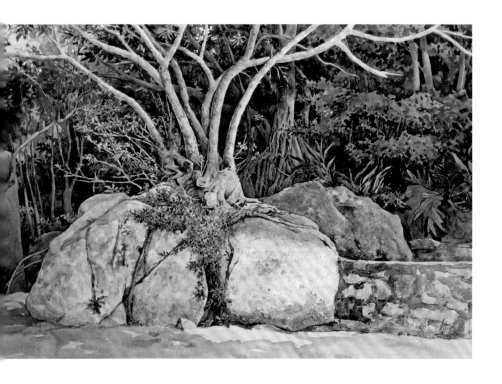

春坎角石上樹（香港）
1987　水彩　55 x 79cm　梁英女士收藏

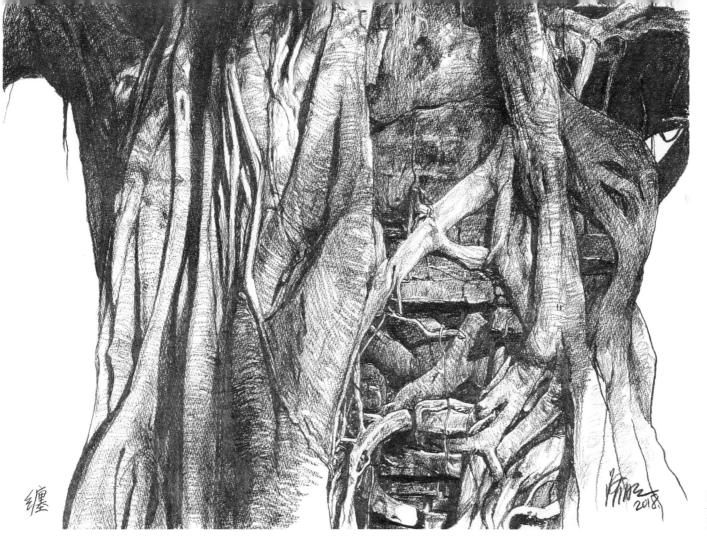

纏　2018
鉛筆　38 x 46cm

喜歡啄食的果實，由於種子很細小且硬殼，故可由雀鳥的糞便到處傳播，甚至可在其他樹木的枝椏及屋的瓦面上發芽、生長。初生的氣根細如麻線，但能吸收空氣中的水分和養分，成為附生植物，日後快速扎根地上，又分有其他支根，可把寄生的樹絞死，唯我獨尊。

還有一種稱薇金菊的植物更可怕，一旦被它攀上，會被纏死方休。它生長甚速且濃密，向上爭取陽光進行光合作用，把纏上的植物遮蓋，堪稱植物殺手。

強霸　2015　鉛筆　46 x 38cm

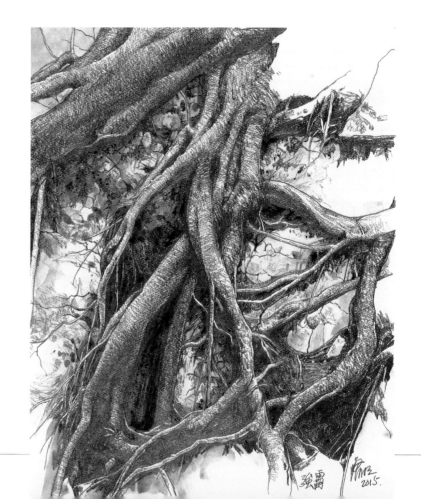

再生

　　石牆樹，多為榕樹，常綠喬木，有氣根，有纏繞生長的習性，樹冠闊大，呈傘狀，生長速度快。有細葉榕、筆管榕、對葉榕和大葉榕，這些石牆榕樹，也成為港島獨有景觀。

　　港島西環那棵因十分霸道，太茂盛了，隨時有倒塌危險，傷害途人，故給政府人員砍掉，但還留下樹根部分，要徹底清除就連石牆也要拆掉。但過了一段時間，樹根的部分又長出幼苗，真是死而復生。在人的意念來說，它的生命夠頑強，絕不低頭，值得歌頌。而本人就從中得到另一啟示：就算可連生第二代或第三代，最終命運都會一樣，理應轉換環境，那還可有機會改變你的一生。

　　畫面利用兩種不同物料，彩色突出新生代，鉛筆黑白代表故有和過去。

再生（西環石牆樹）　2019　鉛筆、水彩　46 x 38cm　陳曼華女士收藏

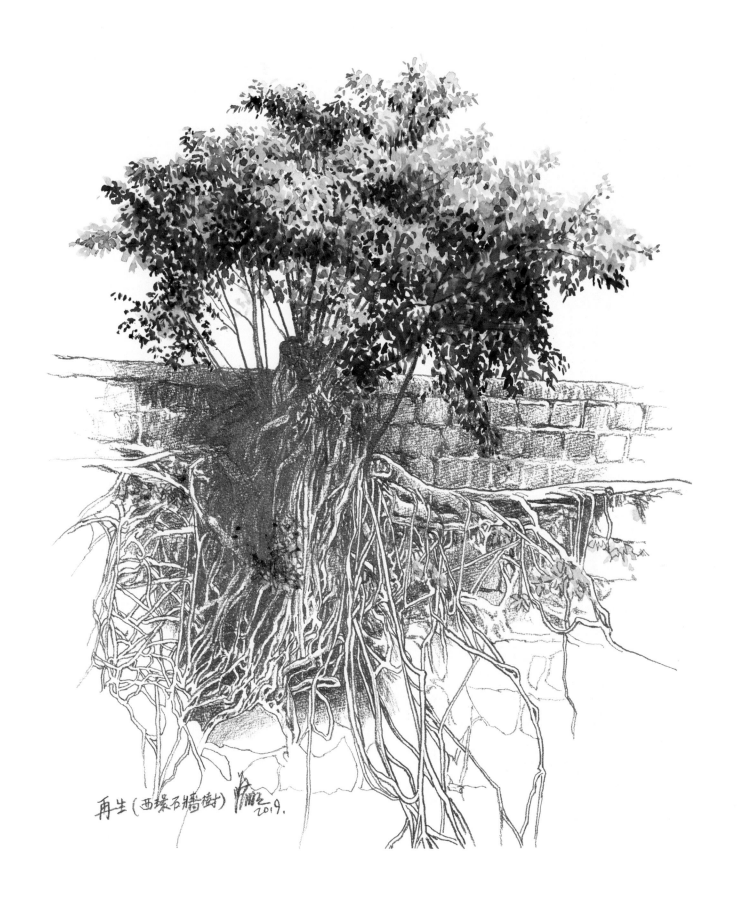

再生（西環石牆樹） 2019.

頑強

一般樹木，如果它的枝不是對生的話，它四周的樹枝通常都是為了平衡它的主幹而生長的，故很多樹看來都很有姿態，且很有自然美。葉就是它的外衣，也會隨着季節而變色，真是多姿又多采。

這棵生長在維園的大葉桉（還有一種光身的檸檬桉）因被真菌入侵而看來好像「生瘤」，但它十分頑強，還樂觀地手舞足蹈。我有學生看問題比較正面，說它像一位「大肚媽咪」在跳健康舞，向別人發出正能量。

我有兩位朋友都三次癌症復發，但他們都樂觀地頑強面對，活在當下，令人十分敬佩。又有一位畫友，當他臨終時，向他認識的老友樂觀地道別，在人生的最後他還發出正能量，真令人欽敬！也令我想起跑馬地天主教墳場門口的對聯：「今夕吾軀歸故土，他朝君體也相同」，下聯應改為「也相逢」較為溫馨而親切吧？

大葉桉　2019　水彩　76 x 56cm

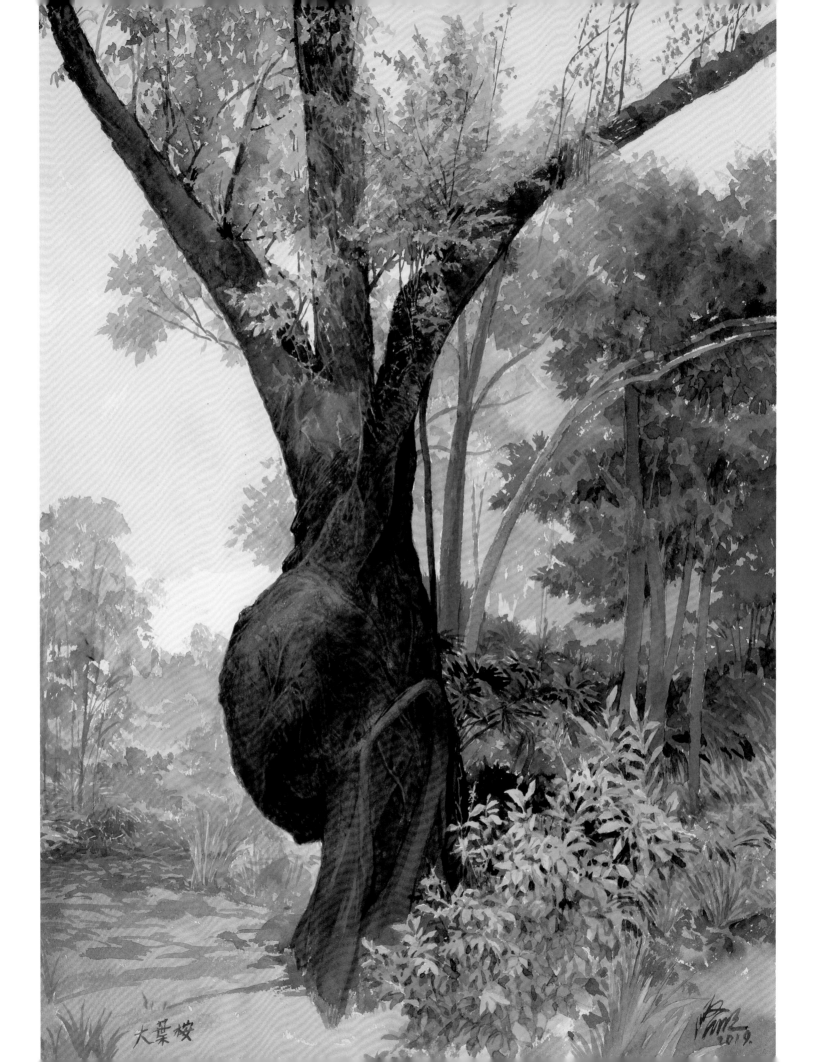

大葉桉

長大了

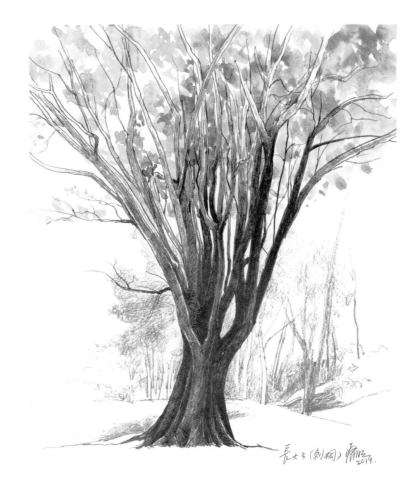

長大了（刺桐）　2019　鉛筆、水彩　46 x 38cm

　　由幼苗就種植在維園的一棵「刺桐」，經過幾十年後，現已長大了，綠葉成蔭，因我每朝晨運一定經過它身邊，看着它一天天成長，而它也一樣看到我由中年到老邁了，彼此彼此！

　　在刺桐上作巢的雀鳥，由雛鳥成長到「有毛有翼」，也應離巢出外，自行尋找可充飢的食物，甚至離開父母的「待哺」期，自立門戶，這是天經地義。人類也一樣，父母供子女學業有成，子女就應進入社會自立，這是人生重要的轉捩點。從父母的身邊站出來，增加自己的能見度，沒有依賴，沒有父母在身邊的提攜與保護，亦可說增加了「危險度」。所謂「頭錯一點，腳歪千里」，因年青人沒有人生經驗，分分鐘走歪了路，故年青人每走一步都應要思考十步，像「捉棋」一樣，不然就「滿盤皆落索」！

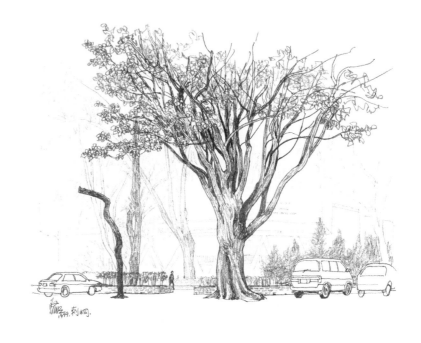

刺桐　1999　鉛筆　38 x 46cm

槿（二）

這幅畫採用直度，使空間擴大，利用樹幹上的空隙，從樹葉透下閃爍的陽光，令畫面跳躍，故葉的邊緣一定不要太清晰。這幅畫的靈魂放在偏中較淺色的年青樹幹上。

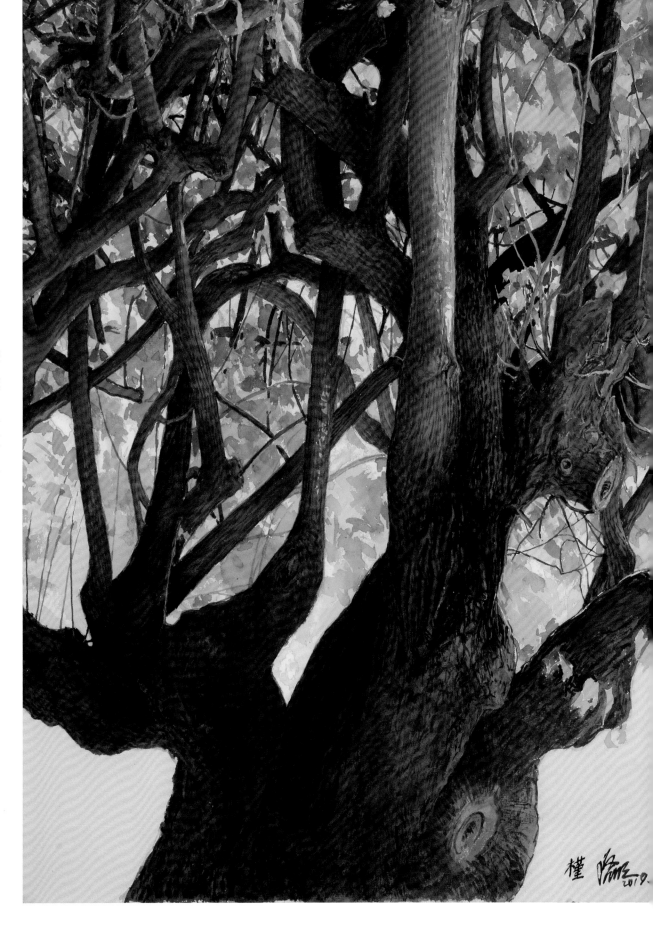

槿　2019　水彩　76 x 56cm

槿（二）

槿為落葉槿木，呈橙黃色。圖中這些槿樹生長在港島大浪灣海邊，雖然樹幹互相交叉糾纏，但勁度十足，形成動的天然美，當強烈的陽光射上像鱗片的樹幹，就活像金龍獻瑞，令人十分興奮而陶醉。可惜它於 2018 年 9 月被「山竹」颱風全部吹毀。

下圖為了使樹身有金光閃閃的感覺，故明暗對比較強烈。

黃槿　2019　水彩　56 x 76cm

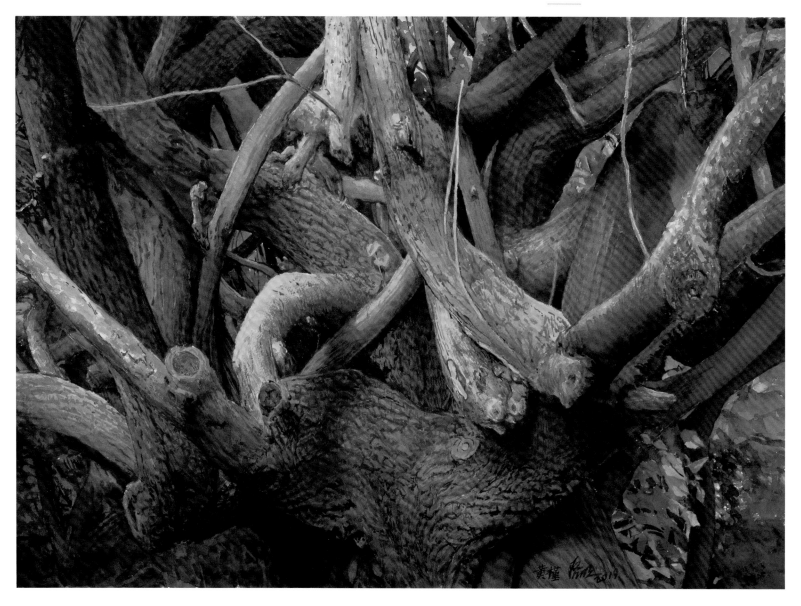

槿（三）

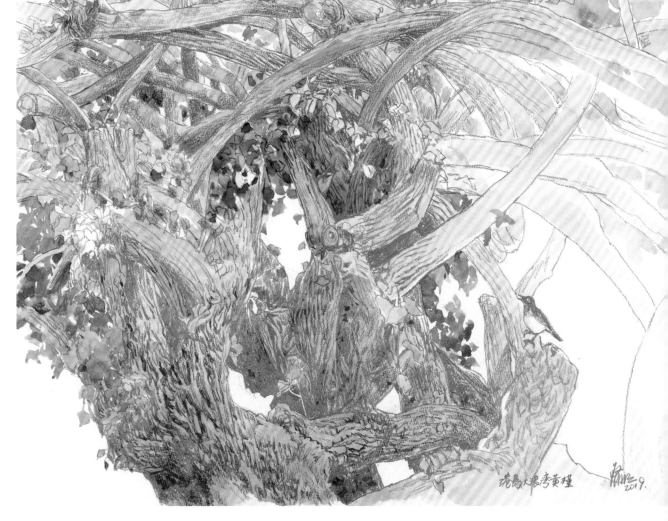

港島大浪灣黃槿　2019　水彩、鉛筆　38 x 46cm

　　書刊插圖。早年因印刷術落後，世界各地均多採用版畫，有時畫家和版畫家分工，且大都作為文字的版面裝飾，一般不受重視。繼而採用繪畫，但都因印刷術不高，採用色彩較淺，以深色線條勾勒，方便製版，多為鋼筆單線，直至現代大都是這樣。上面這幅畫就是採用這種插圖形式。我本人於上世紀七十年代畫一幅插畫也只有兩元至五元稿酬，而繪畫者被稱為「公仔佬」，一點都不受尊重。

港島大浪灣黃槿　2019　鉛筆　38 x 46cm

茂
盛

《西遊記》中有句話：「樹大招風風撼樹，人為名
高名喪人」，這是警世名言。新蒲崗這棵榕樹，十分茂
盛，但於 2018 年「山竹」颱風過後，大部分的枝葉被
吹走，滿目瘡痍。

樹由冠、幹、根三個主要部分組成，樹冠雖然可為
人們遮蔭，但最受風；樹幹可把風往下傳，人們可作乘
涼之快；樹根責任重大，是支撐整棵樹搖擺引起的力量。
保育工作就要平衡樹本身的功能及要保留其自然外觀。

這幅畫雖採用兩種不同媒介 —— 水彩與鉛筆，但
看起來調協且有變化，故有時不妨嘗試以多種媒介去創
作。

茂盛（新蒲崗細葉榕）　2018　水彩、鉛筆　56 x 76cm

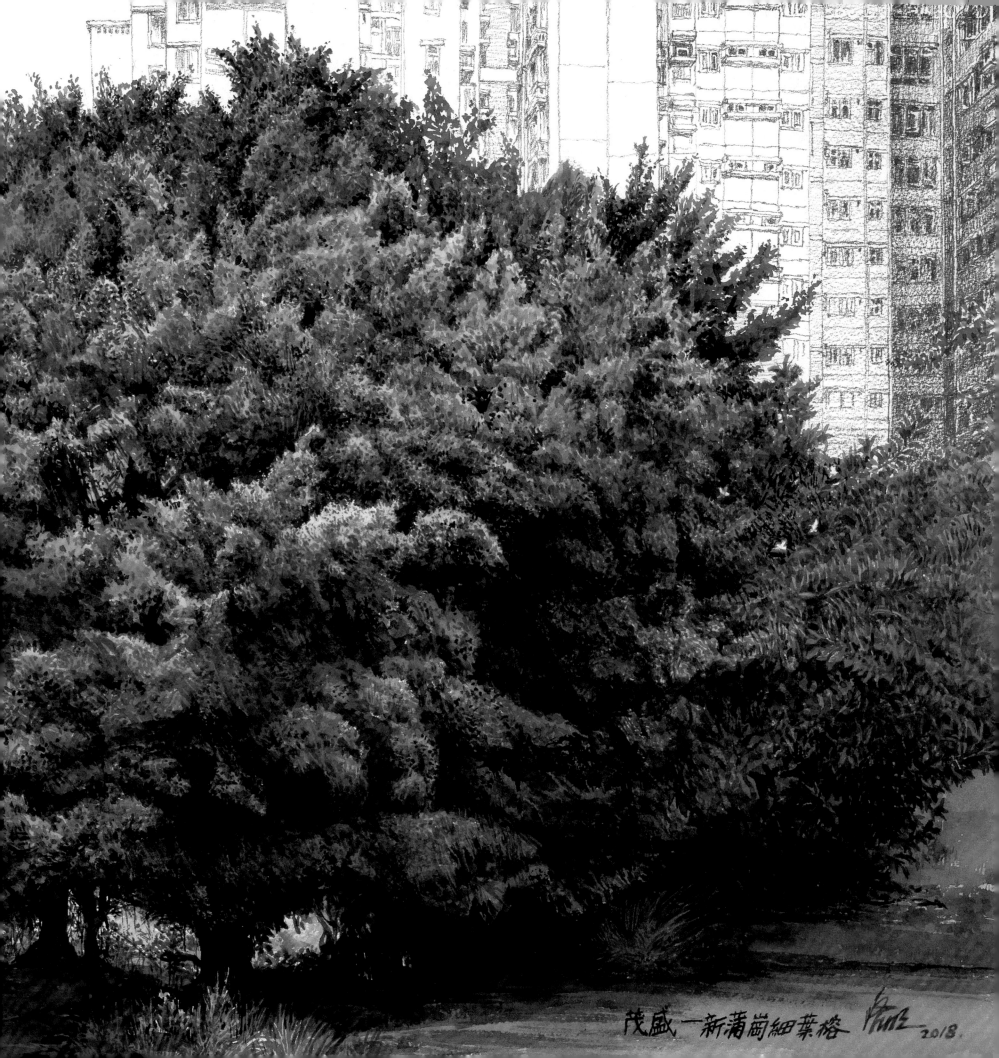

茂盛—新蒲崗細葉榕　2018.

遺像（一）

身為香港人都會知道本港有一棵超過 200 年歷史的樹王（細葉榕），居在九龍公園內，因營養不足，於 2007 年 8 月 13 日倒下，死了！它見證了香港被英殖民的歷史，任務已完。

香港榕樹很普遍，尤其在農村，這是中國南方的樹種，樹齡可長達逾千年。九龍公園那棵細葉榕，樹冠本有 30 米，高 15 米，姿態蒼勁有力，從任何角度觀看都是一幅完美的天然藝術傑作。

一個人臨終時，他的面色也不會紅潤，故此畫的色調採用灰藍色。

遺像——九龍公園老榕（一）　2019　水彩　56 x 76cm

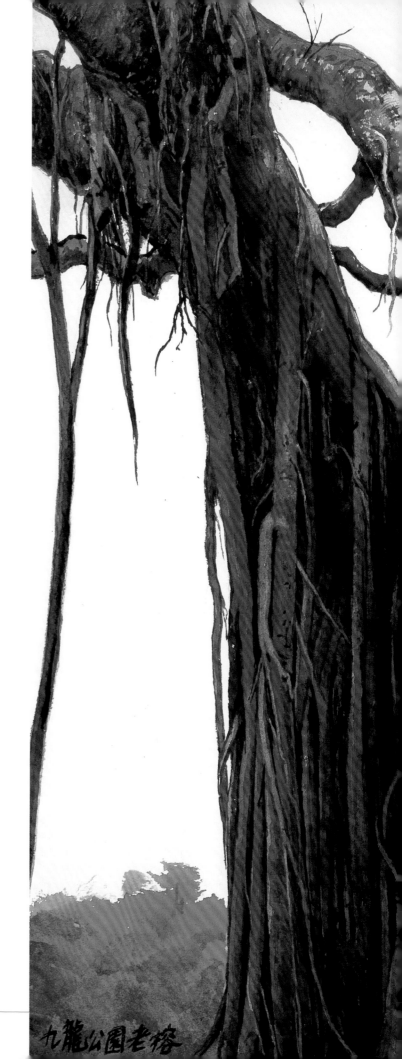

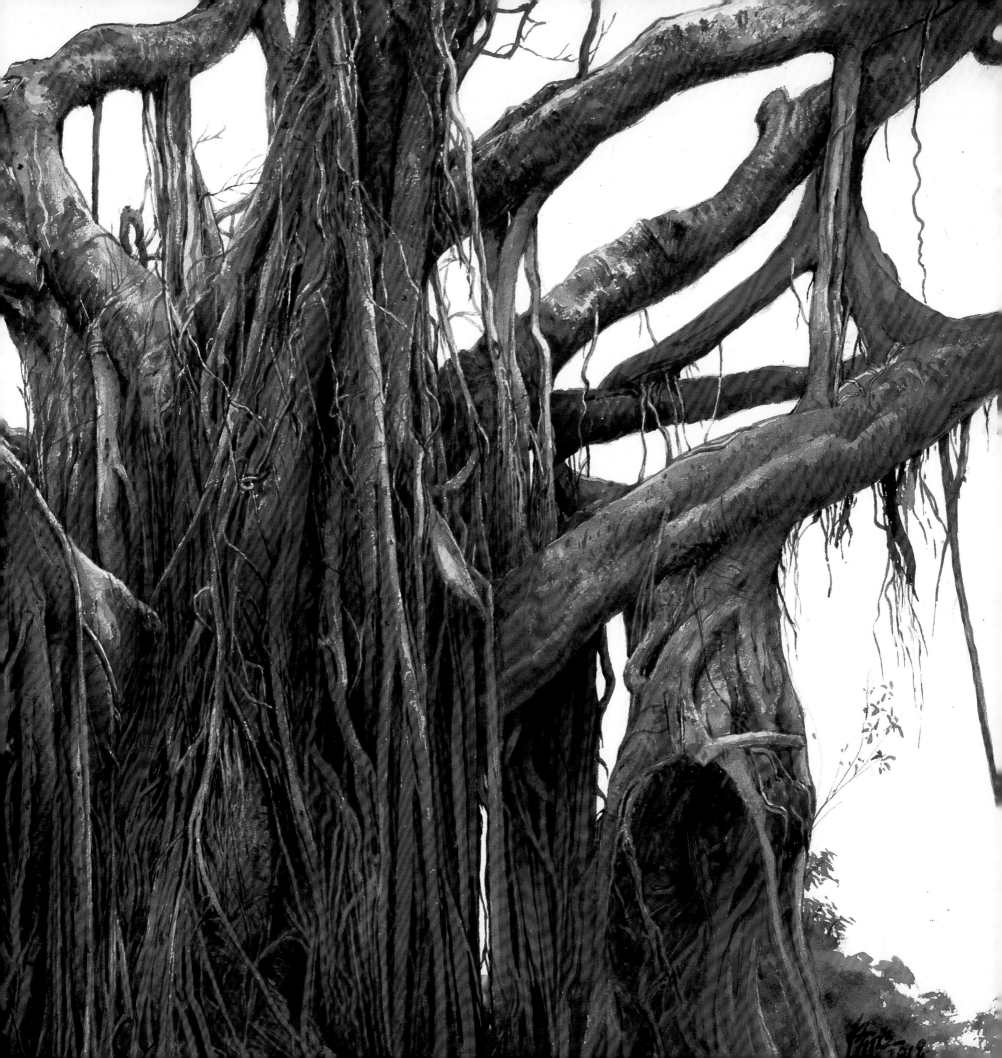

遺像（二）

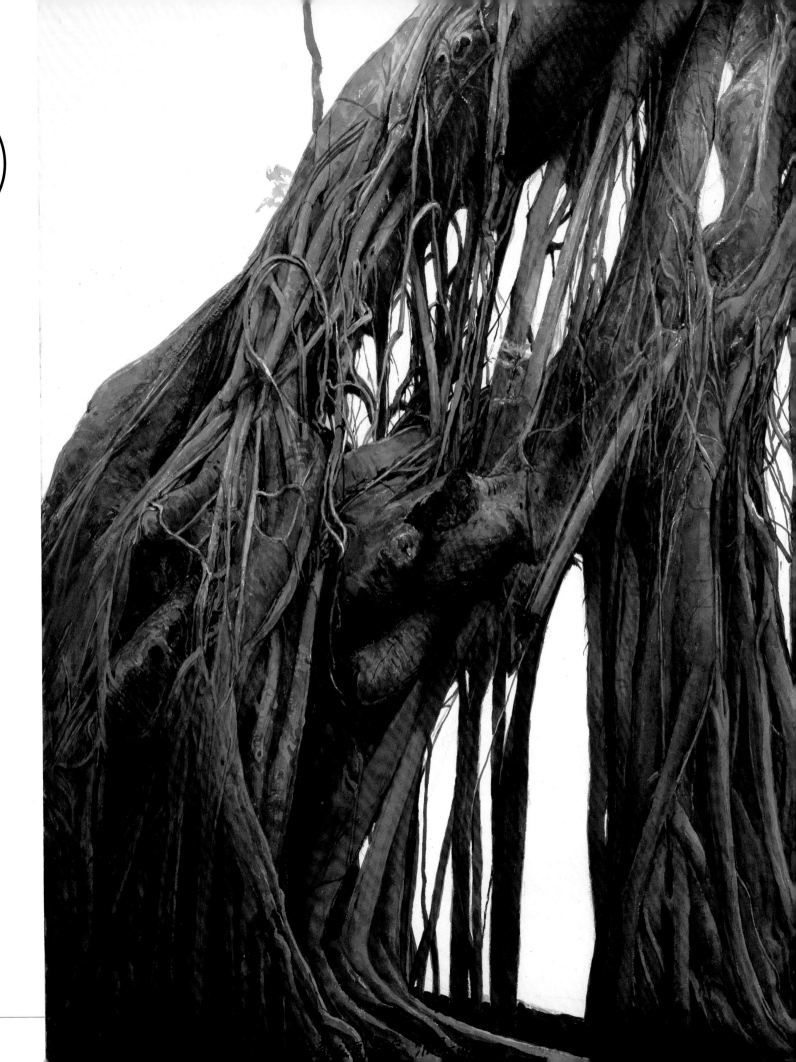

在畫面中間的樹幹上繪有綠葉，是給予老榕一種鼓勵與希望！其外觀儼如一座大教堂或寺觀，無背景，中間則好像開了一扇門，讓觀者遁入空門，與世無爭，並奏起莫扎特的《安魂曲》。

遺像——九龍公園老榕（二）
2019　水彩　76 x 56cm
董慶義先生收藏

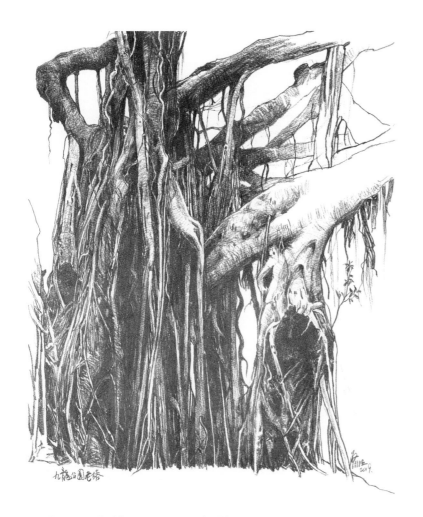

九龍公園老榕　2019　鉛筆　46 x 38cm

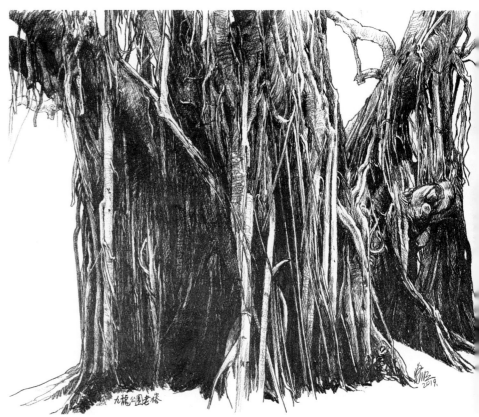

九龍公園老榕　2019　鉛筆　38 x 46cm

風水林

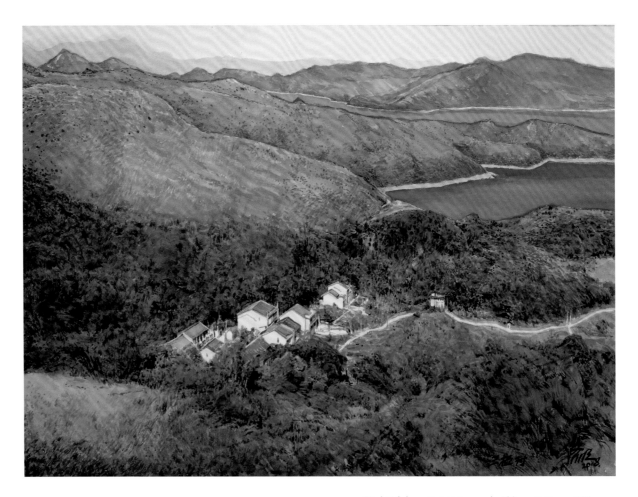

　　南方的農村，建村時一定講求風水和方位。所謂「風水」，包括以地脈、山勢、水流、地質、土壤和氣候等去決定人的吉凶禍福。所謂「福地」，適宜人長居、健康長壽及兒孫滿堂，其實也有科學和自然根據，並不完全是迷信。

　　一般村前建有魚塘，象徵年年有餘，通常都是大太公財產，每年給村民競投。村後山種有各種樹木，包括建築、日用品的木材和果樹，村左右出口一定種有榕樹，榕樹葉多果實多且長壽，也可給村民聚腳，遮蔭乘涼，也是一種意頭。魚塘蒸發水氣上升，與風水林放出的氧氣，產生互流，自然空氣清新，人畜也自然健康長壽，這就是「生氣」，給予村民「正能量」。另一方面，人類產生的二氧化碳，和空氣中的廢氣，樹木也和你一一吸收，多謝夾盛惠！

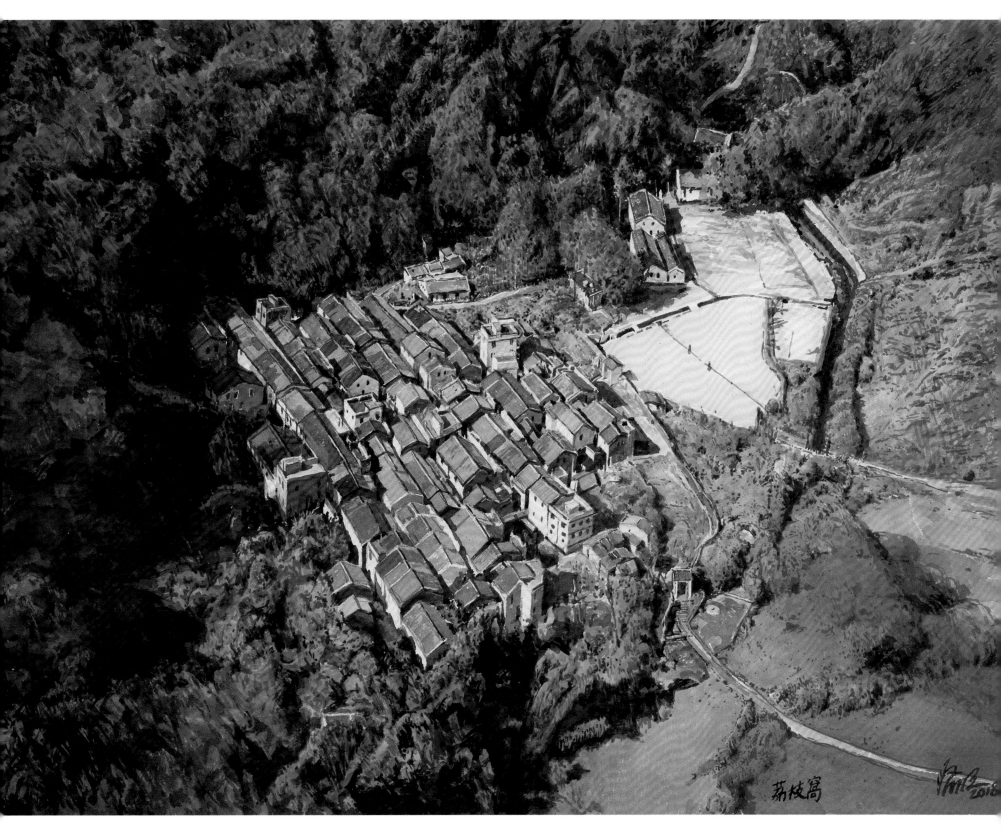

荔枝窩　2018　水彩　56 x 76cm

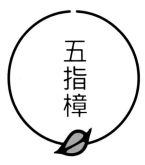

五指樟（荔枝窩村）　2018　水彩　56 x 76cm

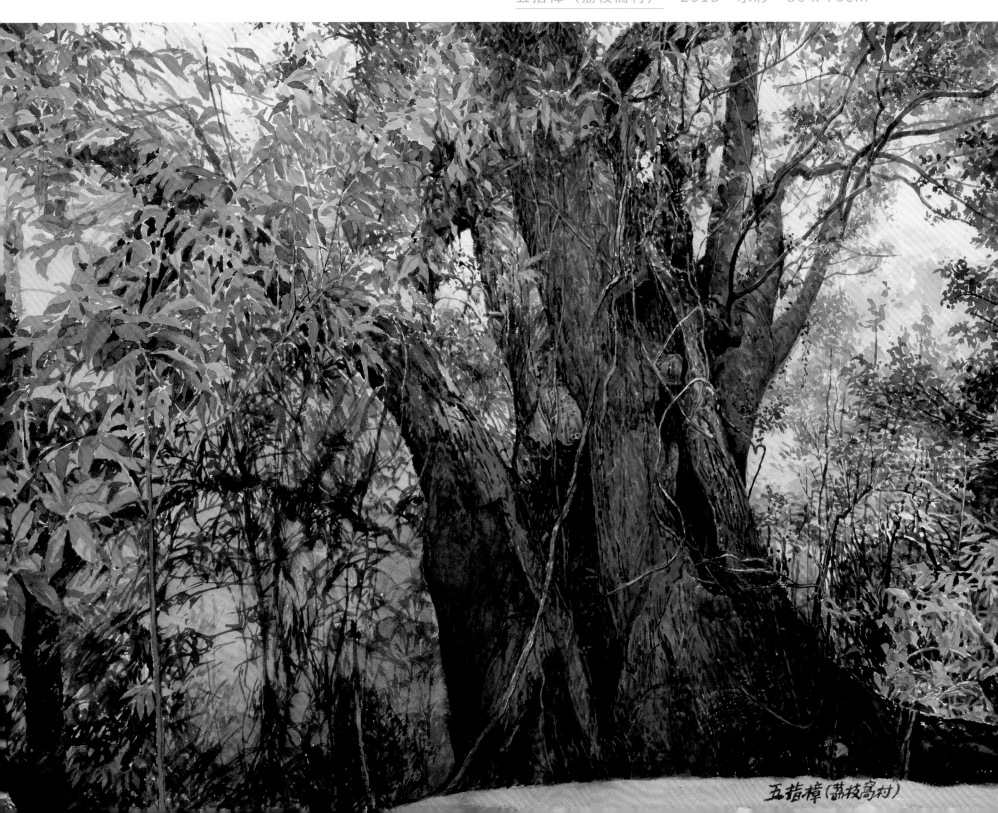

生長在荔枝窩村後山有一棵百年大樹，長有五支幹，如手掌伸出五指，故村民稱它為「五指樟」，高25米，直徑約3米。

樟樹幹堅韌，有清晰紋理，散發香味，人們通常用作家俬或造船，亦有藥用價值。樹葉揉碎可製成樟腦丸，它濃烈的香味，可驅蟲蟻，為農民之寶。婦女如誕下女嬰，一定會在風水林種上一棵，為女兒日後出嫁時作嫁妝。

這棵五指樟，本來有五指（枝），現只有四指，相傳是在日治時期，被日軍斬了一指，因村民極力反對，這棵樹才得以保存下來。

其實人的生存，是要依賴環境，空氣流通，住屋有前後窗對流，居住的人便可呼吸到新鮮空氣。

溫室　1981　水彩　79 x 55cm

沉香樹

　　沉香樹是農民一般種在村莊後山的其中一種風水林，種類不只一種，因它出產的香料價值連城，故現已愈來愈少見了。

　　沉香源於樹的部分受破壞後，這部分會長滿霉菌，樹就會自然分泌樹脂與木質結合，治療傷口，這些異化物的木質部分稱為「沉香」，皮質部分稱「沉香皮」。整個形成過程花上最少約半個世紀，加上沉香樹是東南亞獨有，並被列為世界瀕危植物，故沉香價值不菲。

　　沉香清香長久不散，被稱為「香中之王」。早年，沉香用以入藥，有止痛效果，於中東、亞洲作為高檔商品盛行，亦與佛教、道教、伊斯蘭教等宗教有關。此外，沉香中可提取「烏木油」，能用於高級香水，深受歡迎，如阿瑪尼的皇家沉香香水和聖羅蘭的 M7 絕對烏木香水，十分昂貴，故也被稱為「液體黃金」。

　　最高等級的沉香為「棋楠」，尤以「白棋楠」最名貴，一克可賣達十萬港元。

　　人類也如沉香一樣，有高貴下賤之分，不由你去決定，是由命運及社會決定的，有時只有面對現實，埋怨也沒用。當然亦有人會去爭取，希望有所改變，若問題跟先天因素有關的就很難，如果是人為的還可爭取。

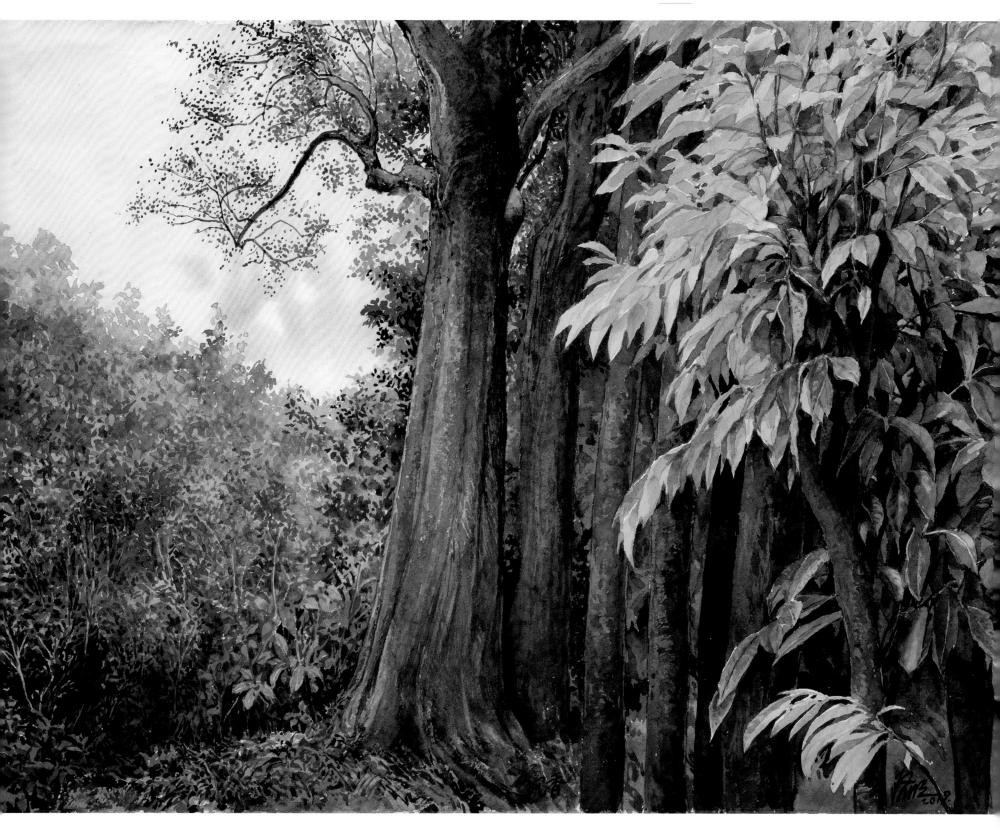

秋楓
空心樹

此樹高有 21 米，是一空心樹。樹幹薄壁處的細胞曾因受到感染而萎縮，漸變而形成空洞，並隨着樹木生長而擴大成為「空心樹」。

人生存成長很多時都會受家庭環境、健康及時代背景影響而受挫，但只要能生存就有希望，例如傷殘的科學家霍金，為人類幸福貢獻一生，傷而不殘！

秋楓空心樹（荔枝窩）
2018　水彩　76 x 56cm

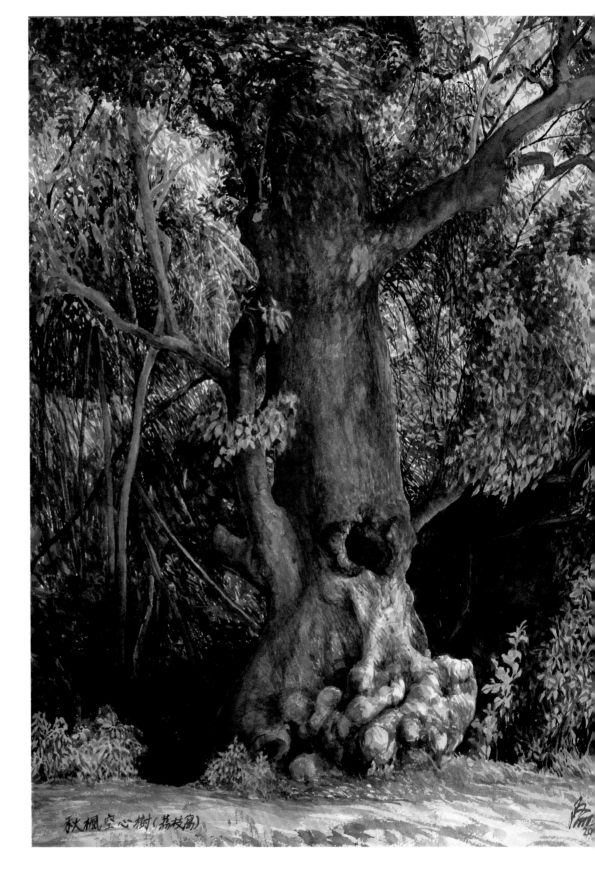

秋楓空心樹（荔枝窩）

白花魚藤是一種攀援植物，有着粗壯的樹幹，像龍蛇一樣纏繞搏鬥。原來白花魚藤的樹汁含有一種叫「魚藤酮」的物質，把它的粉末混和於水，可用作魚的麻醉劑，魚浮於水面，容易捕獲。亦可作驅蟲劑，噴在果樹上，是農民積聚的智慧。

樹的種類很多，形態不一，可算是多姿多采，為人類貢獻的價值也不同。人類何嘗不是一樣，天生我才必有用。

白花魚藤（荔枝窩）　2018　水彩　56 x 76cm

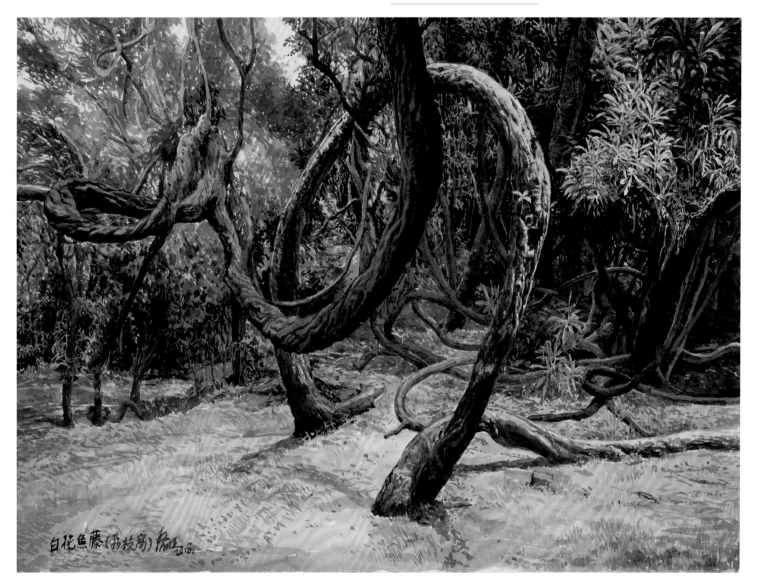

白花魚藤（荔枝窩）

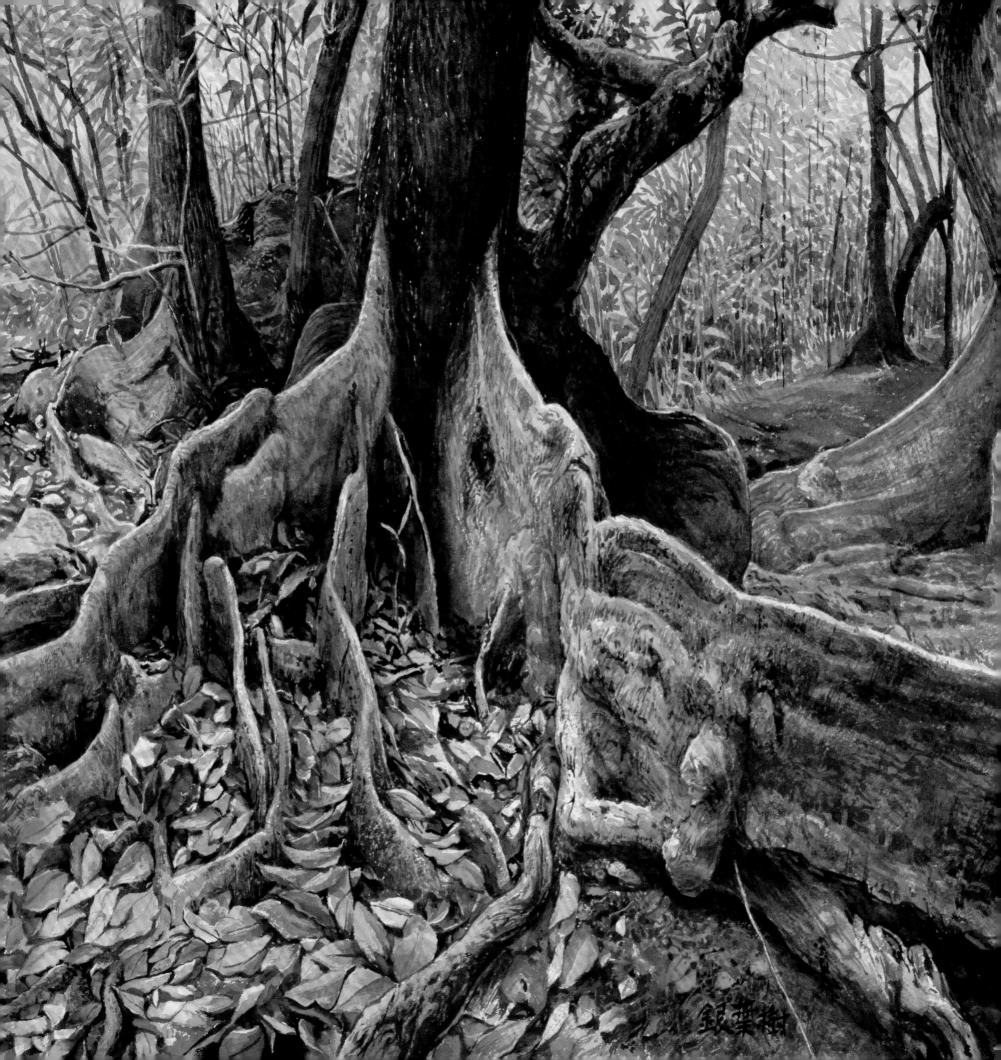

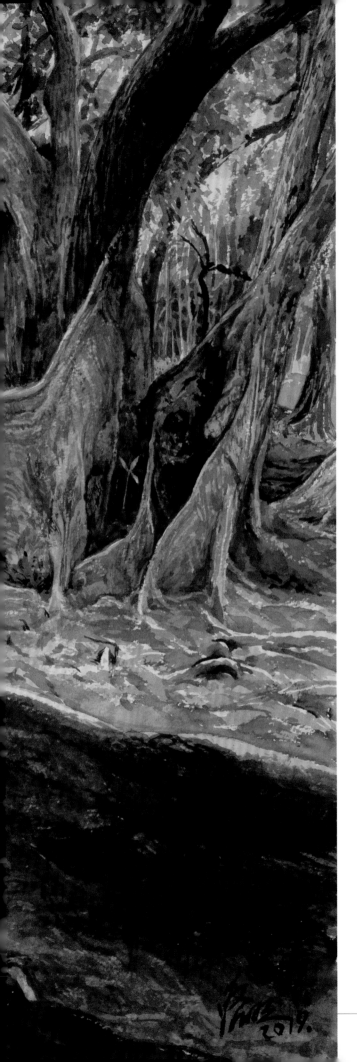

銀葉樹

　生長在荔枝窩東面泥灘上的銀葉紅樹古林，較為突
出就是它有着大塊的板根，樹高約 20 米。這裏約有數
百棵銀葉樹，這在本港其他地方十分罕見。

　因銀葉樹以它的板根最為突出，故畫面也應以它作
為主體，所佔位置較大。一幅高質素的畫，往往取決於
其構圖佈局。

銀葉樹（荔枝窩）　2019　水彩　56 x 76cm

香港水塘，話多不多，話少不少，話大不大，話細不細，但人口不斷增加，最終都不能解決本港食水問題，於 1965 年要由內地東江引水才可解決。

水塘一般風景獨好，景色怡人，因周邊一定要種植大量樹木，樹可用作鞏固泥土，儲存水分，並多列作郊野公園。有樹木自然帶動飛禽走獸及昆蟲聚居繁衍，空氣清新，也自然令人們精神爽利。

大欖水塘　2018　水彩　56 x 76cm

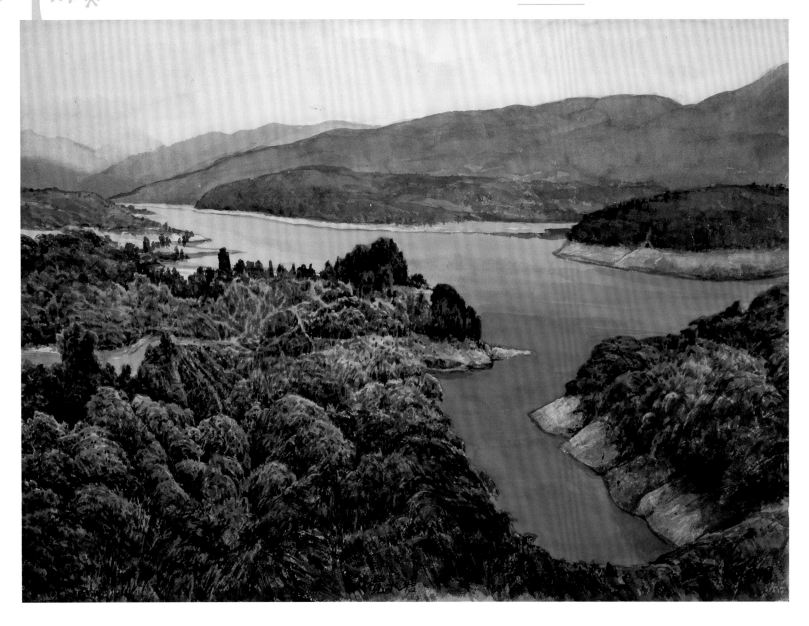

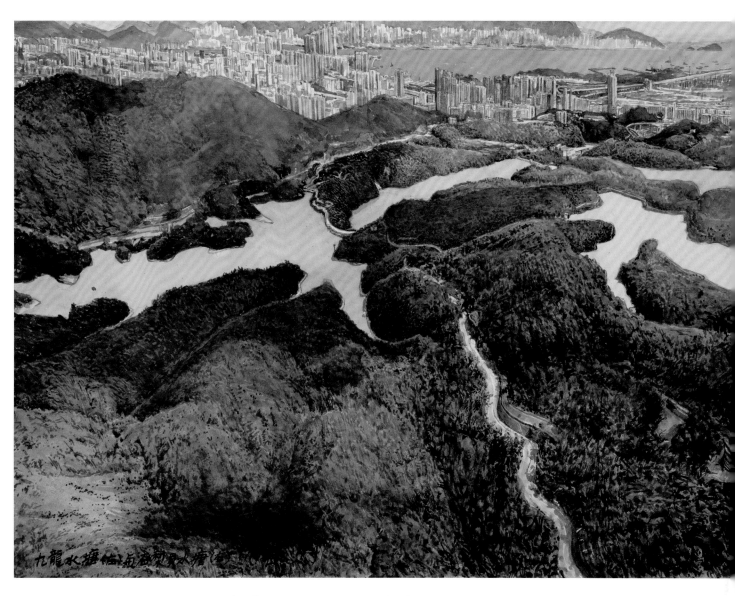

九龍水塘（左）與 石梨貝水塘（右）　2018　水彩　56 x 76cm

　　九龍水塘位於新界南部，是比較小型的水塘，左上為尖山。

　　這幅畫在技巧上，你雖然看不見天空上的白雲，但看地上的光暗處理，你已經感覺到天上的雲朵在浮動。

　　由於那些雲的投影是動的，故在影的邊緣上不能畫得太清晰，不然就不是影了。加上水塘那些形狀，猶如與天上的雲朵融為一體。至於那條山路本是分隔兩水塘的分界線，同時亦把兩水塘牽在一起，是構圖上的微妙之處。

城門水塘

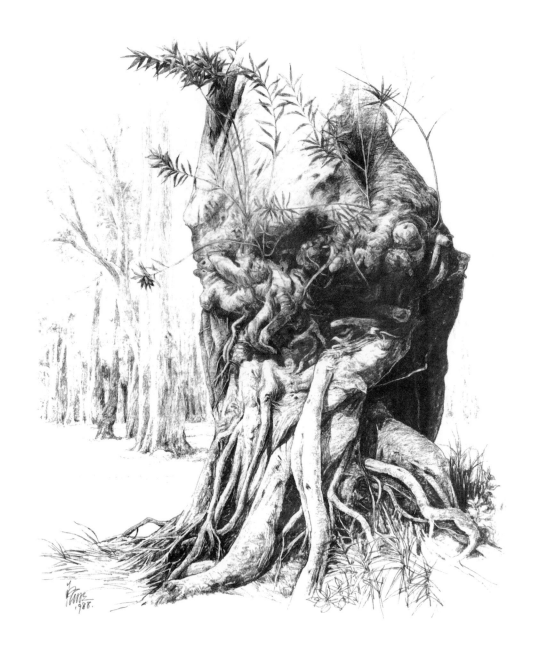

城門水塘枯木　1988

鉛筆　46 x 38cm

羅少芳女士收藏

　　我當年帶學生到水塘寫生，城門水塘應該次數最多，原因是交通方便，景色迷人。

　　水塘沿路都種上由澳洲移植過來的高大白千層樹，進入這地帶，樹蔭婆娑，尤其是夏天，十分清涼。

　　記得有一次我們從沙田大圍出發，以為行山兼寫畫，一舉兩得，怎知到達城門水塘時，我們已經疲倦不堪，因為是在夏天，無法再有精神去寫生了。

　　提起寫生，其實也是一種運動，不單是遊山玩水，繪畫是與大自然直接溝通，可使心靈開竅，對身心有很大裨益，也可以說比其他運動更為完美。我有今天健康的身體，拜當年寫生所賜，謝天謝地！

城門水塘　2018　水彩　56 x 76cm

城門水塘

白千層

　早年本港的公路兩旁很多都種上「白千層」，印象最深的就是沙田公路旁的白千層（當年沙田還未建立墟鎮）。它長得較高大，且樹葉濃郁，夏天開白花，有香味，為常綠喬木，樹皮鬆軟且多層，故又稱為「千層皮」，路人手多多，尤其是兒童（我是其中之一），都會順手把樹皮撕開。

　在繪畫的技巧上，有一點要說的，就是每樣物體都有它本身的色素，但亦會受制於環境色素及本身反射等因素而有所改變。「白千層」本身的色素是灰藍色的，但城門水塘那幅，樹因晨光的照射變成橙黃色。這幅畫我是採用較輕鬆的寫意筆法，部分運用撞色，主調為白千層灰藍的本身色素。故此每幅畫都應有其主調色及筆法，不可千篇一律。

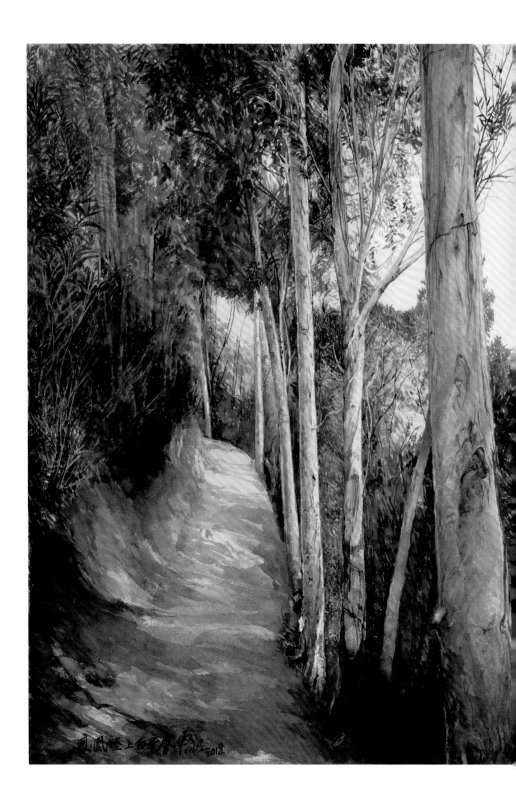

鳳凰徑上的白千層　2018　水彩　76 x 56cm

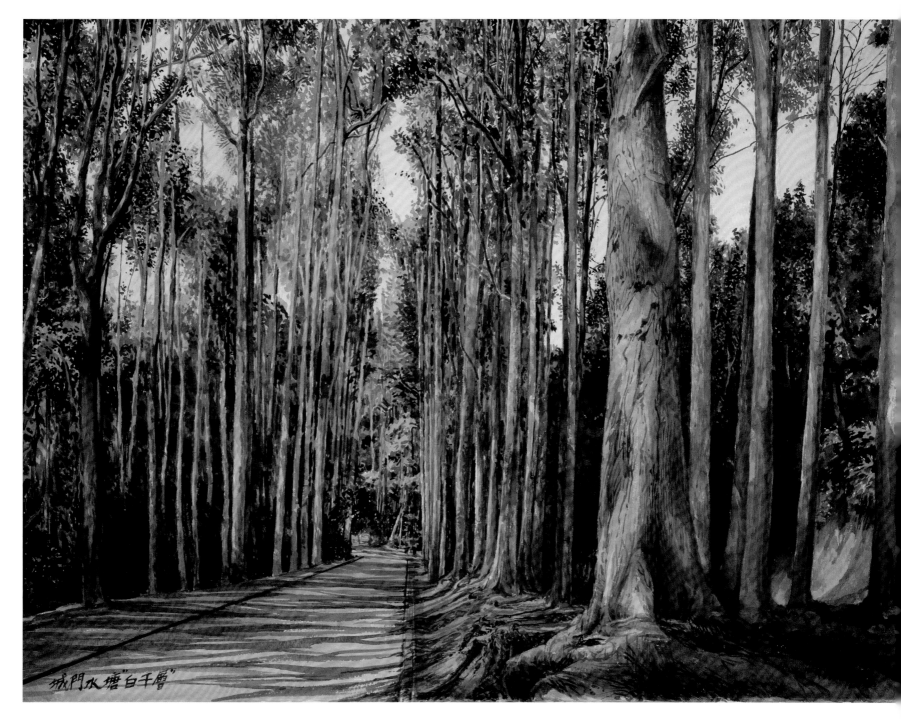

城門水塘白千層　2018　水彩　56 x 76cm

河溪山澗

　　香港的河溪山澗，甚至瀑布也不少，但不算宏偉壯觀，主要是山不高，但多姿多采。

　　有流水自然產生樹木，況且本港位於亞熱帶地段，故繁殖了多種植物，灌木叢生，但很少見參天大樹，原因在於地質是火山岩。

　　在石澗溪流旁的林蔭下，細聽潺潺的流水聲和樹上鳥兒及地下昆蟲的對唱，織構出生動活潑的大自然組曲和圖畫。

　　以我畫家而言，本港可見綠色頗多，可惜缺乏其他色彩，較為單調，不算理想，應為一片姹紫嫣紅配上青蔥蒼翠的植物，美哉！

大城石澗　2018　水彩　56 x 76cm

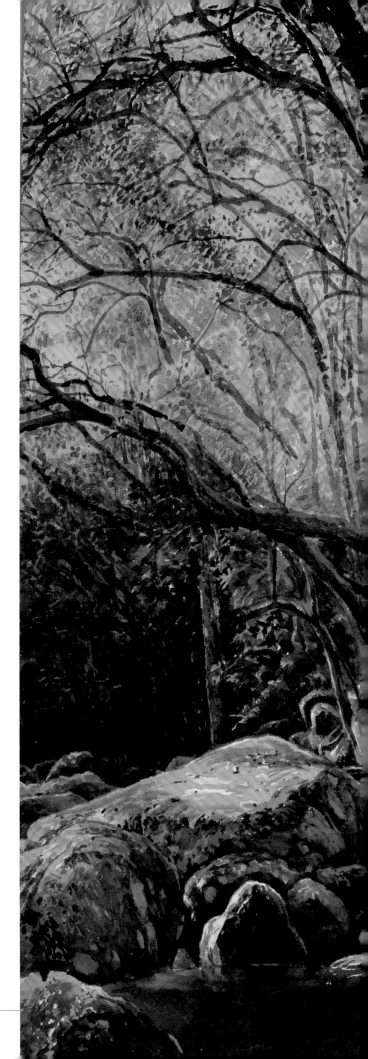

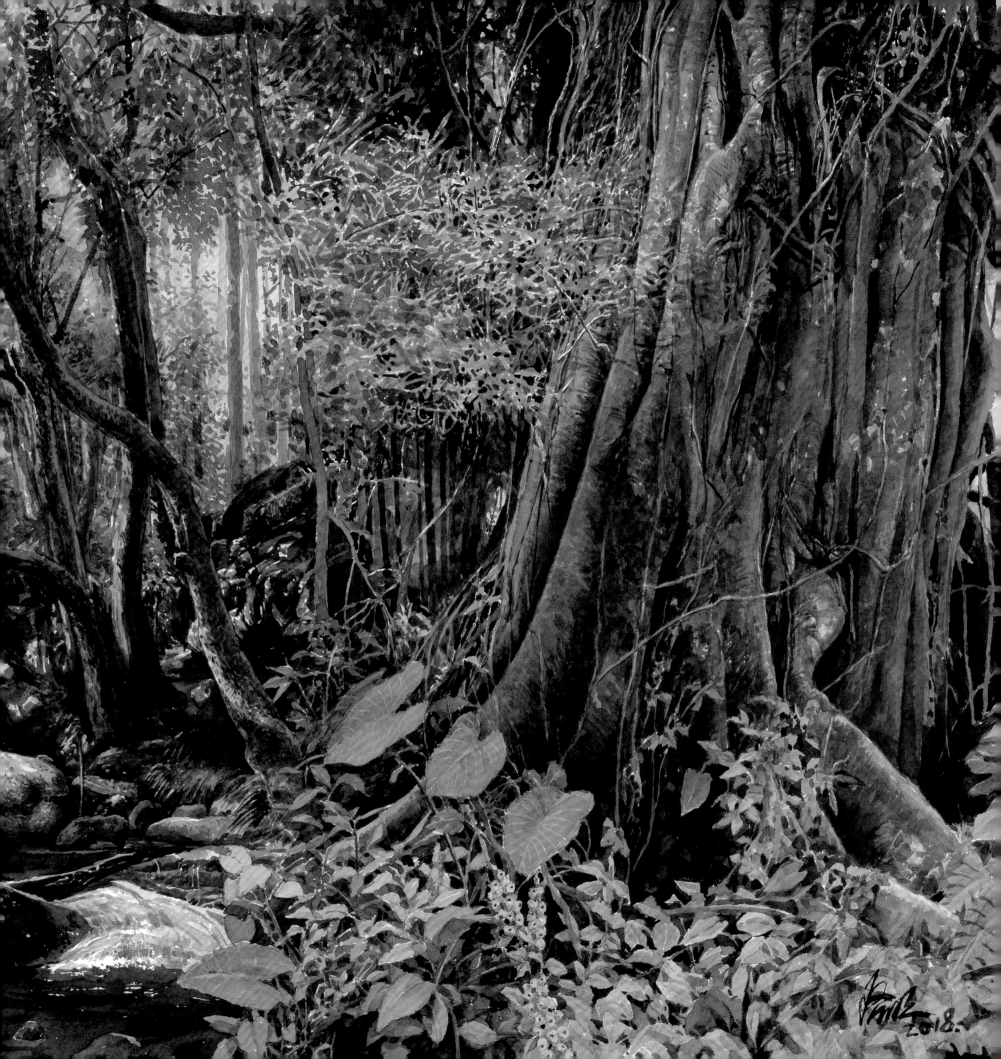

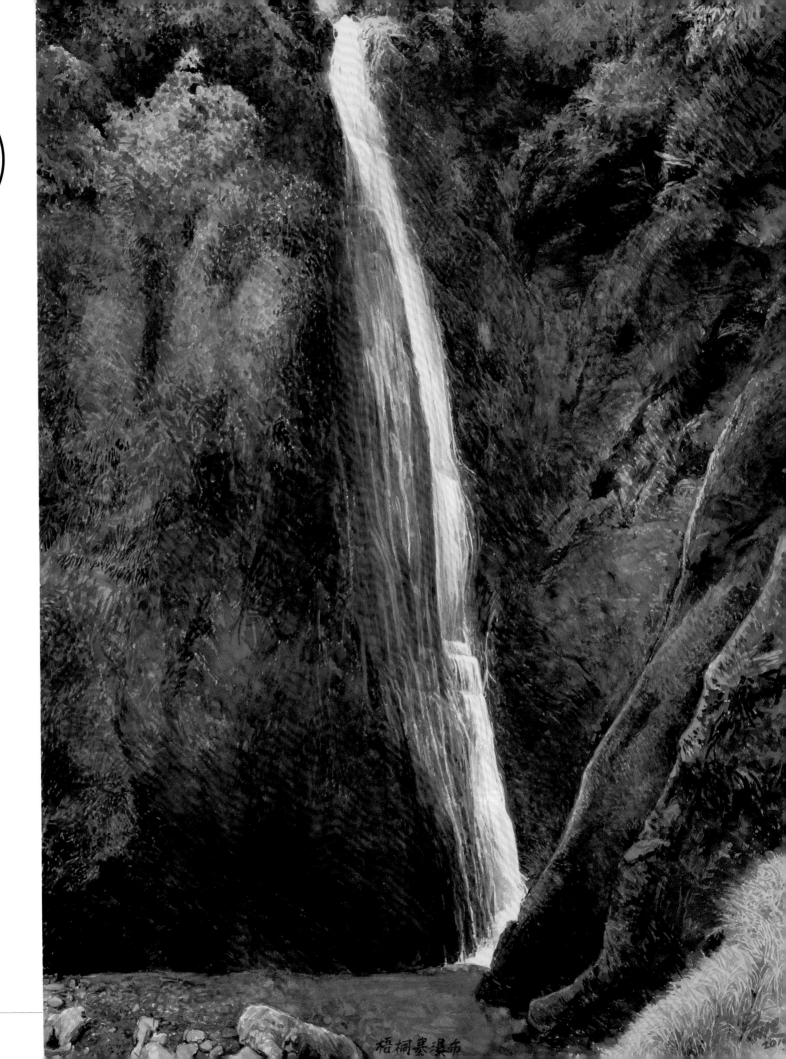

梧桐寨瀑布

梧桐寨瀑布

梧桐寨瀑布位於大帽山下，是本港最長之瀑布，分為四段。左面這幅畫的技巧難度，在於生長在深色火山岩上的多種灌木及野草，須用上不同筆觸表現，但這樣更能突出清透的瀑布。由於整幅畫的畫面顏色深沉，突出瀑布源頭的白色與腳下的白色能互相呼應，產生互動，而左上角淺綠色的樹頂指向瀑布源頭，是畫中焦點的靈魂所在。地平線放低，更顯出瀑布的長度。

而現時懸掛於香港國際機場中場客運廊的畫作《新娘潭》（右），同畫瀑布，更被放大至 7.5 x 5 米，約兩層樓高。

早於 2016 年，香港國際機場已把本人一批描繪本港大自然的風景畫複製，放大於機場客運通道展出，展後現放置在候機室內，讓乘客欣賞。另外，機場亦選了數幅本港大自然風景畫，製以 VR（虛擬現實）眼鏡，讓乘客候機時可觀賞本港名勝地標。

梧桐寨瀑布
2019　水彩　76 x 56cm
周穎卓、何秀嫻伉儷收藏

秋色

　秋天一般色彩不會太濃而鮮艷，
對比色較不明顯，看來比較清淡，但大
自然的秋天色彩較豐富多彩，全幅畫均
採用筆尖處理。而這類題材的畫，一般
稱作小品（不一定指畫幅大細，主要指
內容），適宜放在書房或睡房裏。

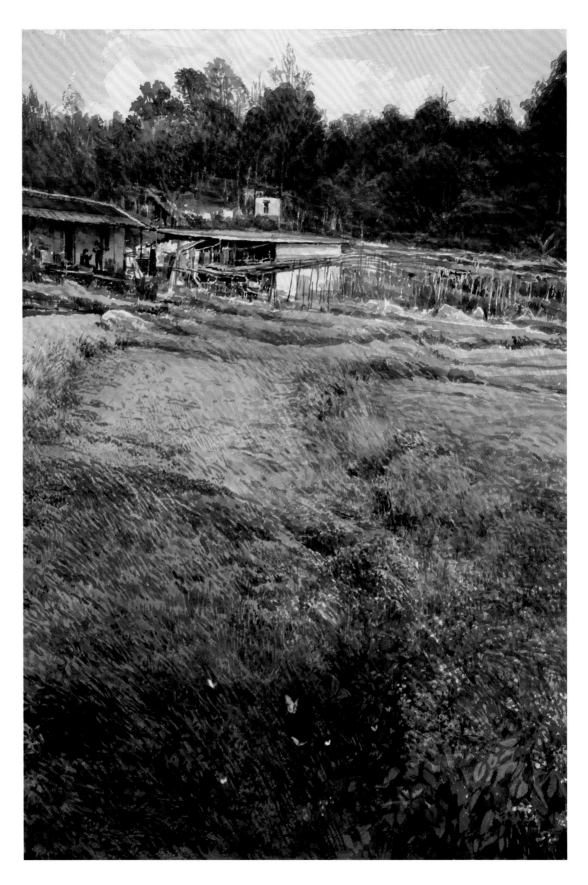

秋色（大帽山川龍村）
2019　水彩　56 x 38cm
蔣綺雲女士收藏

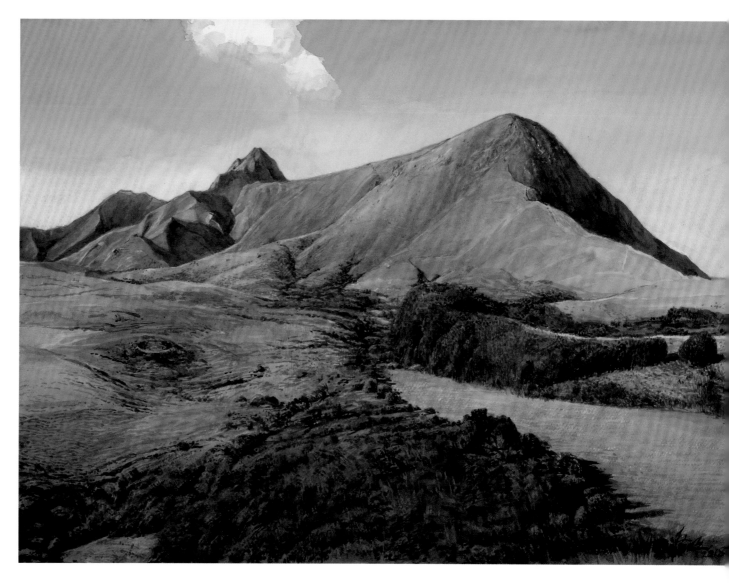

馬鞍山昂平　2018　水彩　56 x 76cm

　　馬鞍山昂平與大嶼山昂坪同名，只是少了土字邊（其實本港同名的地方也不少），地形地質的形成也很相似，都是火山爆發後形成的火山岩盆地。高約 380 米，是本港少有的高原地。這裏綠草如茵，是理想的牧場。

　　本人的姓名，在世上同名同姓的人有很多，但都各有不同年齡、身份、職業。有一次在台灣乘搭「的士」，司機就是與我同名同姓，最後他免收我車資。另有一次，我外母在報章見有一同名同姓的人登出結婚啟事，她以為我棄她的女兒再婚，在電話裏罵了我一頓，真無辜！

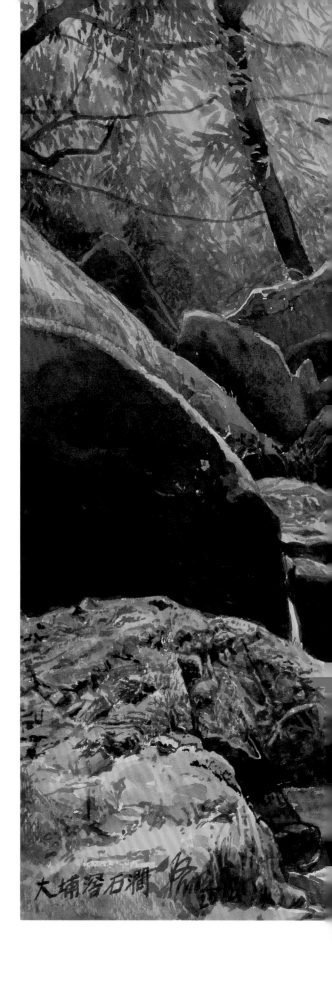

　　本港初為火山地帶,故地下層多為石結構,表層只有少量的沙土,故植物也多為矮樹林,生長也不會筆直。

　　這幅作品運用陰陽軟硬相對以產生互動之手法去處理:硬的石塊與背景那柔和的樹葉及流水,加上從天上射下的光線,產生強烈的節奏感,全幅畫的焦點就放在左上角翱翔而下的小鷹上。這是一般畫的基本要求,但有時也不要太專業公式,「自然」就可以了。構圖平衡,就產生自然美,不用人為去營造。

大埔滘石澗　2018　水彩　56 x 76cm

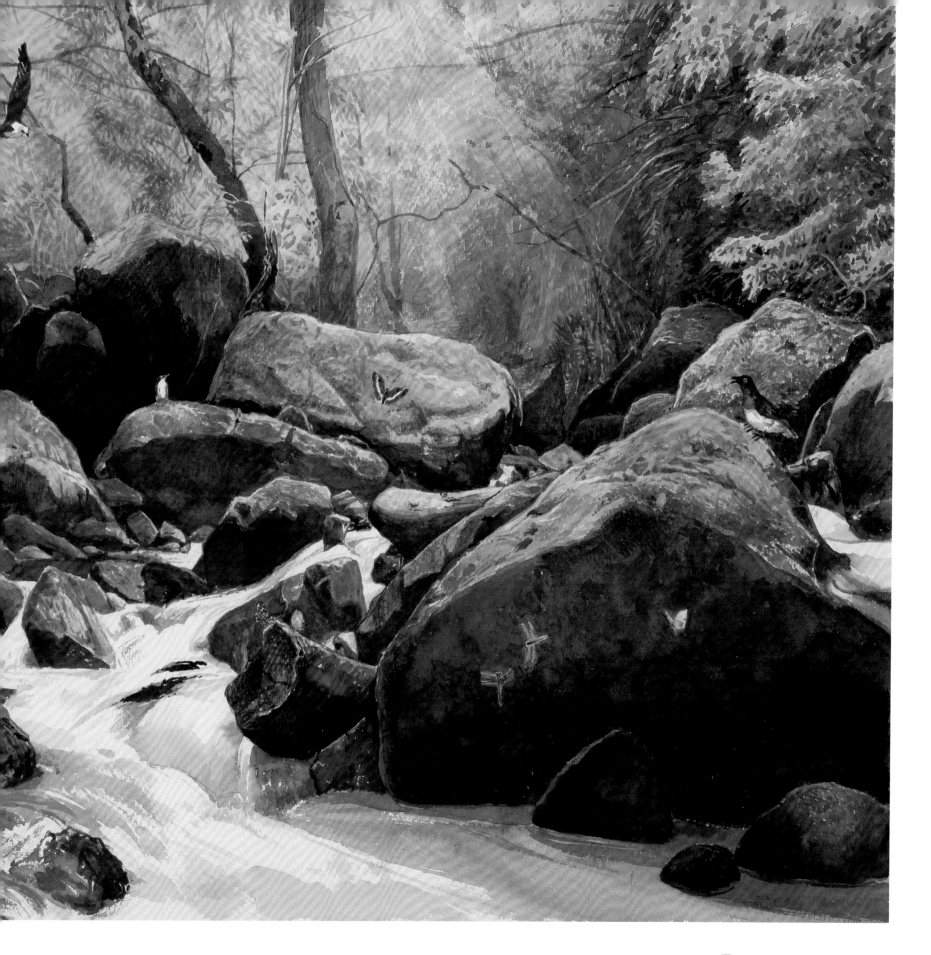

政府於 1977 年 5 月 13 日開始在新界中部（沙田
和大埔之間）地區，約 460 公頃土地上人工植林，美化
新界中部東端的山嶺。

這幅畫難度很高，整個畫面都是密密麻麻的樹，要
給觀者看出是樹林，即既有一棵棵的感覺，但又不是明
顯地獨立開來，要顧全整體，故色、光、遠近和大小的
運用十分重要，而那山路是整幅畫「靈魂」之所在。

大埔滘植林區　2018　水彩　56 x 76cm

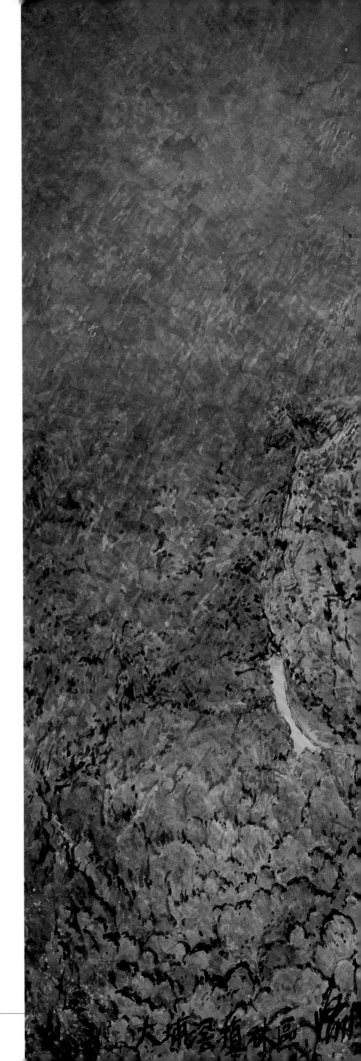

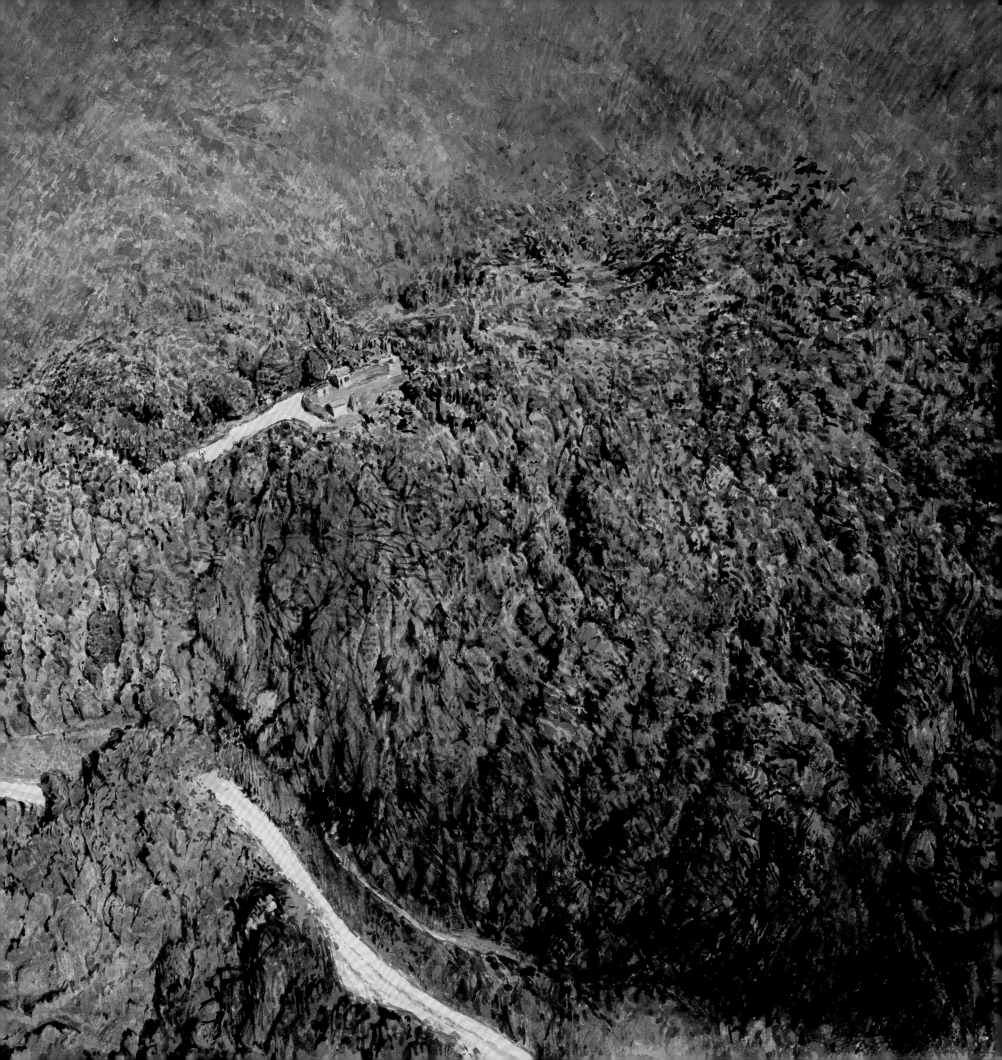

松仔園

大埔滘自然教育徑由松仔園作起點，全長一公里。沿途設有林地生態、樹木結構、觀鳥相關的解說牌，以使遊人深入認識。這可說是人為的保育區，我亦曾主張自然也應悉心保護，並加以美化修飾，在自然美上加人為美，正如你的肉體（自然美）也要配上你喜歡的衣飾，這樣除了有保護作用外，也是你個性的表現。

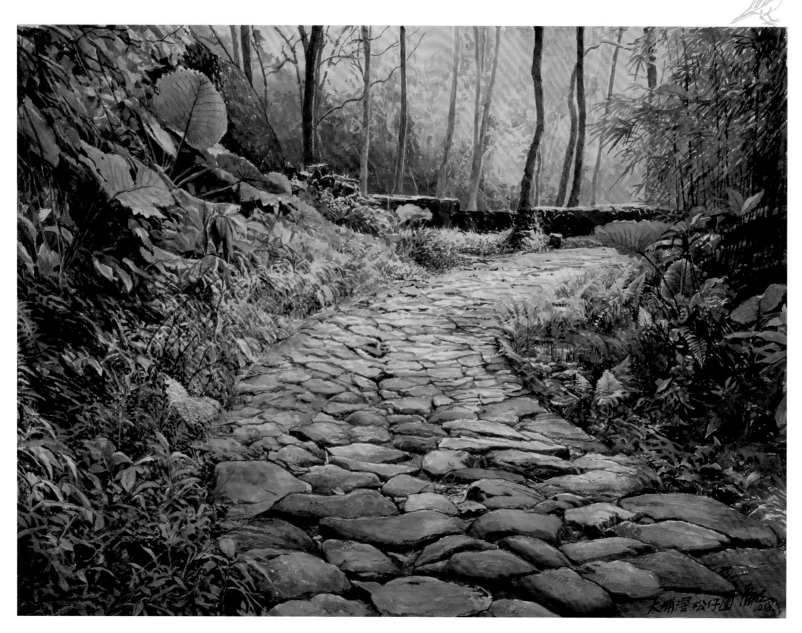

大埔滘松仔園　2018　水彩　56 x 76cm

沙螺洞

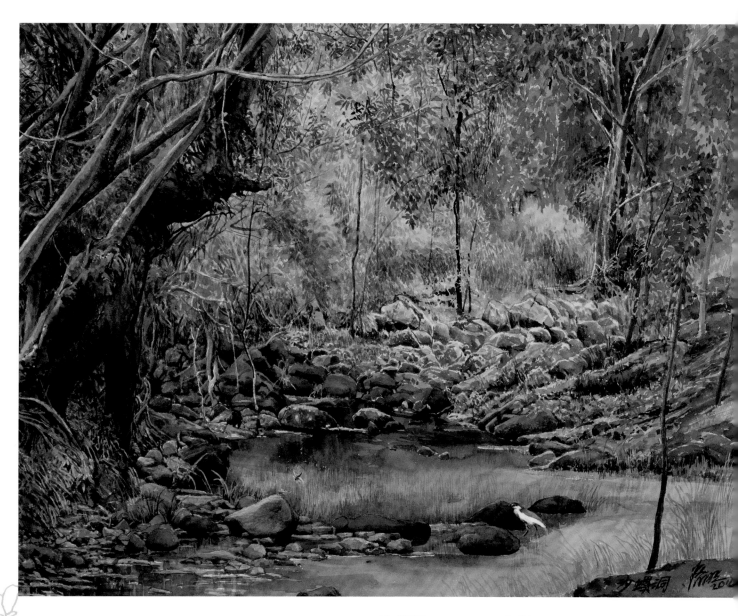

沙螺洞　2018　水彩　56 x 76cm

在八仙嶺下的九龍坑山麓，土地肥沃，生長着多種不同植物，甚至稀有的品種，間接為各種野生動物和昆蟲提供了理想棲息地。

那裏早於清康熙年間，有姓張及姓李的客籍村民定居。1911 年發展至有 307 名村民，但日月如梭，於 30 多年前全部村民已陸續遷走，到市區謀生，令全村空置。現政府把該村發展成環境生態保育區，這裏只是蜻蜓就有 50 多品種。

我一向都強調，自然生態要好好保留，但也須要把環境加以人為的整理和美化，不要雜亂無章，污水囤積。

山寮

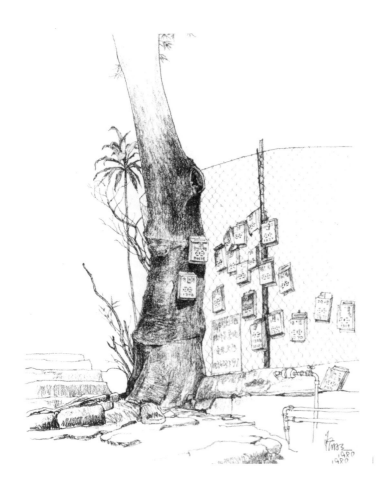

村口的信箱　1988　鉛筆　46 x 38cm

位於大埔汀角的犁壁山谷裏的小戶人家。「寮」一般是指簡陋的屋，屋頂均為茅草鋪蓋，四周只用木板或籬笆圍上而已，不宜住人，故通常是用來飼養家禽或放農具。新界農村也見有牛寮、田寮、禾寮及茶寮（設在農村十字路口，為方便路人在炎熱的夏天歇歇腳、喝碗茶解解渴的地方）等名稱。

記得本港於 1972 年 6 月 18 日曾大雨成災，在九龍觀塘翠屏道雞寮木屋區山泥傾瀉，引致 71 死 52 傷的大悲劇。此地本是養雞的地方。

深水埗也有鴨寮街，為早年當地村民在此設寮養鴨而起名。

也令我想起本港在上世紀五十年代後，移民大增，如雨後春筍，各山頭都搭建起木屋群，成為本港一大特色。後因易惹起火燭，改由鋅鐵蓋搭，故後被稱為「寮屋區」，於九十年代寮屋全被取締。

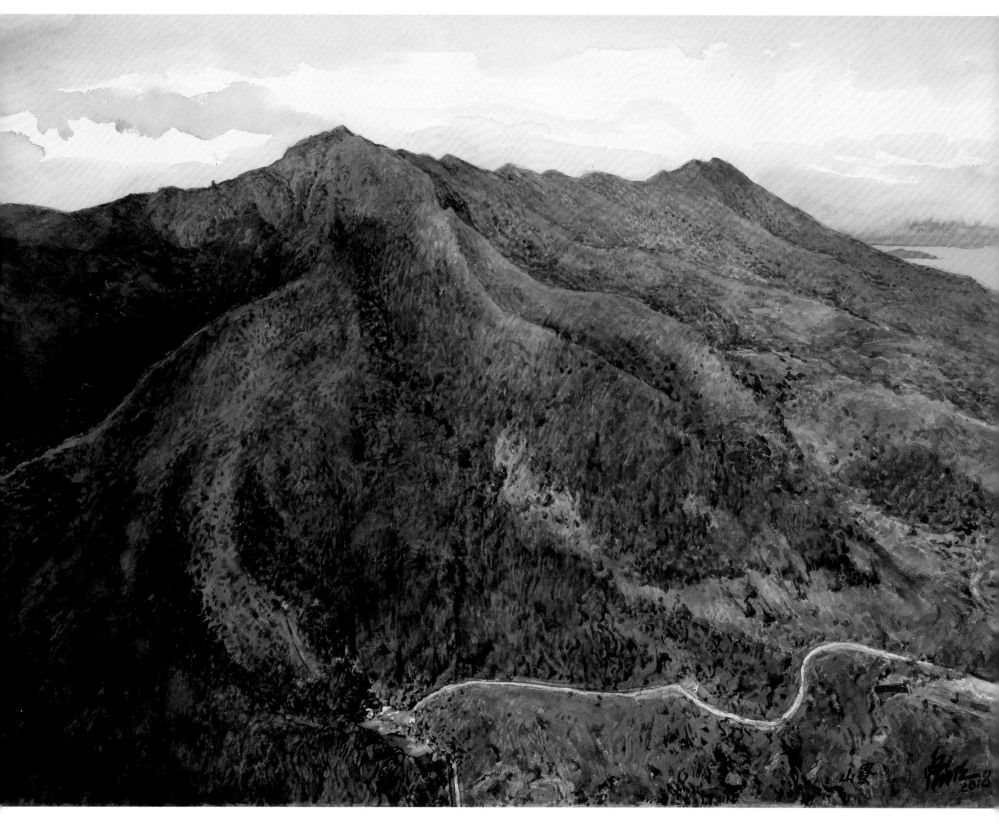

山寮　2018　水彩　56 x 76cm

龍珠潭

　　龍珠潭位於八仙嶺腳下。八仙嶺為本港第二大後花園，香港山雖然不算高聳宏偉，但山巒也不算少，所謂「山高水更高」，即說有山必有河流、溪澗及瀑布，當然少不了植物飛禽等去襯托，一定入畫，美哉！

　　這幅畫採用多重疊色渲染法，這是一幅密雜的灌木林，為了突出潔白的水流，故使樹的色調加濃，且近秋色，使人感覺水更清涼。還有左邊樹林有一暗塹，與水瀑形成一「V」字形，加強動感。

　　水彩顏料，每多加一層都會多添一次危險，因容易使色彩混濁及生水漬，故要有經驗才能掌握。

龍珠潭　2019　水彩　56 x 76cm

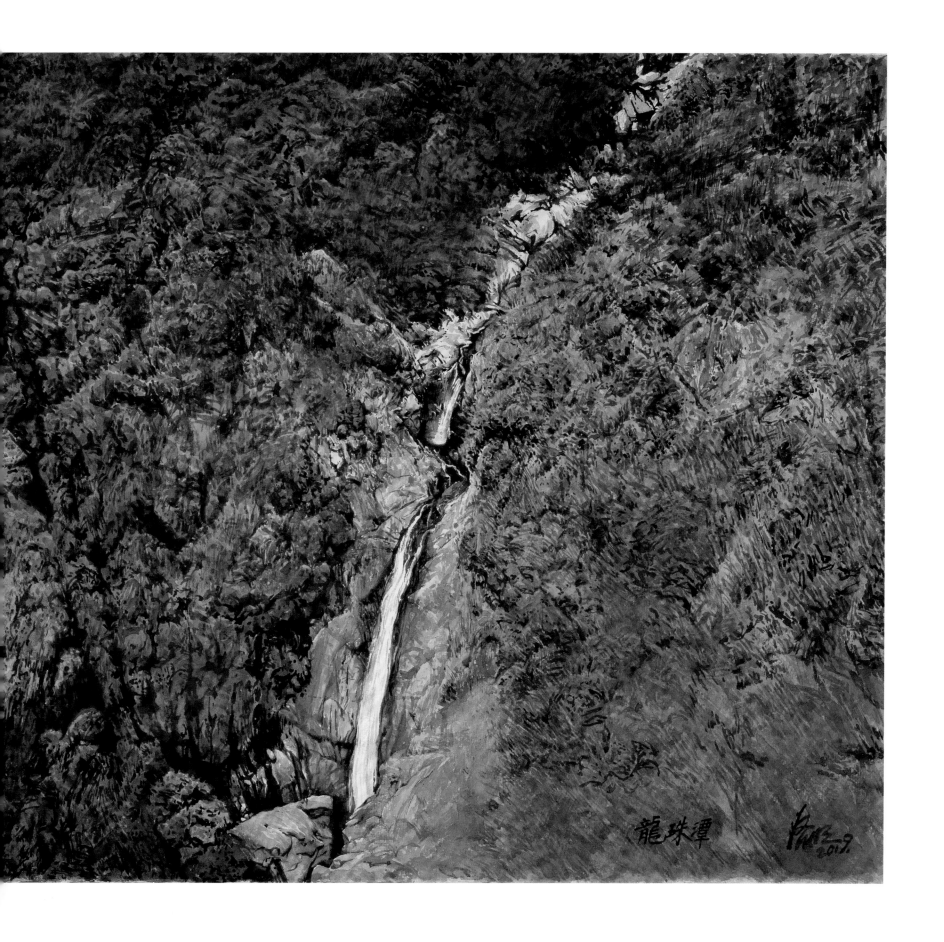

龍珠潭

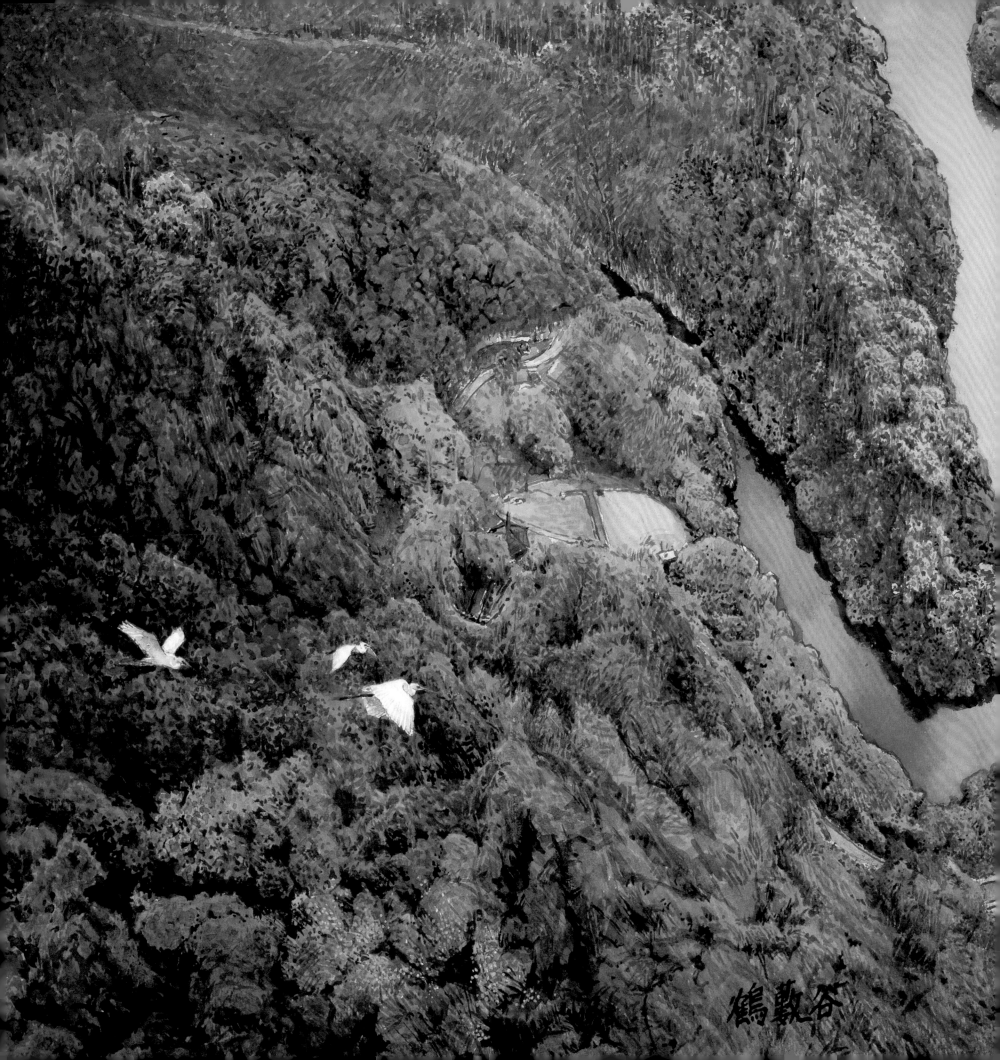

鶴藪谷

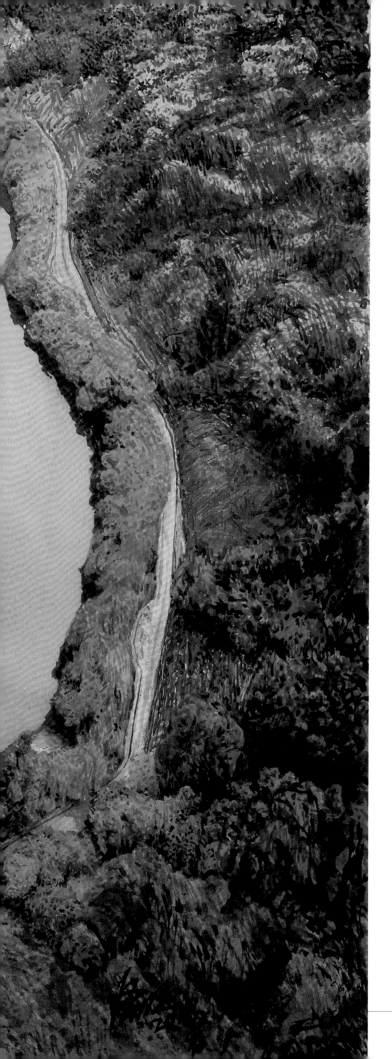

鶴藪谷

有多條溪流匯聚，水源豐沛，故樹木遍佈，土地肥沃，亦有多條古村聚腳於此，其中著名的有流水響村。

畫樹最難就是「中景」的樹，因不能太模糊，也不能太清楚，如遇上樹種多，又要統一色調就更難。

此畫的技巧，就是利用右上角淺色的樹與左下角淺色的樹互相呼應，去襯托那突出的小半島上淺色的樹，那是全幅畫的靈魂及主體，如全幅畫均為綠色的樹則會十分單調。畫中亦把小島的樹描繪得較精細突出，還利用特別發光的溪水（其實是反照天空雲朵的鏡）及小路環繞，加上三隻鷺向中心飛去，更顯出地位的重要性。一幅畫能否吸引觀眾，主要是靠懂得運用構圖和色澤的處理。

鶴藪谷　2018　水彩　56 x 76cm

横嶺

位於船灣淡水湖北岸，高只有 300 米，屬沉積岩結構。看上去是淡水湖一部分，也可以說是襯景。如缺少了它，湖就沒有這麼有美感，人生存在世上也一樣，有些人較為突出，成為國家社會棟樑，但有些人永遠都只可做配角。但這並不等於無用或失敗，社會是需要五光十色的，互相輝映，缺一不可，手指也有長短，但各有功能。

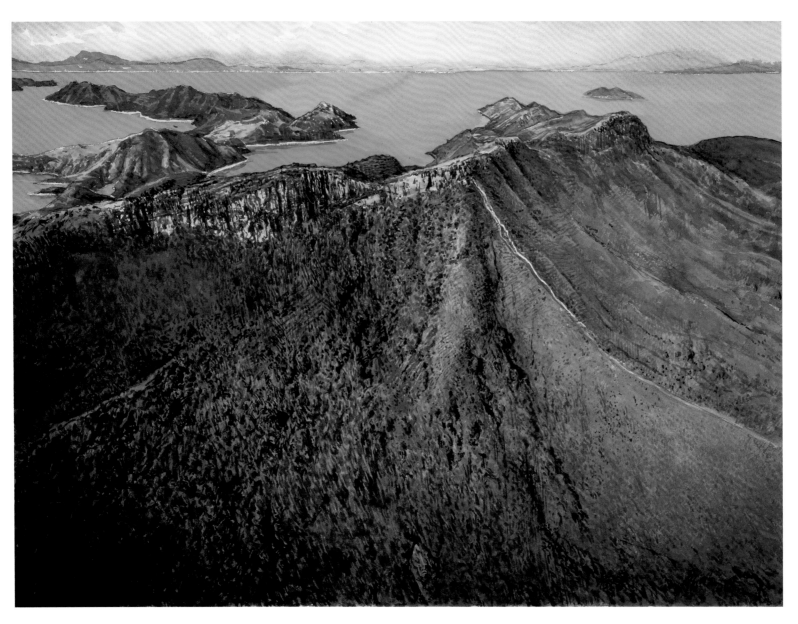

橫嶺　2019　水彩　56 x 76cm

大網仔

一般行山者進入西貢郊野公園，大多是由大網仔進入，往北潭涌以東的太墩山頂，那是欣賞自然景色最理想的地方，一望無際，可盡享旖旎的環迴美景。

前面的紅瓦頂屋群，為保良局度假營。老實說，我最怕就是在大自然裏的建築，無論是古老村屋或現代建築，很多時都與大自然格格不入，在畫面處理上通常有點困難，如大小比例、色調協調等。亦有人問我，水彩是透明的，如果溪澗的水較混濁，怎樣去表現？你可採用粉劑的顏料，如廣告彩或植物性的顏料，混濁的北潭涌就是這種感覺，可以這樣去處理。而那藍色的北潭涌和左上角橙色的太墩作對比，亦使色彩產生互動。

大網仔　2018　水彩　56 x 76cm

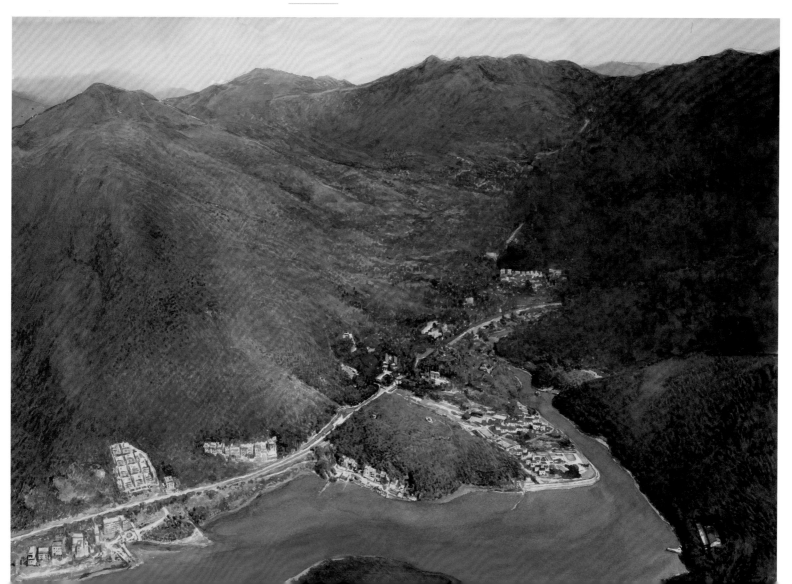

白鷺林

　　白鷺林位於鹿頸鴉洲，綠油油的樹葉，棲息上千雪白的鷺鳥襯托，真令觀者心花怒放。其實鷺鳥在本港十分普遍，全港有數個地方均被稱為白鷺林。除了白鷺，也有夜鷺、蒼鷺、池鷺及黑鸕鶿，在沙田溪澗也偶有見其蹤影。早年村民把牠們當補品來吃，現已受保護，增加了大自然的色彩與活力。

　　此畫分遠、中、近三個層次，近的為三隻雛鳥與牠們的巢。鷺有靜亦有動，有的在空中飛翔，有的站在樹上，活躍而多采多姿。

白鷺林　2018　水彩　56 x 76cm

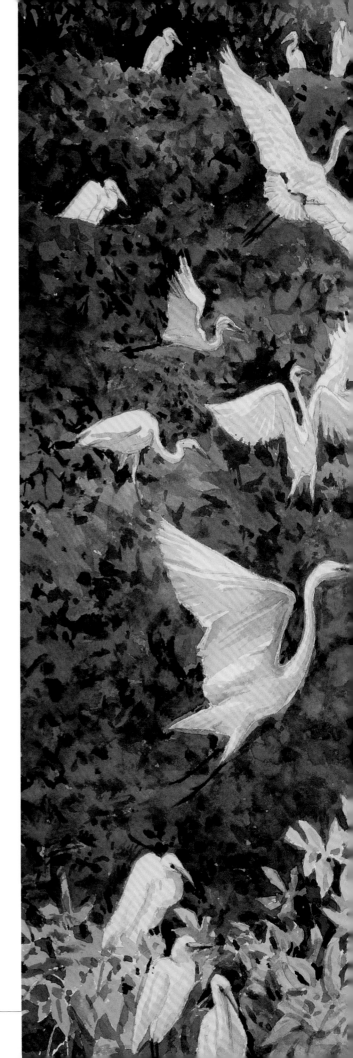

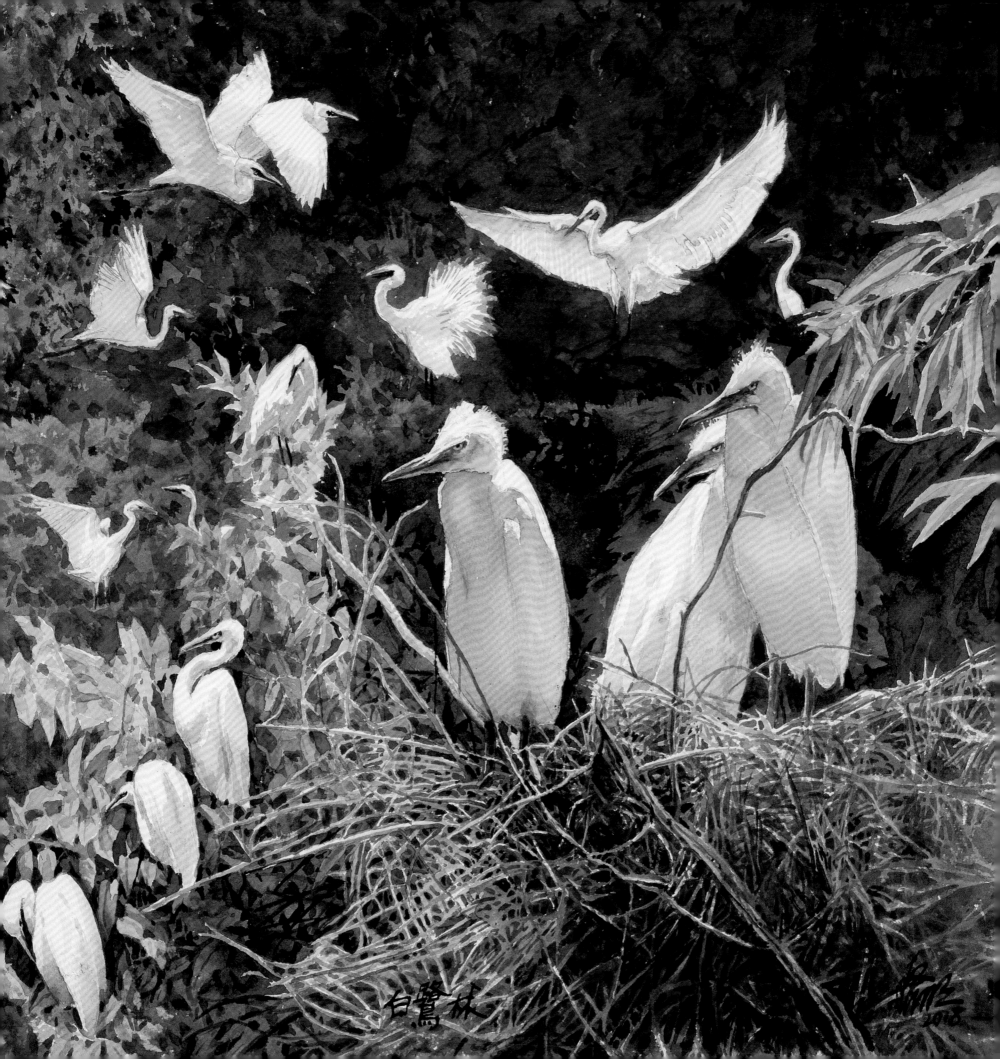

白鷺林

嶂上

　　嶂上位於西貢中部，假日很多人一家大細都喜歡旅遊於此，因風光明媚，內有廣闊的平原、山丘和樹林（本港除大嶼山的昂坪，嶂上也被列為二大高丘平原之一），還見畫面上的長長石脈，宛如長城，十分壯觀（其實這種石脈本港很多，因早年為火山地帶，如東平洲、赤洲及荔枝莊等）。這裏當年本有村落，可惜都已荒廢，後繼無人，令人不勝欷歔！

　　這幅畫的難度就是設色複雜，明暗不顯，用筆「瑣碎」，但又不能使人感覺瑣碎，這是險中求勝。

嶂上　2019　水彩　56 x 76cm

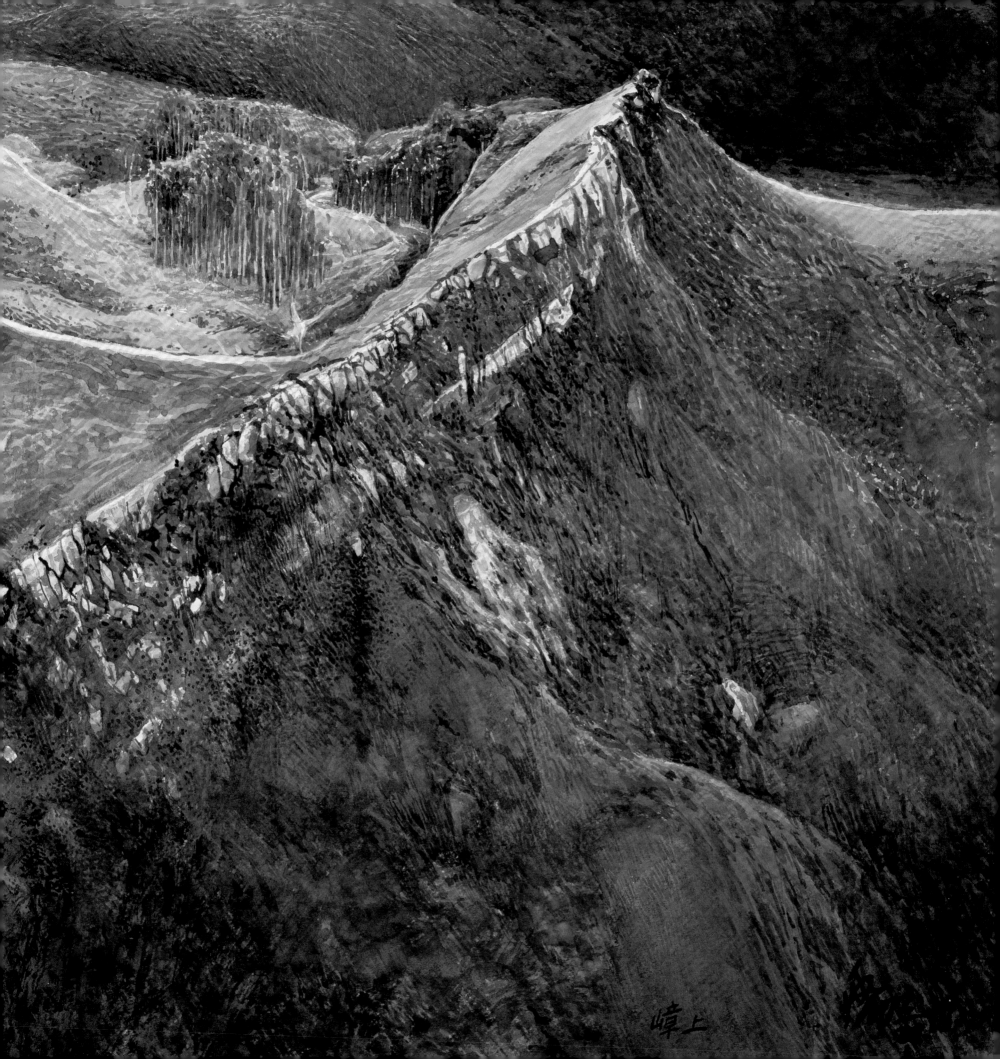

本港有很多樹林都是雜亂無章，從來沒有人去打理或有計劃去調理，使它們有序地生長，如自然之中有着人為的安排，那好使大自然更美。我曾到過很多地方，包括自己的祖國大地，都看見他們有着人為的安排和料理，不單保護森林，間接也讓飛禽走獸及昆蟲有個安樂窩。

在畫家而言，碰着那「雜亂無章」的森林，真是相當惆悵，無從入手。這幅《南丫島榕樹灣叢林》，實景真是雜亂無章，除了亂七八糟的雜樹生態外，滿地也鋪滿落葉、蕨草和苔蘚，在用筆上不得不採用「碎筆」，

可以說是一種調子旋律，亦如舞蹈的碎步，但得統一色調（主調）去使畫面集中，不至分散。畫中更利用右邊深啡色的大樹幹去作為全畫中心的聚焦點，才可把「雜亂」統一起來。用色方面，那寒色的綠葉，與地上的橙啡色（暖色）的落葉作對比，加上背後那微弱橙黃色的陽光反照互動，可令全畫面因而產生柔和的節奏，使觀者有着清涼之感，並蘊含着詩情畫意。藉此亦可以告訴大家，世上任何事物都有正負兩面，經過藝術家的魔術棒（畫筆），很多時都會把腐朽化為藝術。寫實並不是現實的翻版，而是創造現實，美化及深化現實。

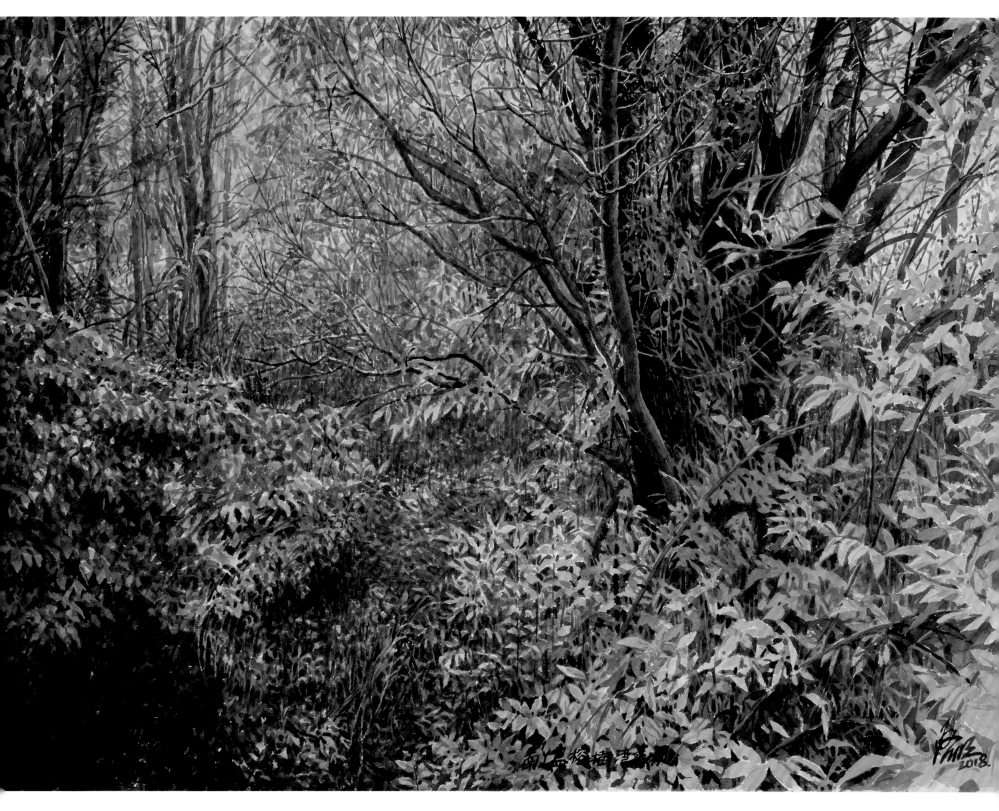

南丫島榕樹灣叢林　2018　水彩　56 x 76cm

　　木棉樹生長在樹群中，它一定要高過其他樹種，獨佔鰲頭，故人們稱它為「英雄樹」，英雄亦代表為祖國為民族犧牲的英烈。

　　木棉樹於三月開花，前幾年香港的木棉花曾變黃色，聽說是因為空氣污染所致，改變了基因。木棉花曬乾可作中藥材。

　　廣州市黃花崗早年長滿木棉樹，故本稱「紅花崗」，後因黃興領導的革命黨人於 1911 年農曆 3 月 29 日在廣州起義，攻打總督署事敗而犧牲了的七十二烈士埋葬於此（聽聞不止這數字），才改稱為「黃花崗」。因在中國人的傳統上，黃花是用作紀念先人的花卉，以前拜祭用的花圈都採用「雞蛋花」或「黃菊」。

　　當一個人的靈魂離開肉體，都會上升，故我此畫採用英魂從高空下望的視點，猶如看着他們犧牲前一組組同志在為人類生存及自由的戰爭中英勇犧牲的情景，鮮血灑遍青綠的大地，旁邊的石壆看來像一塊為英雄豎立的紀念碑。

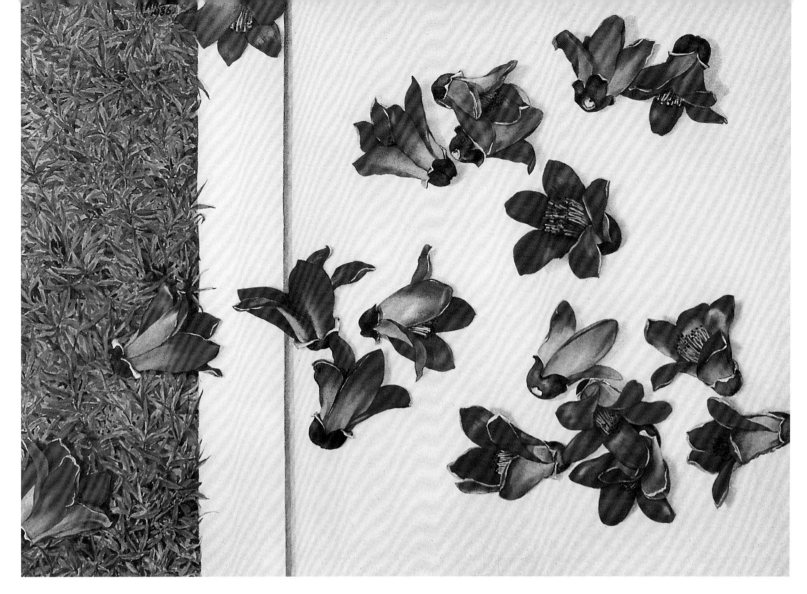

英魂頌（木棉樹下）　1986　水彩　57 x 76cm

小黃菊　1993　水彩　55 x 79cm

北方
的
樹

山東省岱廟內之漢柏（相傳為漢武帝所植）　1996　鉛筆　38 x 46cm

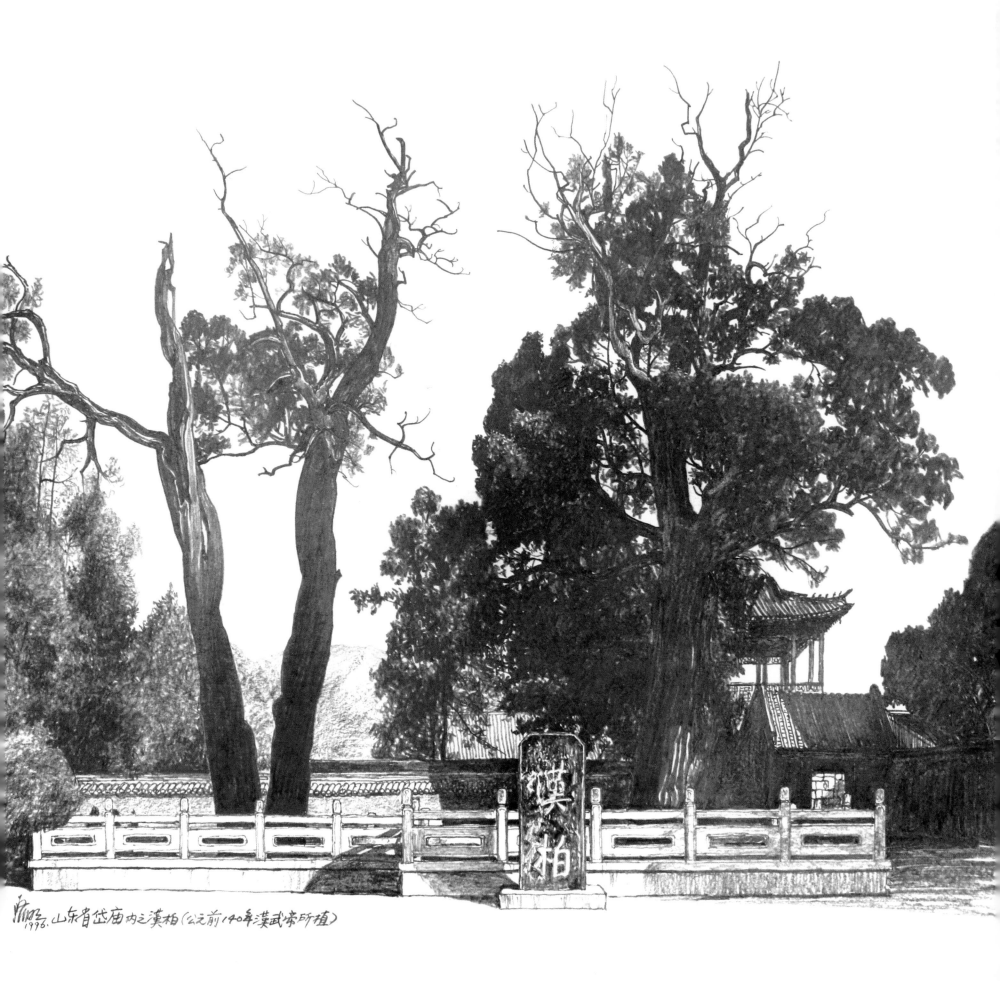

鼎明 1996. 山东省岱庙内之漢柏(公元前140年漢武帝所植)

森林

天山天池（新疆）　2001　水彩　54 x 74cm　陳浩才先生收藏

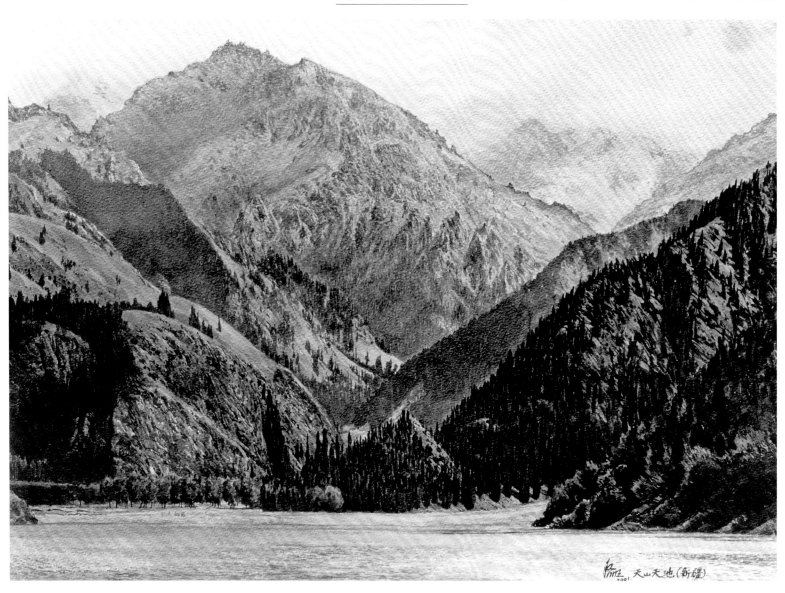

我曾到過不少自己國家及外國的森林公園，當你踏進去好像回到原始世界，因他們大都任其自然，你會看見很多已倒下的老樹無人去清理，樹身霉爛，但分解時產生大量養分，為那些鳥類、走獸、昆蟲、青苔和地衣等提供了保護、食物及棲息地，是大自然的生物鏈，保持着原生態。

　　中國十大森林為：一，天山雪嶺雲杉林；二，長白山紅松闊葉混交林；三，海南島尖峰嶺熱帶雨林；四，雲南白馬雪山高山杜鵑林；五，西藏林芝雲杉林；六，雲南西雙版納熱帶雨林；七，新疆輪台胡楊林；八，貴州荔波喀斯特森林；九，東北大興安嶺落葉松林；十，四川竹海。

與西藏姑娘合照

三清山

　　這幅畫微妙之處，在於美麗而剛硬的花崗岩，配上柔和飄忽的雲朵，形成一個強烈的對比，正所謂「剛柔並重」，加上堅毅不屈的松樹，成為最佳的配搭，亦是中國傳統國畫的特色。

　　左上角下斜的山線，直衝到中間的石筍，加上下面的雲層，看來好像火箭一飛沖天的感覺，這就是畫家利用實景去營造構圖之利。另外，雲朵的邊緣不要太清晰，模糊才顯出水蒸氣在浮動上升。

三清山（江西）　2019　水彩　76 x 56cm

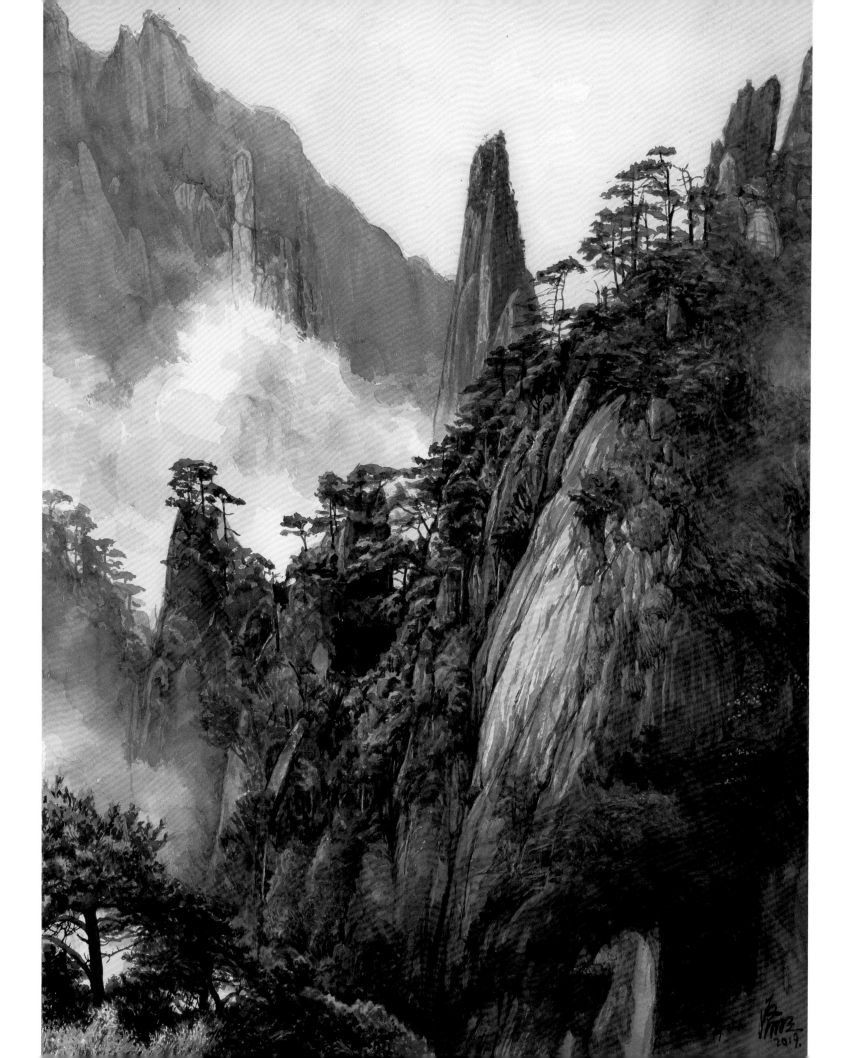

龍虎山

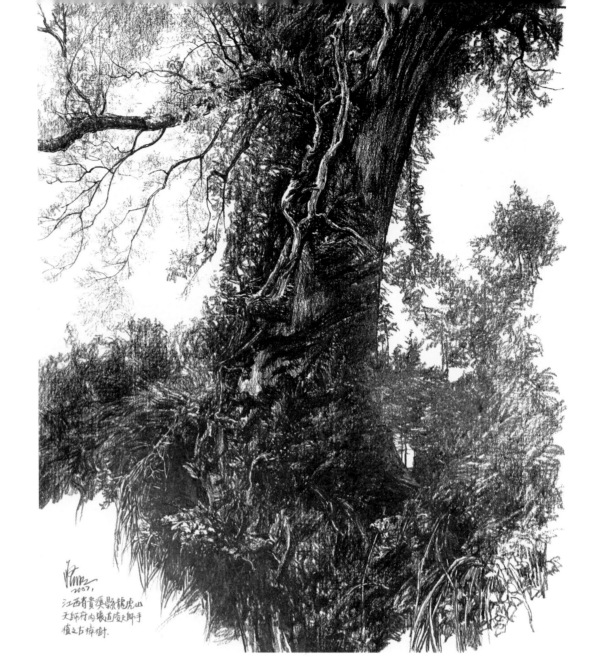

龍虎山天師府內張道陵天師手植之古樟樹　2007　鉛筆　46 x 38cm

　　龍虎山位於江西省鷹潭市，為發育較好的丹霞地貌，具獨特的碧水丹山，構成龍虎山的自然景觀和人文景觀，亦為我國本土的道教發祥地和活動中心。

　　道教的主張就是做個完整的人，必須要和萬物保持調和、順應自然，不可強求，簡樸少欲，知足忍讓，不爭權攘利，如此人生才會快樂。

　　那一年我和朋友到訪，曾坐上原始的竹筏漫遊在瀘溪河上，仙水岩下有村落，聽當地人說那裏的村民，多為百歲以上，那應拜當地的天然山水、清新的空氣，加上「知足常樂」的道家思想所賜，他們真正做到與大自然融為一體。

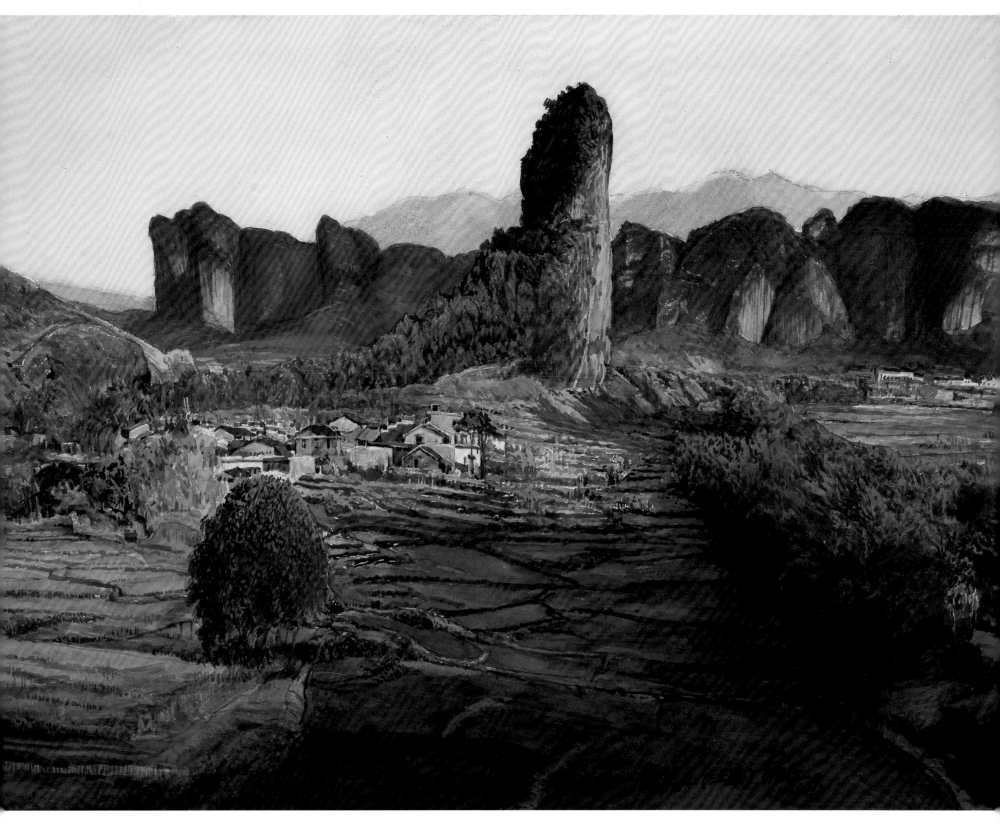

龍虎山（江西）　2019　水彩　56 x 76cm

武當山為道教聖地，以春秋時的哲學家老子為始祖，歷代修道之士隱居於此。道教國術宗派祖師為洞玄真人張三豐，以太極內家功夫著名。

老子曰：「人法地，地法天，天法道，道法自然。」認為人的一切都應順應自然規律，不要悖天而行。

太極拳為中國內家功夫，即身、心、意要合精、氣、神三元，亦即結合宇宙觀，「天人合一」的人和自然高度和諧統一。我之所謂藝術最高境界是屬靈的，亦即把自己提升到反璞歸真，與自然融為一體，氤氳於天地紫氣圜圓中。如果你去到這境界，自然人世間的「名與利」都成為你的絕緣體。

你經常描繪大自然，沉浸於天地本元中，你身心也自然青春常在。我在自傳《明刀明窗》裏最後一句：「赤身而來，潔身而去」，你就讓自己在這地球上瀟灑走一趟吧！傳說老子倒騎着青牛出函谷關後，一去不返。

這幅畫因是太極發祥地，故用筆也以內功運氣，色調沉穩，渾然一體。

武當山　2019　水彩　76 x 56cm　周國偉先生收藏

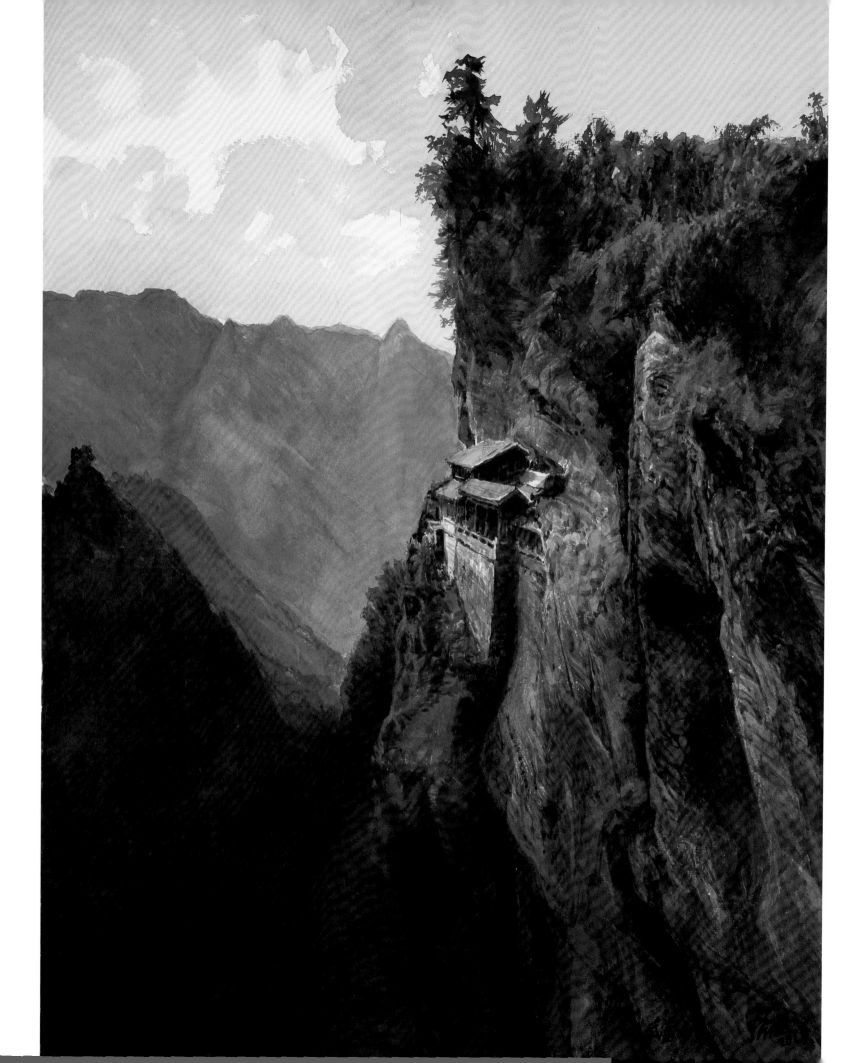

黃山　2019　水彩　56 x 76cm　黎藻女士收藏

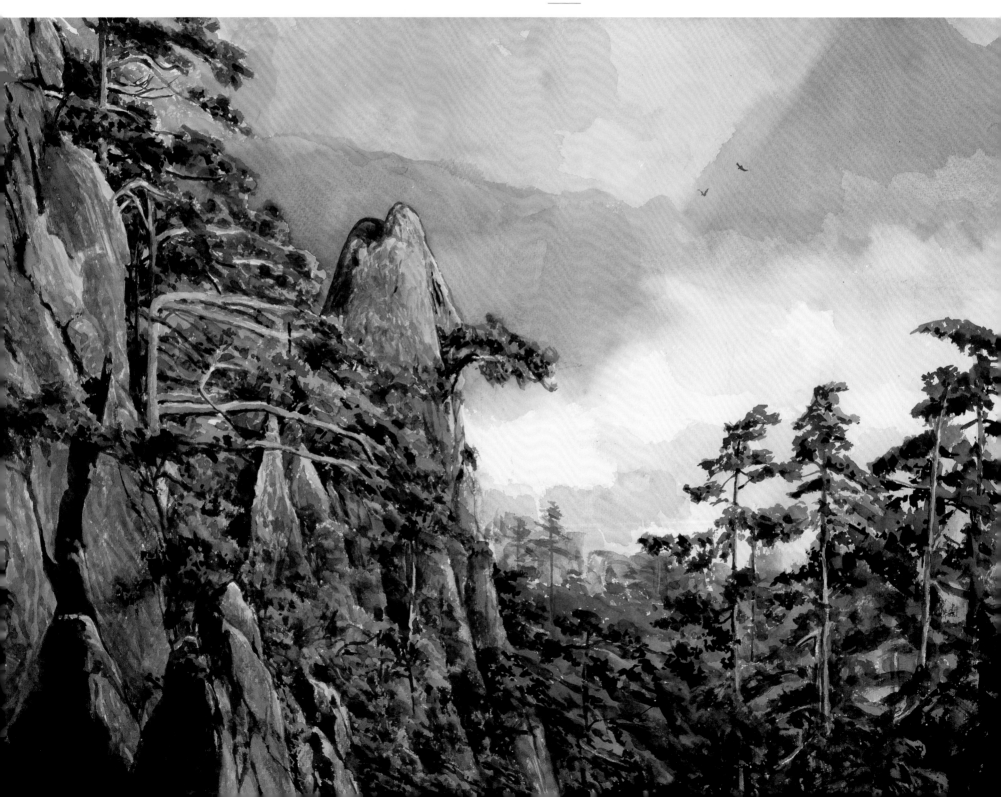

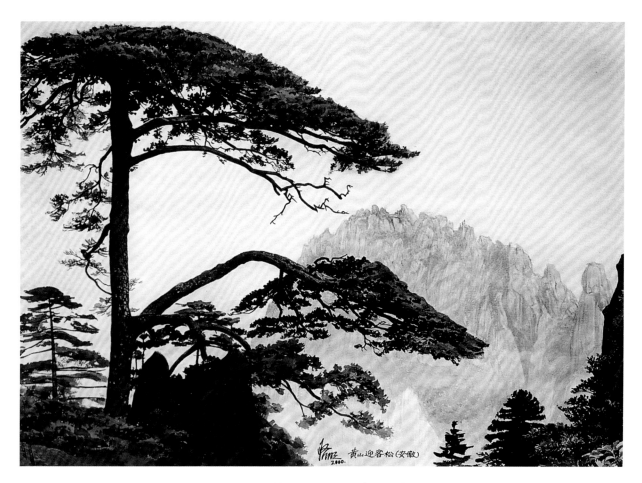

<u>黃山迎客松（安徽）</u>　2000　水彩　55 x 79cm

　　位於安徽省歙縣西北，以中生代由海底冒起較深色的花崗岩為地貌特徵，故原稱北黟山。後傳聞當年中華文化初祖軒轅黃帝與容成子、浮丘公曾煉丹於此，後羽化升天而改稱黃山或黃嶽。

　　黃山以「四絕」──奇松、怪石、雲海及溫泉聞名，初為明朝旅行家徐霞客向世人推介，自然引來許多文人雅士騷人墨客及丹青妙手。那些頑強生長在石縫中的松樹、瞬息萬變的雲海及鬼斧神工的怪石，形成黃山獨特的氣質，塑造出山嶽的精神。

　　因此，黃山逐漸形成中國山水畫家的另一派，詮釋黃山文化的情懷及內在的靈性世界，較著名的如石濤。

　　繪畫的構圖最忌就是二分一，一分為二，比較理想應為三分之一或五分之二。左圖此畫偏偏就採用二分一，嘗試利用左邊山的斜線，及突出的一棵松樹，使畫面不致太呆板，還利用右邊最白的雲朵與山石作對比，險中求勝。「明知山有虎，偏向山中行」，這也是我們繪畫者的精神。

　　這幅畫用筆較為輕鬆自然，隨意瀟灑。

孔
林

　　孔林始建於 1494 年，位於山東省曲阜，現為世上
延續年代最久遠，保存最完整，規模最大的家族墓地，
又稱「至聖林」。

　　我國古代殮葬分有幾級，最高為聖人，稱為「林」，
現只有孔子、孟子和關羽，稱作「孔林」、「孟林」和「關
林」。其次為皇帝的「陵」，第三級為貴族及上層社會
人士的「墓」，最下層的為「墳」。宋朝大將岳飛下葬
在杭州西湖邊，只被稱為「岳墳」。前人亦有「入土為
安」的觀念。有的如沒有親人及罪犯的屍首，通常都只
有拋下坑裏，俗稱「亂葬崗」。聽說奧地利著名作曲家
莫札特當年死後也被拋入亂葬崗，故他是沒有墓碑的，
十分淒涼悲痛！

　　其實「墳墓」也沒有分得太清楚，一般是指堆高泥
土的大塚，因應時代、民族、風土，埋葬的方法與過程
各有差異，又因文化習俗或階級而有所不同，形式亦有
土葬、天葬、火葬及海葬，現亦提倡能綠化環境的殮葬
方式。

　　這幅畫，無論光影、層次、色彩變化都十分複雜，
故以中間的墓碑及橙色的路作統一。

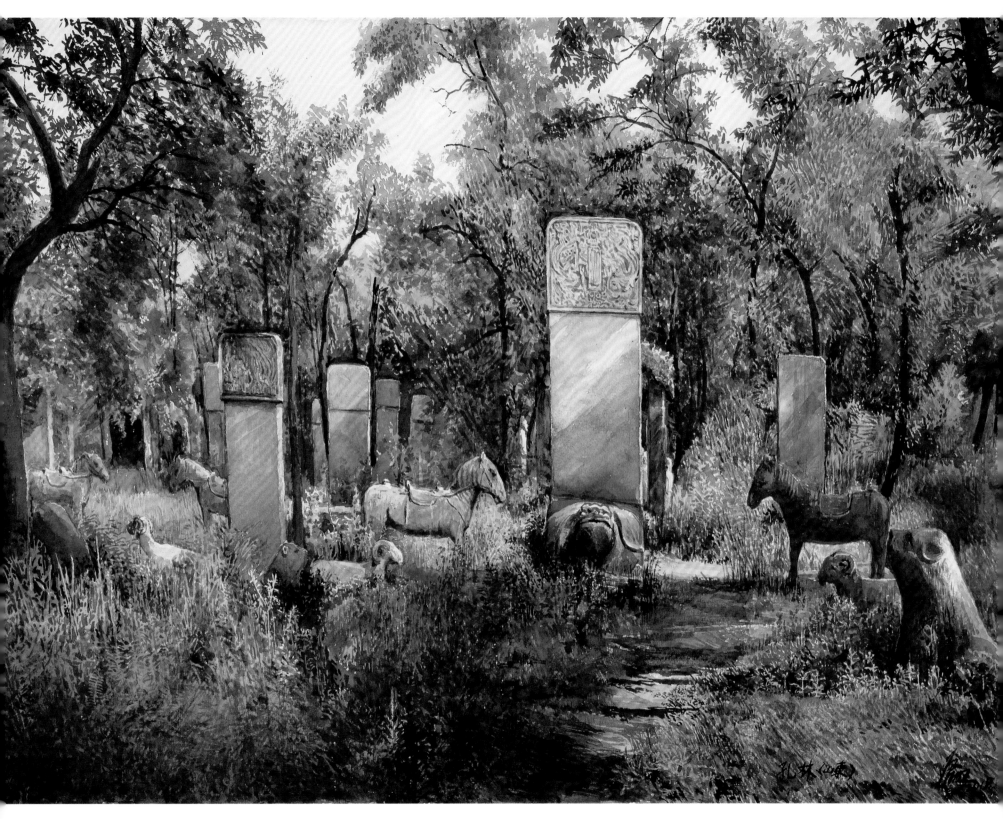

孔林（山東）　2019　水彩　56 x 76cm

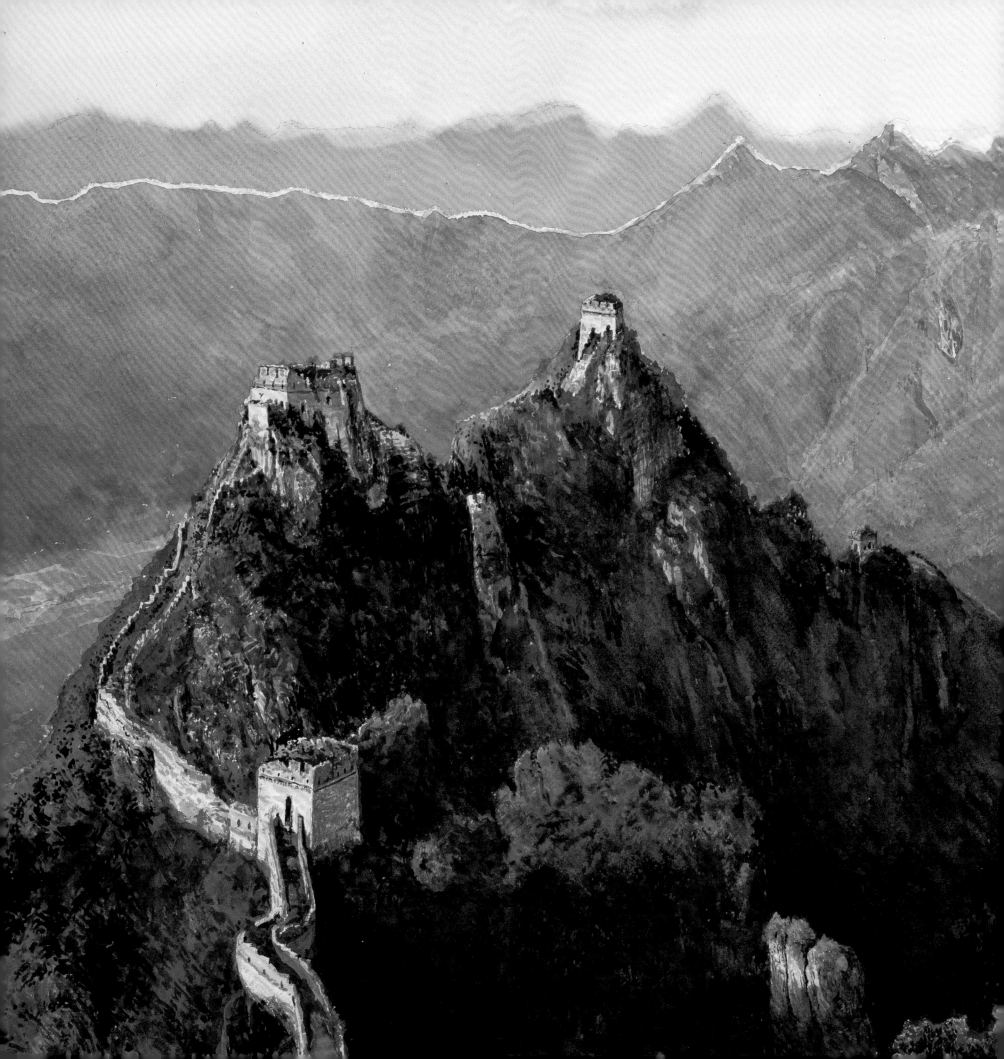

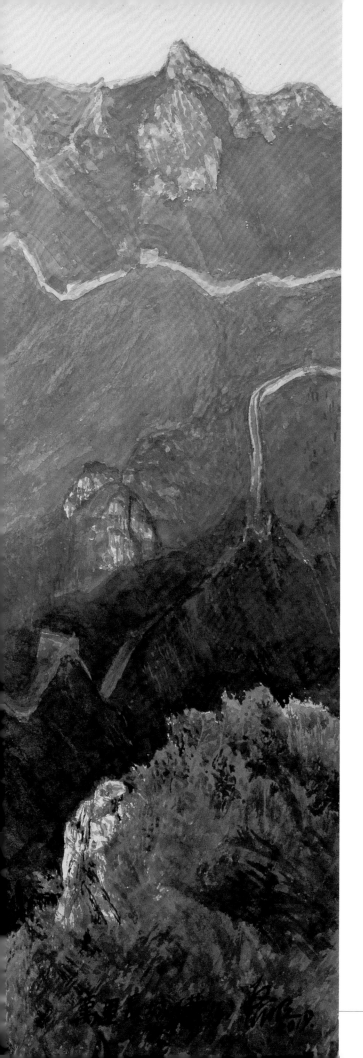

萬里長城

從太空下望地球，最明顯的地標就是代表中華民族
精神的萬里長城，亦是人類最偉大的建築。長城本用作
抵禦來自北方的侵略者而建，修築始於春秋時代。今日
的長城為明朝修建完成，從渤海山海關開始到甘肅省嘉
峪關，長 2,400 公里以上，若加上支城，長度加倍有多，
故稱為萬里長城。

　　這幅作品的技術難度在於暗處還有層次及色調的變
化，更難就是要表達出中華民族不屈的精神！

萬里長城（華北）　　2019　水彩　56 x 76cm　李劍揚先生收藏

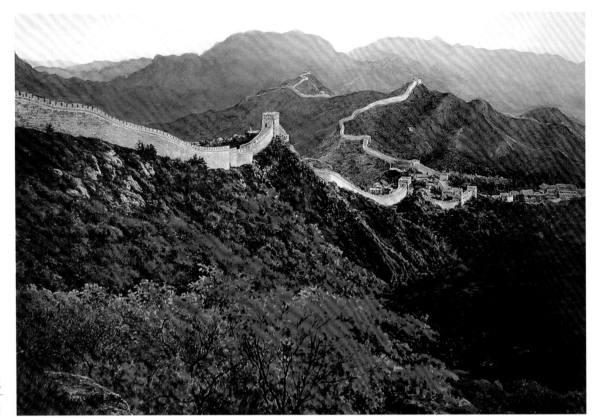

八達嶺長城
2000　水彩　55 x 79cm

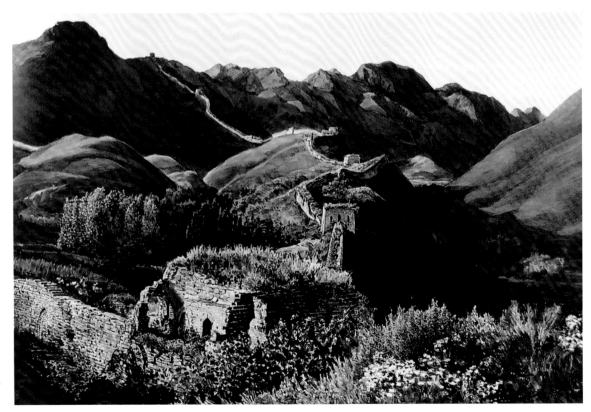

青山口長城
1999　水彩　55 x 79cm

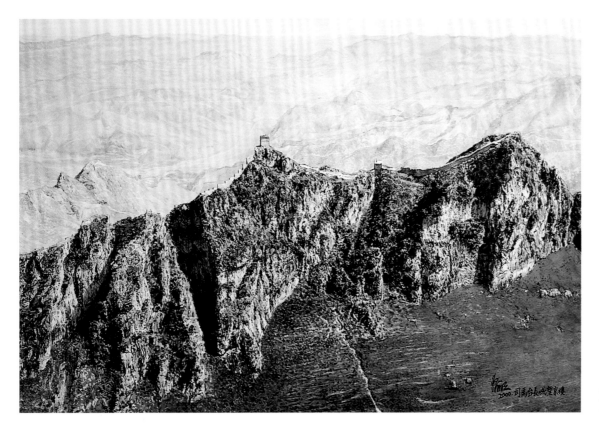

司馬台長城
2000　水彩　55 x 79cm

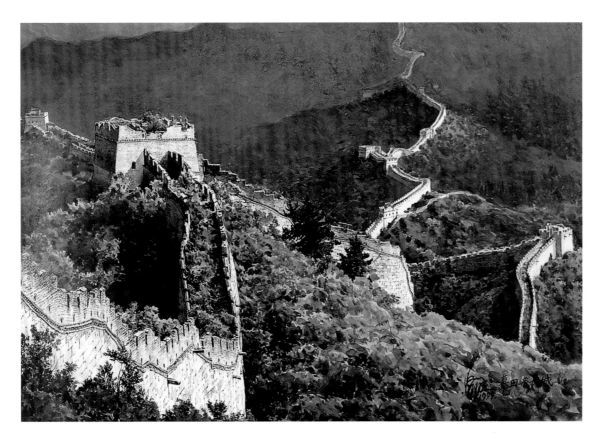

慕田峪長城
1999　水彩　55 x 79cm

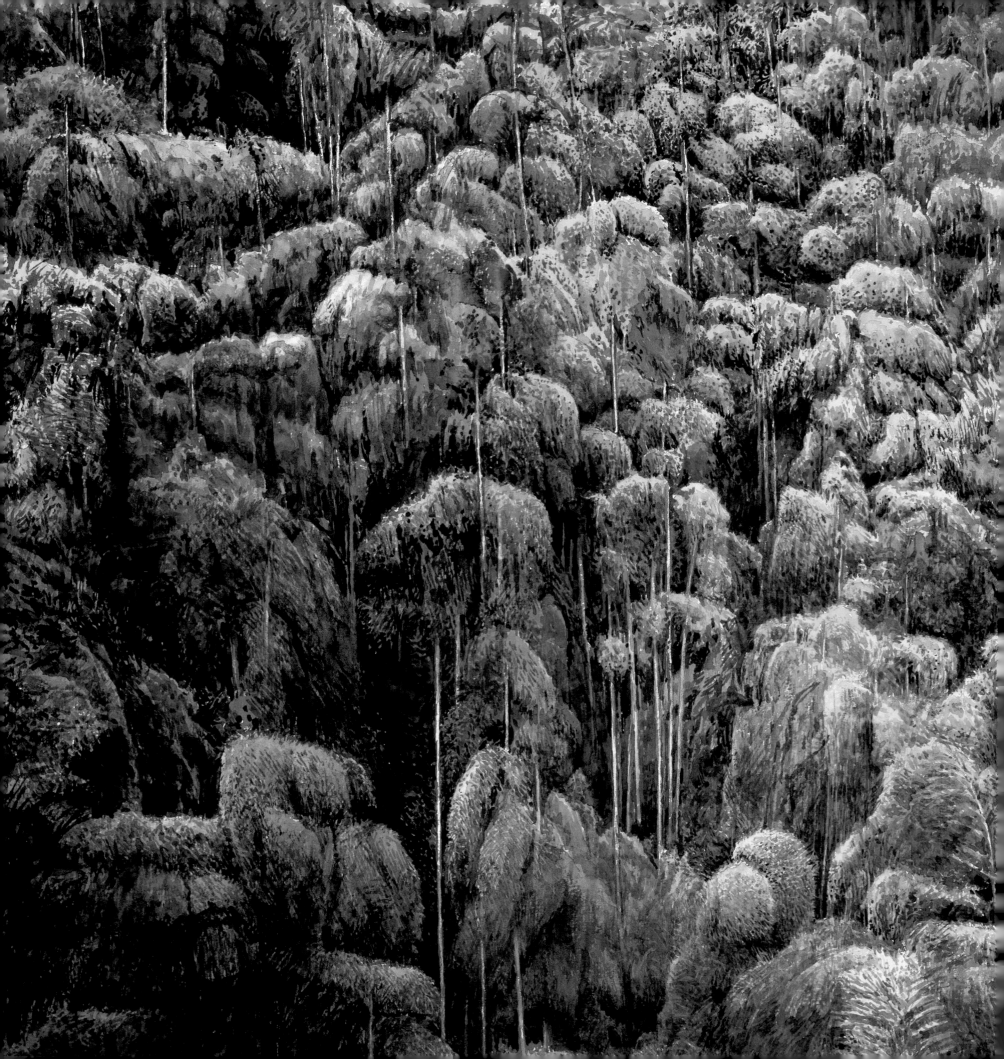

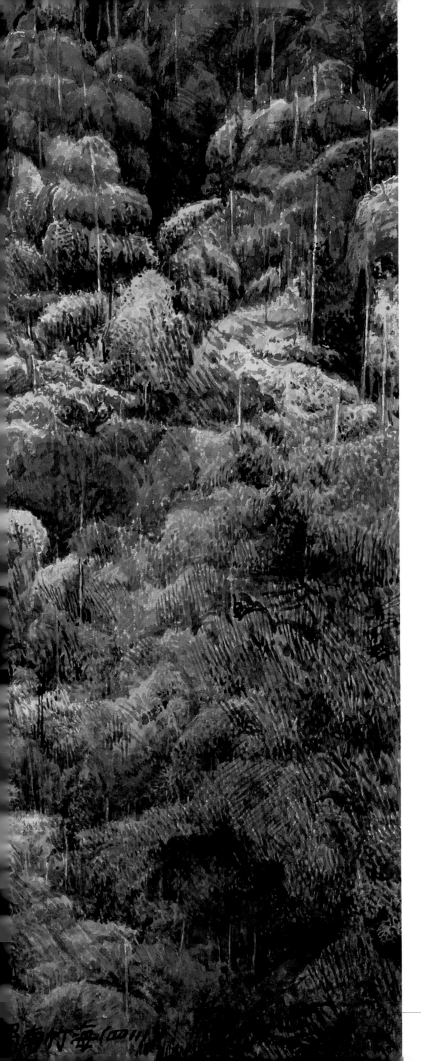

蜀南竹海

　　四川以竹聞名，達七萬多畝，故有「竹海天下翠」的稱譽，自然曼妙，有着深厚的文化底蘊。傳統國畫，多以竹作題材，其中著名的有鄭板橋。蘇東坡有詩句：「寧可食無肉，不可居無竹」，以表「清高」。民間更多用竹作家具及雕刻。我們的國寶熊貓也以四川作為祖家，竹葉為牠們的主要食糧。

　　這幅作品以綠色為主調，自然感受到習習清涼，直沁肺腑。綠色可補肝，肝直繫眼睛，故經常看綠色，對眼睛起保護作用。

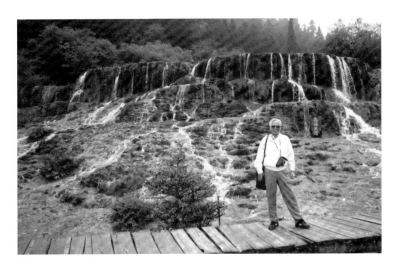

1997 年攝於四川黃龍

蜀南竹海（四川）
2019　水彩　56 x 76cm
關建生、劉家美伉儷收藏

熊貓

　　中國四川、陝、甘交界的山區，由於秦嶺和大巴山阻隔了寒冷氣流的南下，因而保持了溫暖而潮濕的氣候，適宜大熊貓生存和繁衍，成為今天的「活化石」和「國寶」。這裏也適宜竹樹的生長，竹樹是熊貓最喜歡的食糧，竹葉及竹筍含有蛋白質、脂肪、糖及多種維生素。

　　這幅畫的難度在於婆娑的竹葉描繪，中國畫有既定的公式，較容易處理，但現實中的竹葉就「亂七八糟、左穿右插」，加以光線掩映。其次就是熊貓的絨毛也不容易表現，看似簡單，但水分多少及用筆力度是關鍵所在。

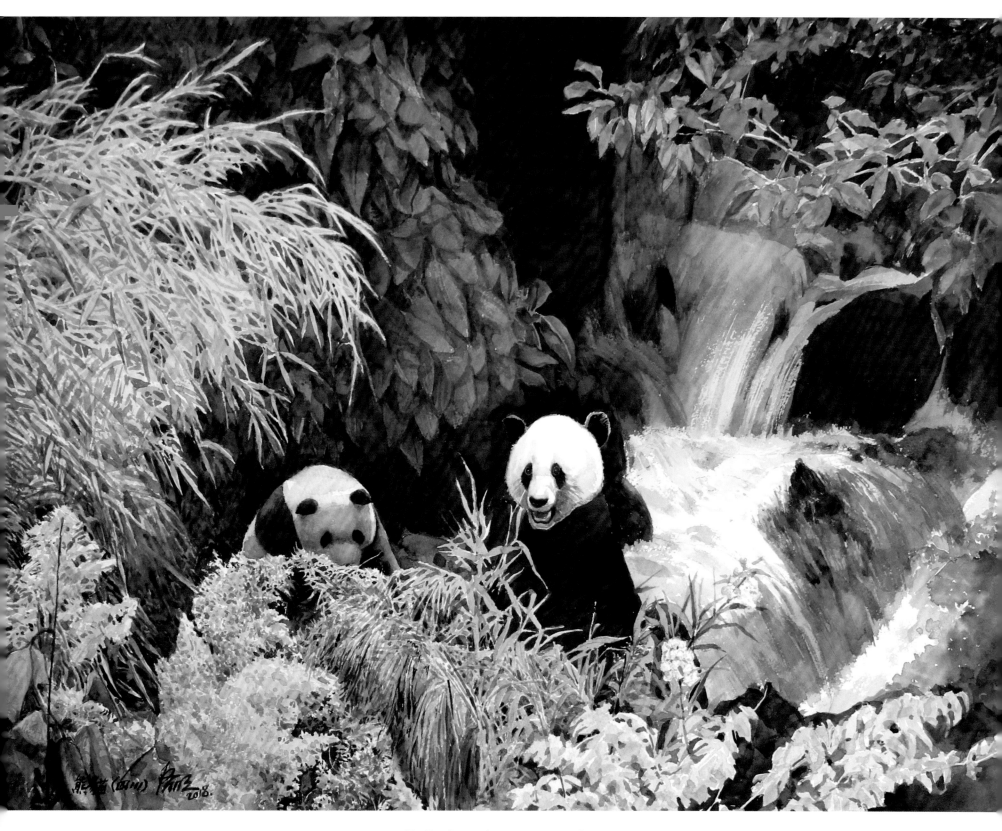

熊貓（四川）　2018　水彩　56 x 76cm　中華書局（香港）有限公司收藏

竹根雕

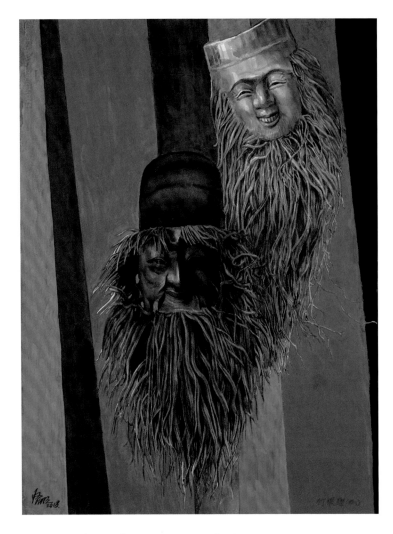

竹根雕是四川人就地取材的手工藝，利用竹樹的根去雕刻笑臉迎人的鬍鬚阿伯。我在 20 多年前遊四川時買下畫幅前的竹雕，當時覺得它對着我微笑打招呼，十分親切，我一時衝動下就把它買下來，一直掛在工作房陪伴我 20 多年了，給予我不少正能量。可惜最近發現它的鬍子脫落，可能衰老了，世上任何物質都有這一天，包括我自己，故我把它繪下來，讓它留在我的回憶中。

技術上本把背景的竹桿用具象的手法去描繪，後突然竟嘗試用色條（竹的綠色）去代表竹桿，突出竹根雕，配合工藝裝飾的效果。

竹根雕（四川）　2018　水彩　76 x 56cm

胡楊

在無雲的藍天下，橙色的胡楊樹更顯得金光閃閃，加以它們的樹幹像舞蹈一樣生長，使你聯想起新疆維吾爾族少女在手舞足蹈，美極了！

這幅畫的用色方面，葉的底色採用撞色法，即顏料不是在色盤上調校，而是在畫紙上直接利用水本身作媒介，把兩色或三色自動融合。那色塊必定鮮艷，因色塊並沒有經過筆觸去磨擦，磨擦的話會使顏料粒子產生熱力和起化學作用，顏料本身的艷度多少會因此而減弱。且樹的橙色與藍綠色的天空作對比，更可使色產生跳躍感。

胡楊（新疆）　2019　水彩　56 x 76cm　羅少芳女士收藏

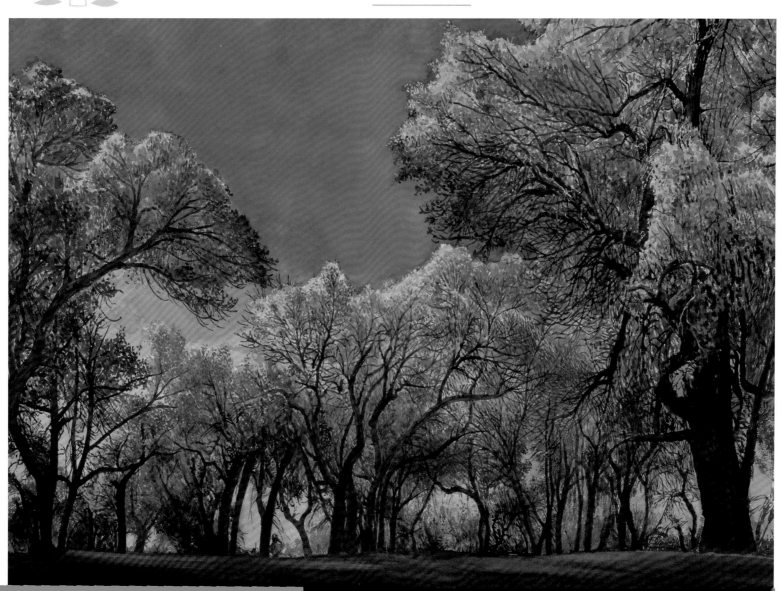

胡楊樹

　　傳聞東漢班超通西域時把南方的楊柳樹帶進新疆落籍、生根、變種，經過多年歲月，鍛煉成當地特有的大漠英雄衛士——能抗風、抗旱，阻擋流沙，保衛大地。

　　維吾爾人讚揚胡楊樹：「胡楊樹能活三千年，頑強生長一千年，枯後不倒一千年，臥地不爛一千年。」這是啟迪和鼓勵人類的金句。維吾爾話叫「托克拉克」，意為「最美麗的樹」。

　　我於 2000 年曾進入新疆羅布泊樓蘭故城，內裏一早化為烏有，但還看到胡楊木製屋的大樑、檁、檐及欄杆的枯木依然屹立，兩千多年還未摧毀，我順手拾了一小木塊回來，除了作為紀念，更作人生的激勵。

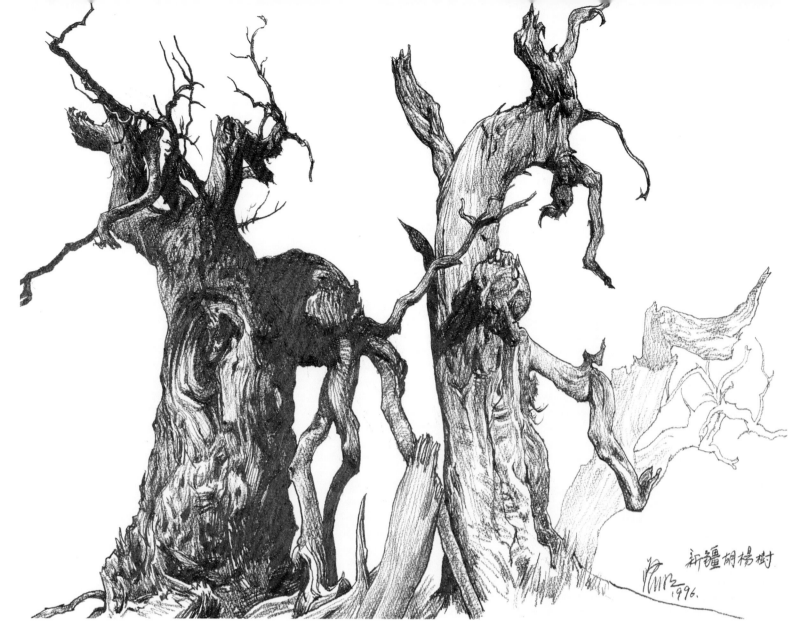

新疆胡楊樹　1996　鉛筆　38 x 46cm

筆者攝於新疆羅布泊及民居葡萄園

輪台胡楊林

這幅畫鳥瞰大面積的胡楊林，包括着河流、戈壁、沙漠、沙湖、綠洲、古道及荒漠草原於一體，蔚為壯觀。

我們平時一般都是站在平地上看景物，所見大都是一點或兩點的透視物體，很少是從高處下望的三點透視，繪畫上亦有難度，起碼面積擴大，層次變化複雜。近年流行高空俯瞰的「航拍」，使人有遼闊的感觀，令你心胸也廣闊開懷。

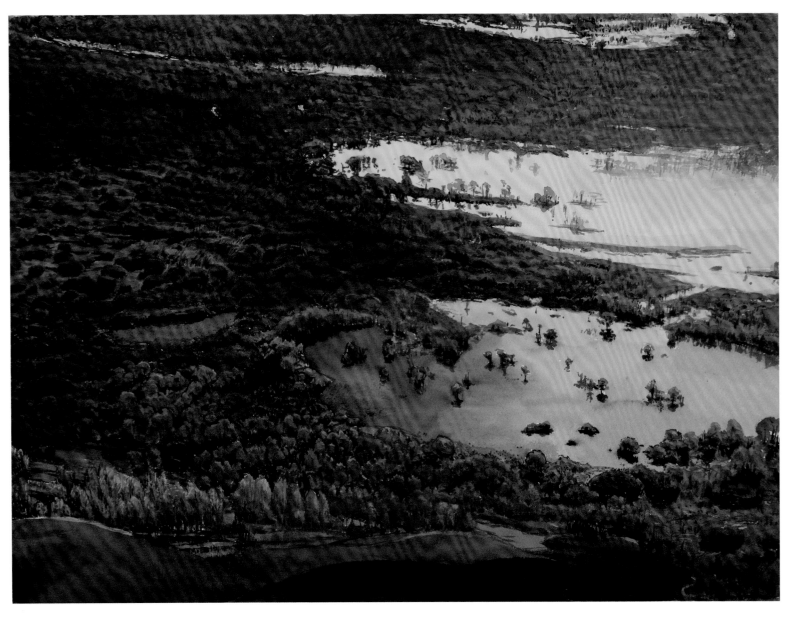

輪台胡楊林（新疆）　2019　水彩　56 x 76cm

硅化木

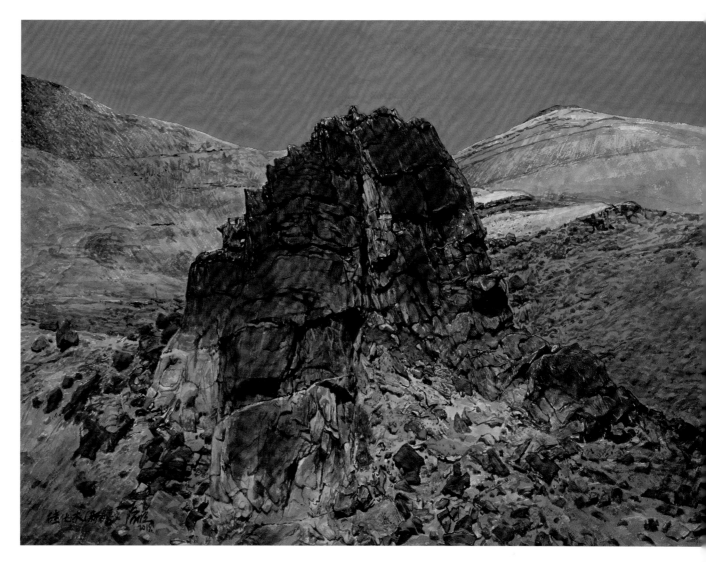

硅化木　2019　水彩　56 x 76cm

「硅」本是一種非金屬元素。硅化木化石，一般都經過億萬年風霜才形成，但還保留着樹的形態特徵，十分珍貴。我國新疆許多地方都見有，可能因為天氣酷熱嚴寒，雨水冰凌之故。

除了硅化木，我到新疆旅行時也看過幾具人類的「乾屍」，也許都是因乾旱的氣候而形成吧。人死後就是一副「臭皮囊」，生前何必太執着！

紫色是一種仙界屬靈的色階，中國有所謂「紫氣東來」、「紅到發紫」，統治者及高人修煉的地方都稱為「紫禁城」。故這幅億萬年的硅化樹也呈現紫紅色。紫的對比色為黃色，產生互動，故下面有部分為黃色，黃色在中國歷來為黃帝的專用色，也代表高貴。在乾旱無雲（水蒸氣）的天空，且地平線高的地方，天空的藍一定較深。構圖上像一座受人敬仰的金字塔。

錦繡伊犁

我國有着遼闊的大地，名副其實的「青海」，是一望無際的草原，另外還有新疆、西藏、甘肅和內蒙古等，除了草原還有花海，令你一見鍾情，心花怒放。

那些草原花海，隨着微風蕩漾起富足的笑臉，走進遊人的心坎裏，散發着「大愛」的溫暖和清香，讓我們攤開雙手，敞開心扉，盡情地擁抱分享吧。用你的嘴去輕輕一吻，真是人生最清甜最完美的樂事。

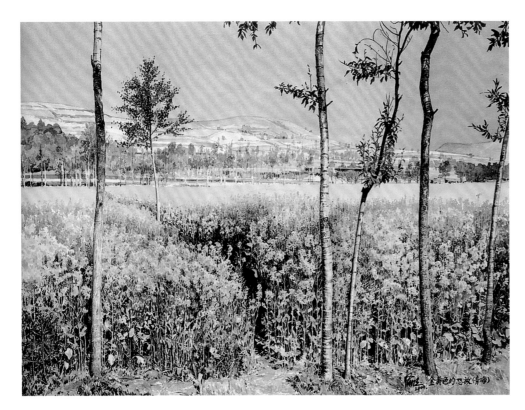

金黃色的怒放（青海）　2000　水彩　55 x 79cm

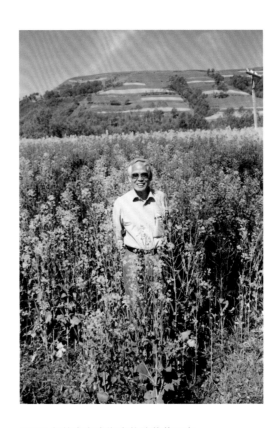

1999 年筆者在青海省的油菜花田裏

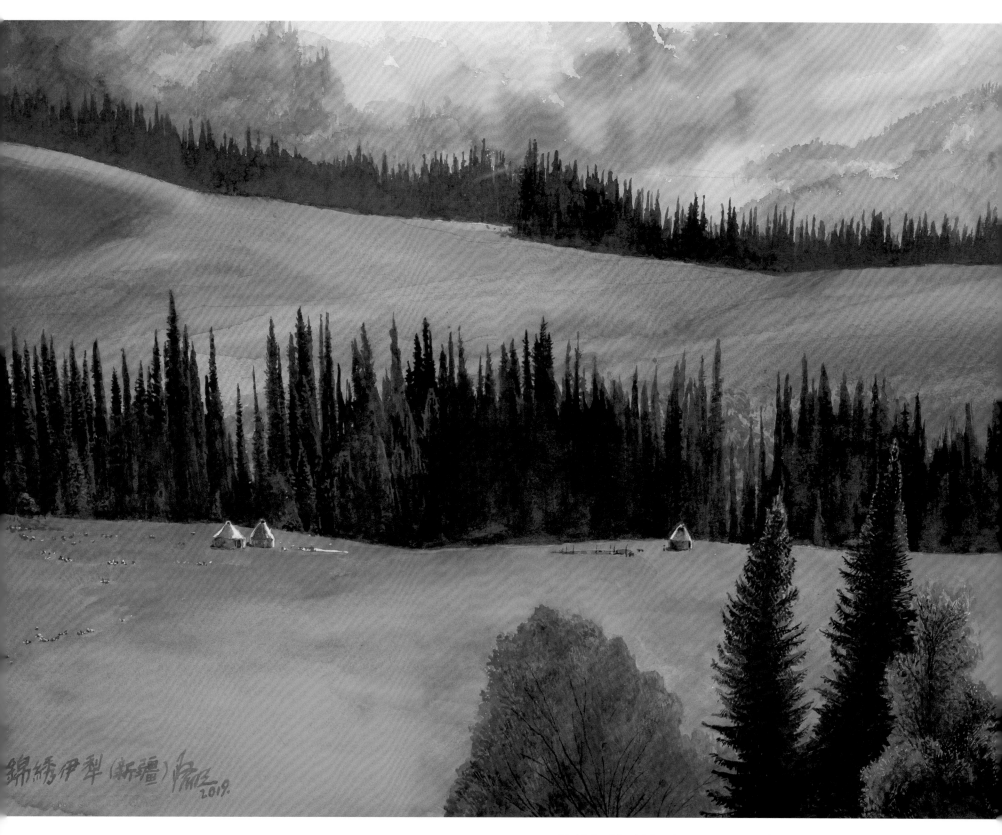

錦繡伊犁（新疆）　2019　水彩　56 x 76cm

雅魯藏布大峽谷（西藏）　2018　水彩　56 x 76cm

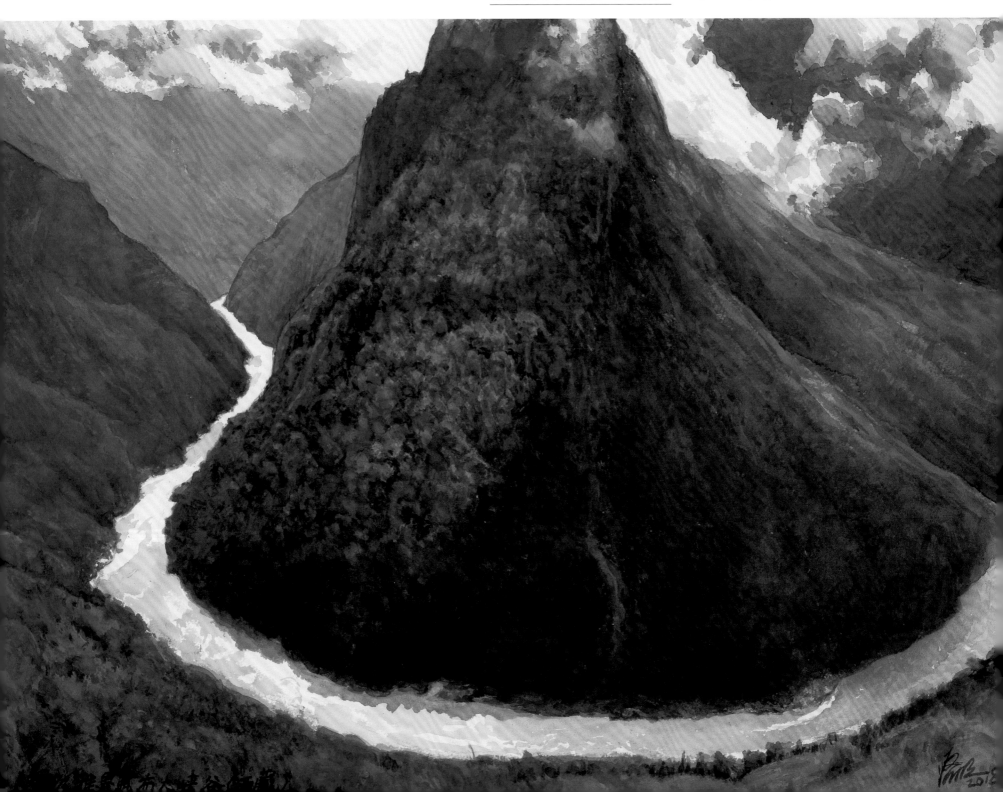

雅魯藏布大峽谷位於西藏東南方，「世界屋脊」高原之上，是地球最高的峽谷和河流。「峽」即兩山相夾之意，中間夾着的就是日夜奔騰的雅魯藏布江，為世界自然遺產，兩峽險峻幽深，為世界峽谷之最，比美國科羅拉多大峽谷更長，為世界峽谷中最長、最深。

由印度洋吹來的暖濕氣流沿着雅魯藏布大峽谷向北輸送，形成了青藏高原上最大的水汽通道，在這通道上，大峽谷南段年降水量高達 4,000 毫米，使整個峽谷地區濕潤，植被茂盛。

這幅作品，難度高的地方在於峽谷濕氣重，故物與物之間的輪廓線不能太清楚，且色調一定較天氣寒冷的北方濃，亦因光線的反差較深，而水彩愈深色就愈難表達層次和控制水分的濃度。

此外，我曾踏上 6,000 米的青藏高原，看着一群藏羚羊在草原自由奔跑，令我心花怒放，長期生活在南方及城市的我，一旦能跑到脫離凡俗的原始大自然空間，真的如入仙境，人生何求？故也希望城市人盡量抽時間進入這些人間天堂，洗滌一下凡塵。

以我的高山旅遊經驗，如不是嘔吐，只有頭痛，就不是患上高山症，盡量不要靠氧氣筒呼吸，稍作休息，不作大動作就沒事。

與西藏小喇嘛合照

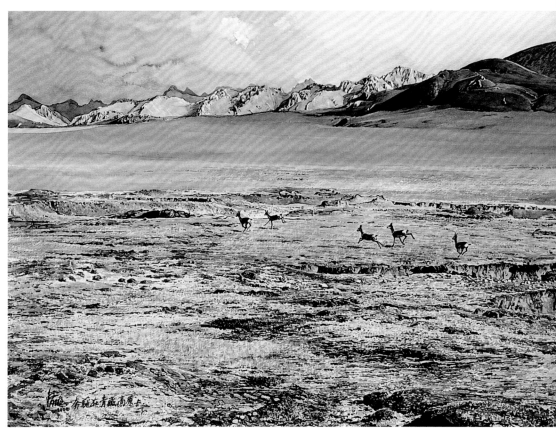

奔馳在青藏高原上的藏羚羊　2000　水彩　55 x 79cm

水汽通道墨脫

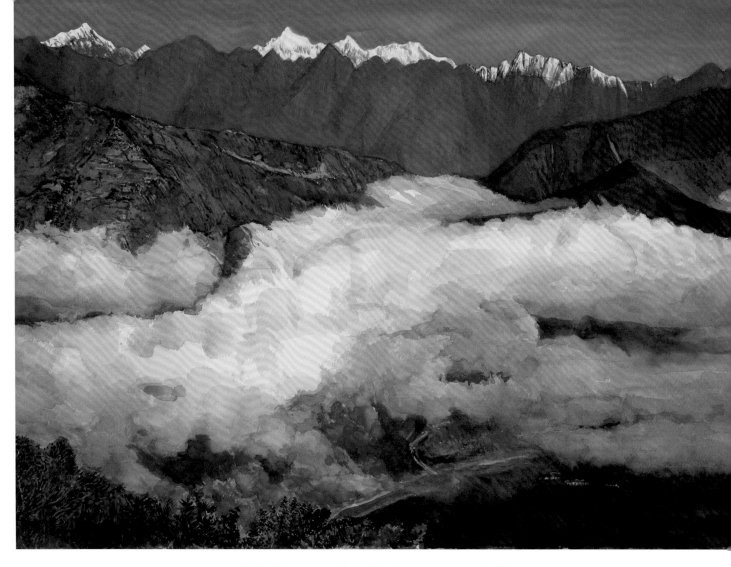

<u>西藏墨脫上空的水汽通道</u>　2018　水彩　56 x 76cm

《西藏墨脫上空的水汽通道》本不入畫，不算美，只用作解說雅魯藏布江上每天早上由印度吹入峽谷的巨大暖流。在這裏遇上高原上的冷空氣流，都會形成一股厚厚的雲層，沿着峽谷而上，像一條流動的河流，十分壯觀，直至太陽出來十時左右才散去。在張家界及黃山的晨早，你也會看見一層層厚厚的雲層，但只是由地氣形成。由此令我有一點聯想，是不是因為中國在地球上的地貌屬「陰」，濕氣較重，故很少像美加不時發生山火，而中國人（尤其是農民）吸煙也較普遍。

這幅畫在技巧上，你要把雲層繪得像一條流動的河，那用筆就要輕輕向一方流向，且在下方製造水漬；先繪上深色部分，趁水未乾就要在上方加入水分較多的淺色，讓它化開自流，油彩畫就加入松節水。天空因在雪山上，故可加入粉劑顏料，讓它表現出較厚的雪雲感覺。白色的水汽與遠遠的雪山互相呼應，互相輝映。

武陵源

湖南武陵源，包括張家界、楊家界、索溪峪、天子山、金鞭溪等自然風景區，有罕見的大峰林、壯觀的大峽谷、浩瀚的大森林、多姿的湖泉瀑、變幻莫測的雲霧和淳厚質樸的民風。

峰林為石英砂岩，高低參差，加上變幻無窮、流動的雲帶、雲烟、雲海、雲濤，活像一幅動畫，非常壯觀，是繪畫者一生不可錯過的地方。

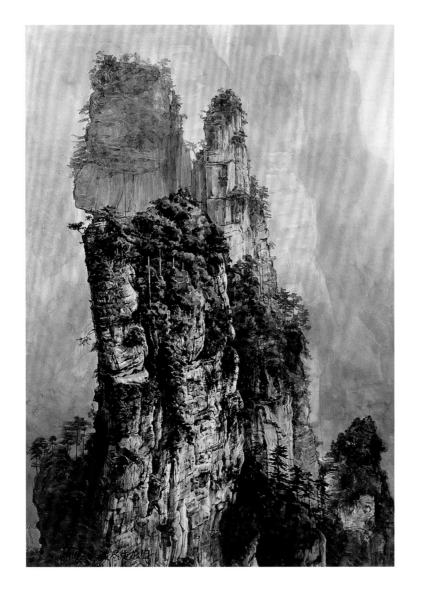

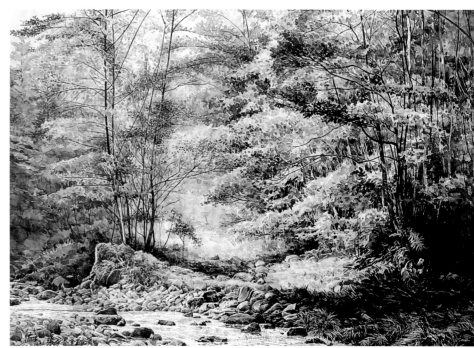

張家界金鞭溪
1996　水彩　55 x 79cm

張家界後花園　1996　水彩　79 x 55cm

他方
之
樹

吳哥王城的石牆樹　2019　水彩、鉛筆　38 x 46cm

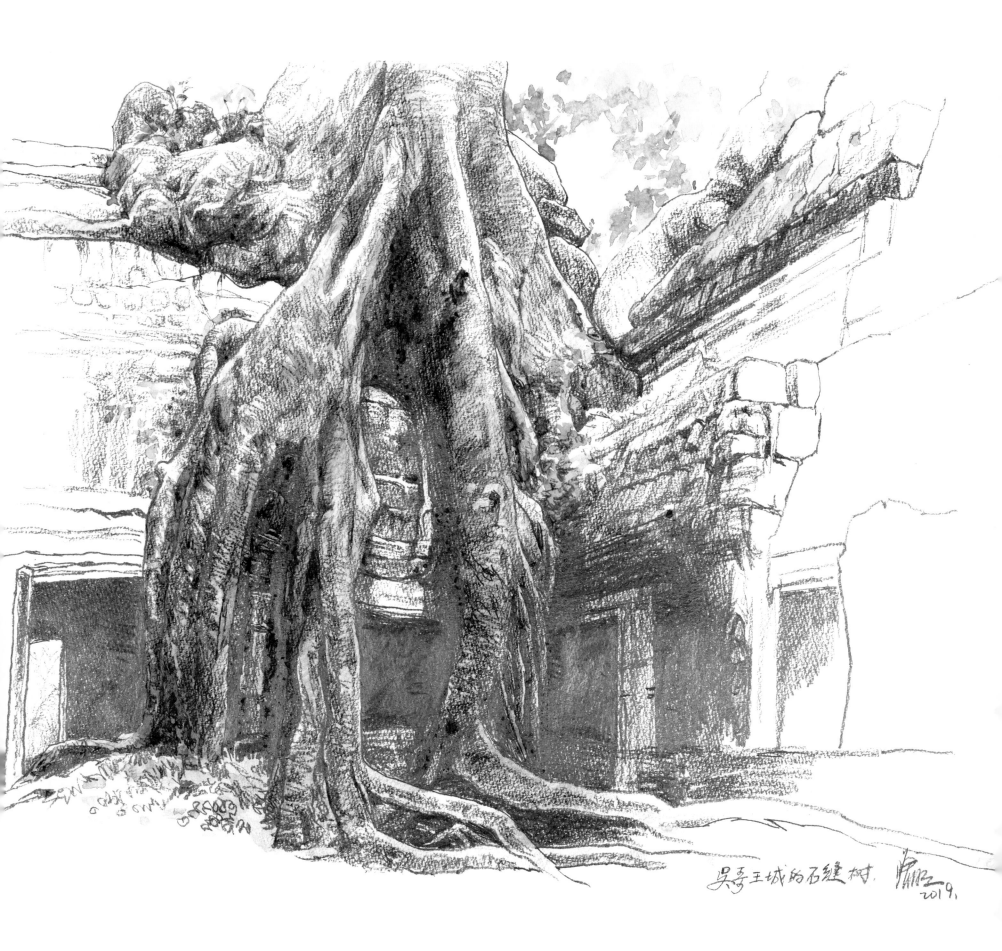

吴哥王城的石缝树．作 2019.

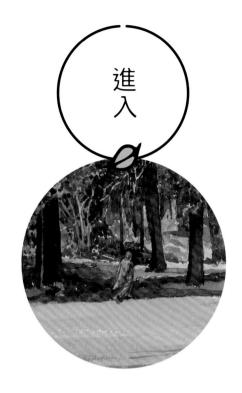

進
入

無論你是出家人或凡人，當你進入大自然的懷抱，平時生活上的繁文縟節、金錢物質名利，一切煩惱雜念，甚至是身體機能的疾病，「自然」都會為你一一洗滌，回復真我。我誠意奉勸大家，平時工餘時能抽空到大自然走一趟，你的心靈人品也會提升，人類本身是從大自然而來，應回歸自然！

這幅畫的難度在於樹種較多，全幅以綠色來統一畫面，突出中間穿橙色袈裟的僧人，人物較小，表達人類是多麼渺小，而突出大自然的重要位置。

進入（柬埔寨）　2019　水彩　56 x 76cm　盧瑋鑾教授（小思）收藏

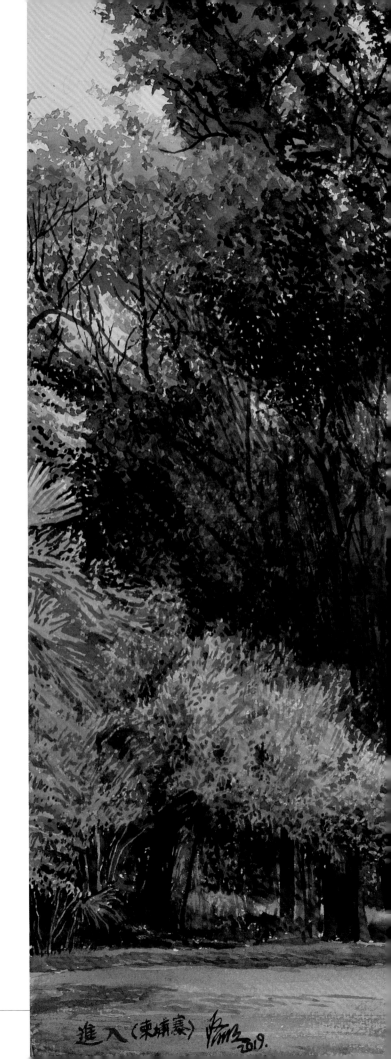

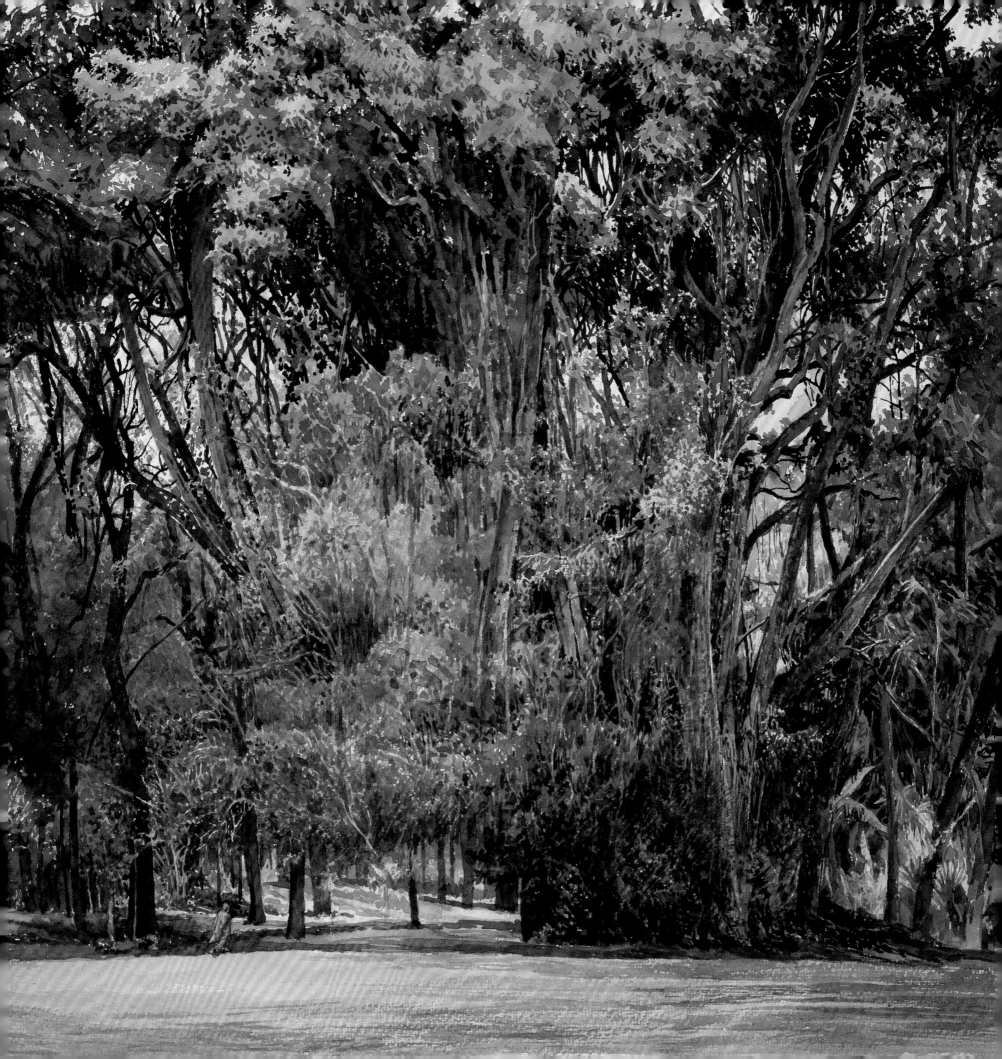

林蔭大道

　　柬埔寨的公路，雖然大多沒有現代化，但路旁多是古木參天，路人經過都感受到沁心清涼。

　　這是暹粒公路，四周林木環繞。我只是一位具象畫家，並不是一位植物學家，故很多樹種名目都不知曉，但你一定要捕捉其外形姿態，最低限度，追求那種自然美。為了使觀眾有參天的感覺，故此畫幅採用直度，並把視平線降低。

　　這幅畫使我聯想起於 1999 年曾到過新疆若羌，他們公路兩旁的樹像拱門般連接在一起，看不見天，如進入綠色的隧道，正剛夏天，十分涼快。而兩旁的民居，門前跨過石壆，下流着清澈的溪水，進入大屋，前為果園，後作家居，十分寫意。當年我忽然有一個念頭，如能在此養老真的一生修到。

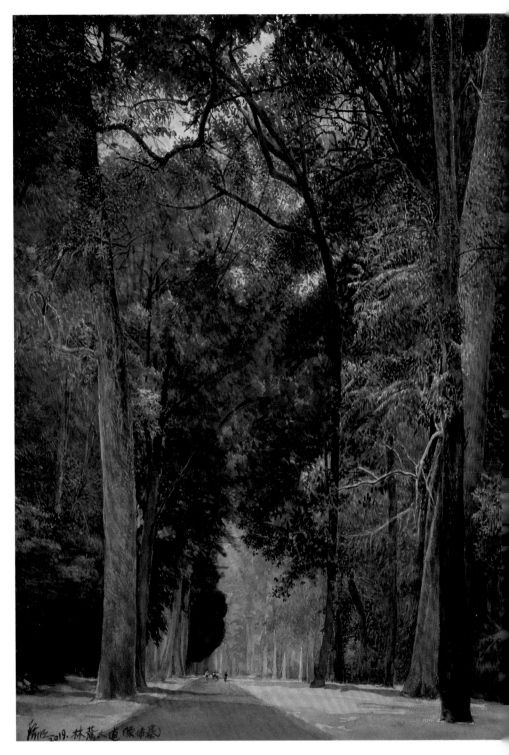

林蔭大道（柬埔寨）　　2019　水彩　76 x 56cm

吳哥窟

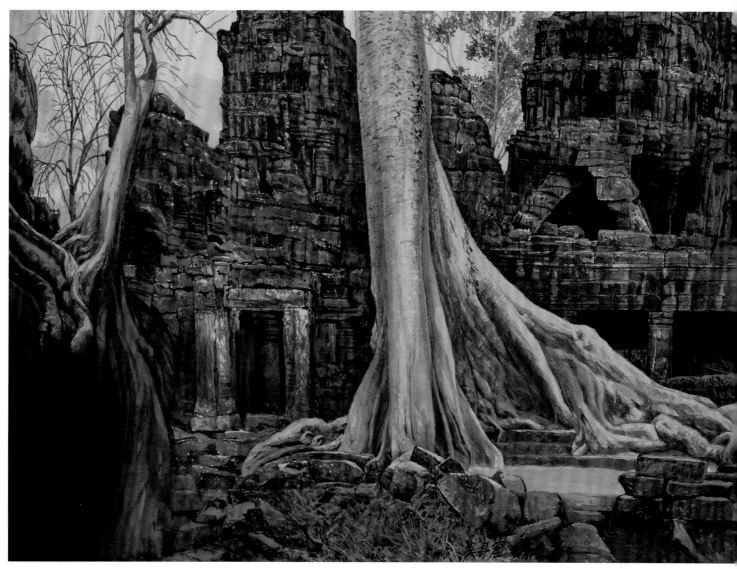

　　柬埔寨由一世紀開始，因扶南國興起而稱霸。九世紀時，真臘王國王子闍耶跋摩二世統一了真臘，建立吳哥王朝。其後的蘇利那跋摩二世於 1112 年開始建吳哥窟，於 1201 年才完工，其風格應受佛教廟宇、宮殿和印度教影響。柬埔寨後常與暹羅國交戰，王政日衰。1863 年成為法國保護國，才平靜下來。

　　柬埔寨山少，多平原，森林茂盛，衰落後，把首都遷到金邊，使整個吳哥窟被掩蓋、侵蝕，甚至受騎牆樹破壞，近世紀才被發現，成為世界重要文化遺產。我最欣賞就是它們的佛像，大都是向世人微笑，不像中國嚴肅的佛像。柬埔寨人也以吳哥窟佛寺作為他們的國旗標誌。吳哥窟現已成為愛好文化歷史藝術人士必到的地標。記得早年要從金邊乘搭那些殘舊的螺旋槳小型飛機經暹粒到達，十分驚險。

吳哥城
南大門

吳哥窟南大門佛像　2019　水彩　56 x 76cm

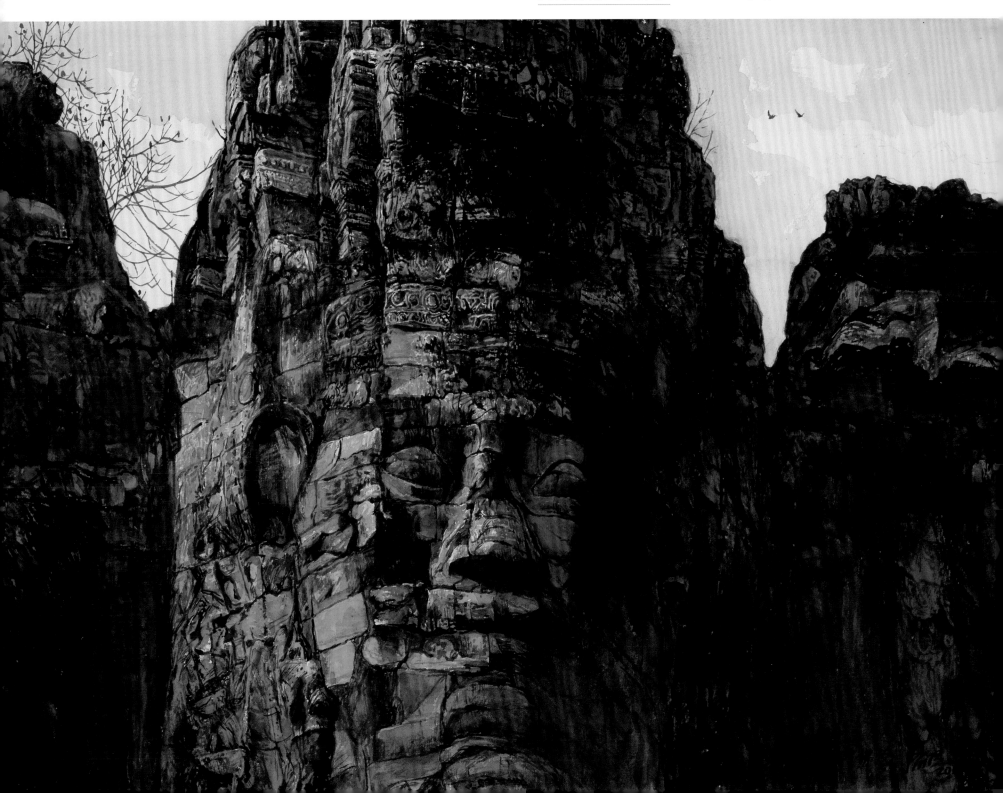

吳哥王城共有五道城門：一，勝利門——是國王出入之通道及在此檢閱勝利回來的軍隊，像西方的凱旋門。二，東門——是死亡之門，百姓去世後，經此門送出火化。三，西門——為犯法者被遞解之門，有像中國故宮的午門（行刑）。另外還有南門北門，為百姓日常出入之通道。

為了能在畫中深入表達柬埔寨人及王城的文化與歷史，落筆時就要求真求實，絕不能用寫意式去描繪，而應較為具象深入，讓觀眾能透過你的作品，感受到柬埔寨深厚的文化質素及悠久的歷史建築遺跡，每一筆每一色都不能隨意，認真而湛深，這是對別人的一種敬重！

而騎牆樹——它們除野性霸道，亦是王城歷史的見證者。

騎牆一族　2019　鉛筆　38 x 46cm

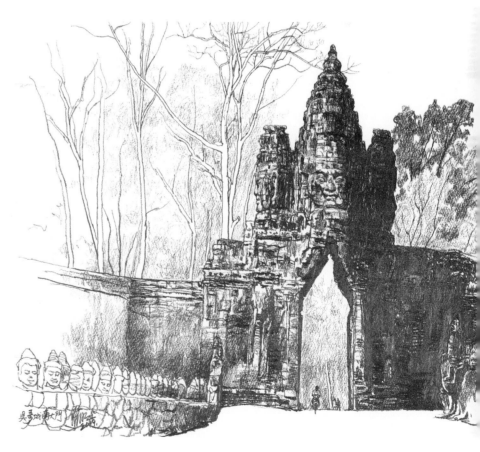

吳哥城南大門　2019　鉛筆　38 x 46cm

沙巴

　　沙巴位於馬來西亞的婆羅洲，當地人稱畫中的山為神山，為該國首個世界自然遺址。其實世界上有很多國家民族都擁有自己的「神山」，如喜瑪拉雅山、富士山、阿里山等等，甚至把年齡大的樹稱為「神木」。以我的觀察感受，那些地方的自然環境能給予人類生存的條件，最主要是因為那些山體放射出一種天然的正能量（我稱之為「靈性粒子」），故此周邊一定水源充足，樹木茂盛，飛禽走獸種類繁多，這就是地球之家、生命的泉源。

沙巴（馬來西亞的婆羅洲）　2019　水彩　56 x 38cm　蔡志森先生收藏

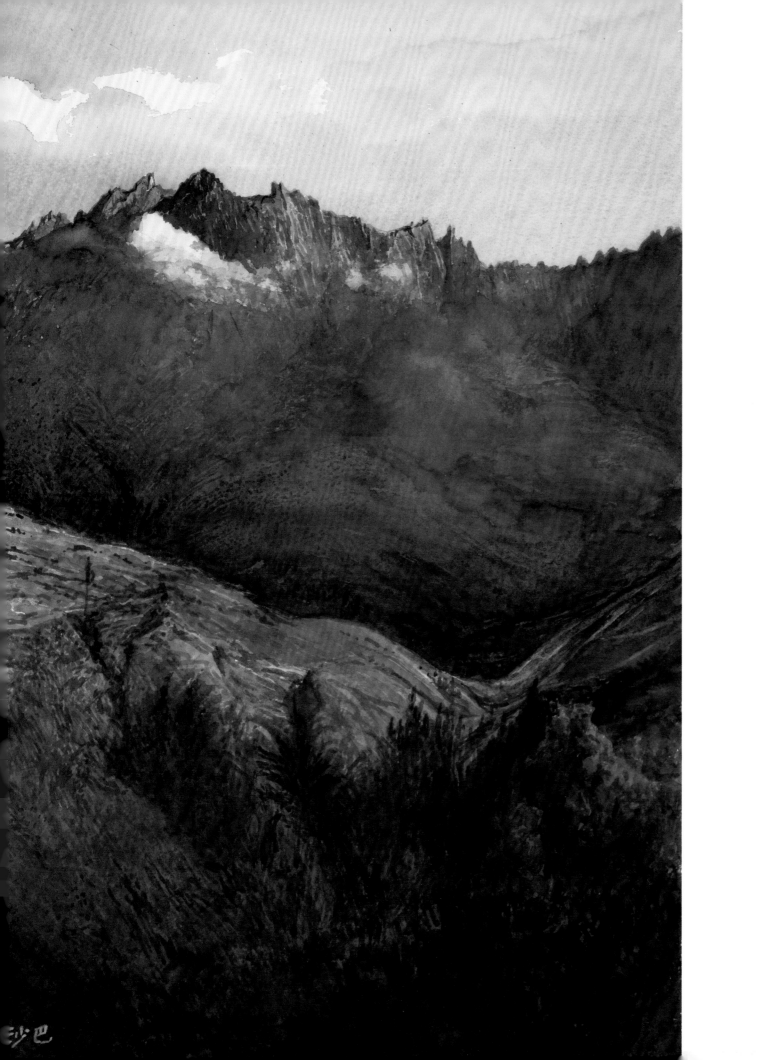

沙巴

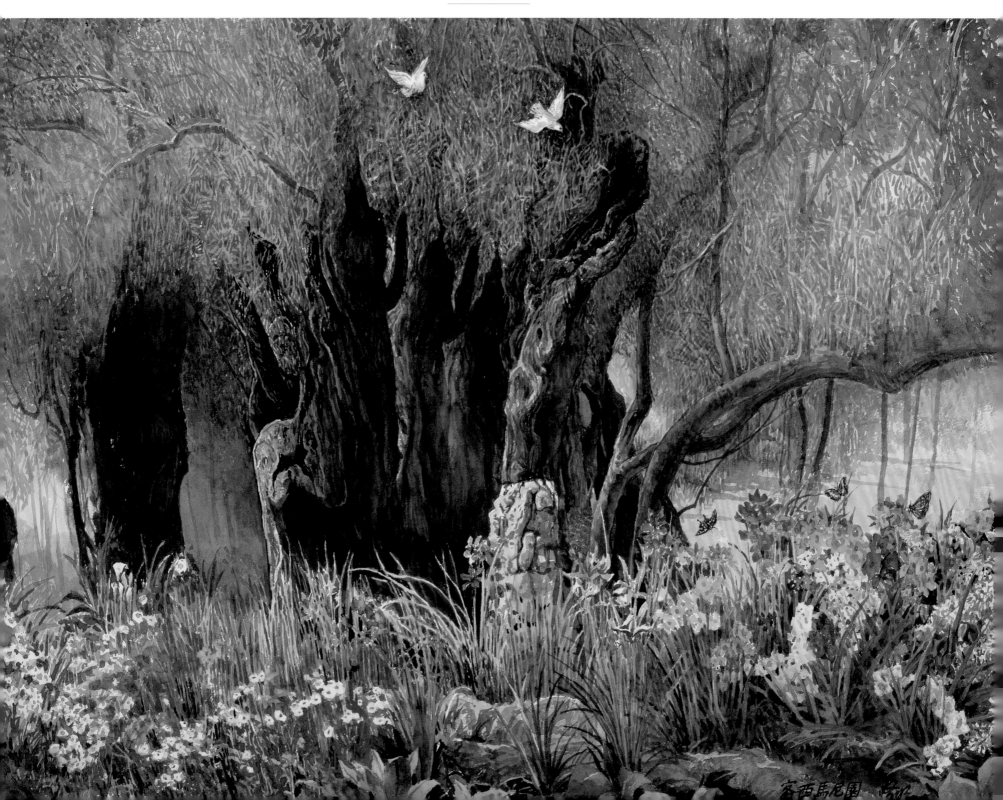

加冕　2018　水彩　76 x 56cm

　　客西馬尼園位於耶路撒冷橄欖山山腳，是耶穌當年
經常前往退修和禱告的地方，並在這園裏度過祂被釘上
十字架前最後一個晚上，經歷祂最痛苦憂傷的時刻，耶
穌寧可犧牲個人，為世人贖罪，這就是「基督精神」。
我一向認為屬靈的宗教和藝術都不應成為政治工具。

　　這幅畫最難處理就是要把自己投入靈性境界，盡量
使畫面有種神聖的感覺。據記載，那裏的八棵橄欖樹可
能有 3,000 多年歷史。花卉、蝴蝶代表錦繡美麗，蝴
蝶三隻為單數，白鴿象徵純潔和平友好，雖然只繪上兩
隻，但與蝴蝶的數字加起來也是單數。在中國人的觀念
上，單數代表延續、將來、希望與幸福，甚至永遠！

非洲和南美洲都擁有龐大的原始森林，為各種生態系統以及生物物種的天然儲存庫，都是極為珍貴的自然界原始「本底」。

記得有一次在南非自然生態野生動物保護區遊覽，我們一群人當然坐上有鐵籠保護的旅遊觀光車進入，經過一山丘時，突然聽到一群野獸的呼叫聲，原來是一群猴子正向着我們鼓掌歡呼，相信牠們在取笑我們：「今天又有一班囚犯遊行了！」

這幅作品有些地衣植物竟沿樹幹生長，整體看來十分瑣碎，故我只有採用筆尖碎筆處理，如舞蹈的「碎步」，反而有跳躍感，用筆也要輕鬆，但須運用顏色將畫面統一起來，也不易處理，如一個人笑，並不在於口形，而在於眼睛。主調綠色，但暗藏樹的啡色作對比，使綠色更美艷。全幅畫最突出而搶眼就是橙色的豹，這是靈魂之所在。

一幅大自然景，如配上一些飛禽走獸及昆蟲，那可使自然更自然，更有生氣。記得俄國一位畫家叫施什金，他有一幅畫繪有三隻小熊在森林嬉戲，使我今天仍難忘。

但要記得為畫作配上生物時不要亂放，每處的生物都不同，如非洲沒有老虎（老虎也分東北虎與華南虎等），亞洲沒有獅子，大象各地也有分別，就算雀鳥也不能胡亂加入畫面。

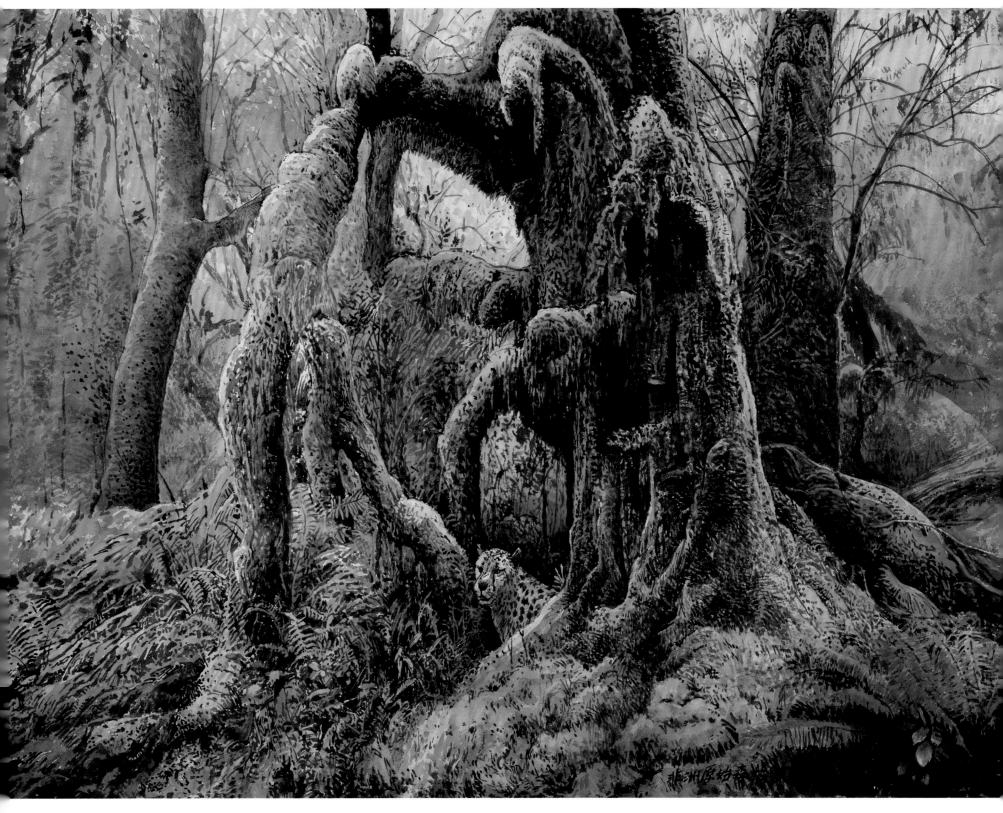

非洲原始森林　2018　水彩　56 x 76cm

比利牛斯山脈，為阿爾卑斯山脈的延伸，地處歐洲西南部，位於法國與西班牙交界處，也是國界，除了藏有豐富的礦產，風景也十分優美。

從我旅遊多國的觀察經驗，我肯定每個民族性的形成都取決於那裏的氣候、水質、土壤、地理經緯、食物等天然環境等因素。法國人較為浪漫、放任，西班牙人較幽默熱情豪邁，有瘋狂奔放的基因，這些客觀因素都形成他們的藝術發展路向。故他們的素描基礎訓練多採用木炭物料，且運用臂力，較為豪放，而意大利和俄羅斯正相反，採用鉛筆及腕力，細膩而深入。

比利牛斯山脈　2019　水彩　56 x 76cm

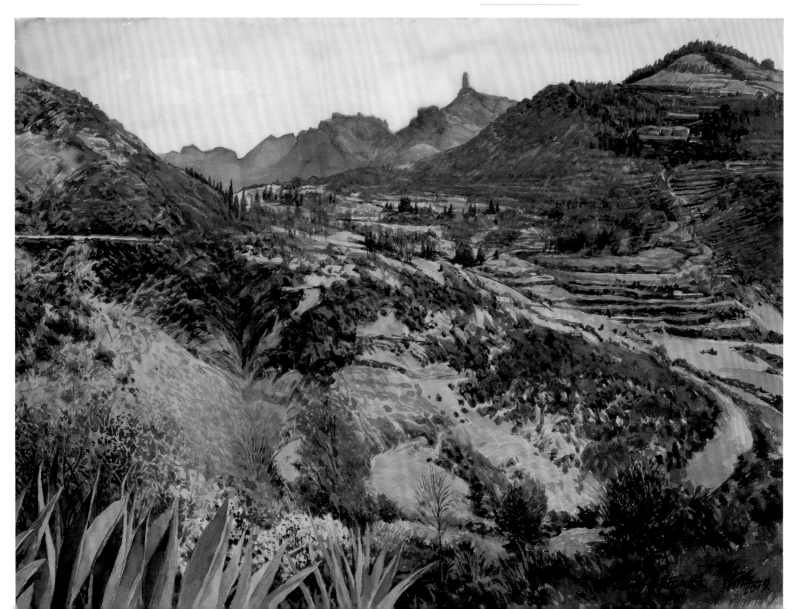

班芙

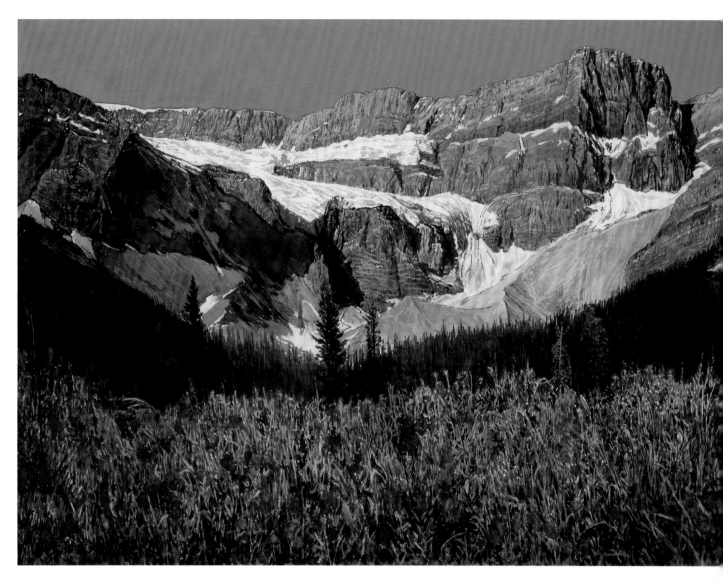

班芙（加拿大） 2019 水彩 56 x 76cm

班芙為加拿大洛磯山脈的景點之一，富自然美且壯觀。於上世紀九十年代本人曾到此一遊，我們入住公園內簡陋的木屋，一進房間就窺見有一松鼠躲在屋樑上，增添了大自然的氛圍。怎知到半夜三更，發覺行李傳來聲響，打開燈掣，原來就是那隻松鼠在找東西吃，哈哈！那真是中國人所謂「樑上君子」。但站在牠的角度來說，這屋地是主人，我們也應孝敬牠才是，故離開時留下數塊餅乾給牠。

這畫面因空氣清新，故遠近景物都繪得較清晰。

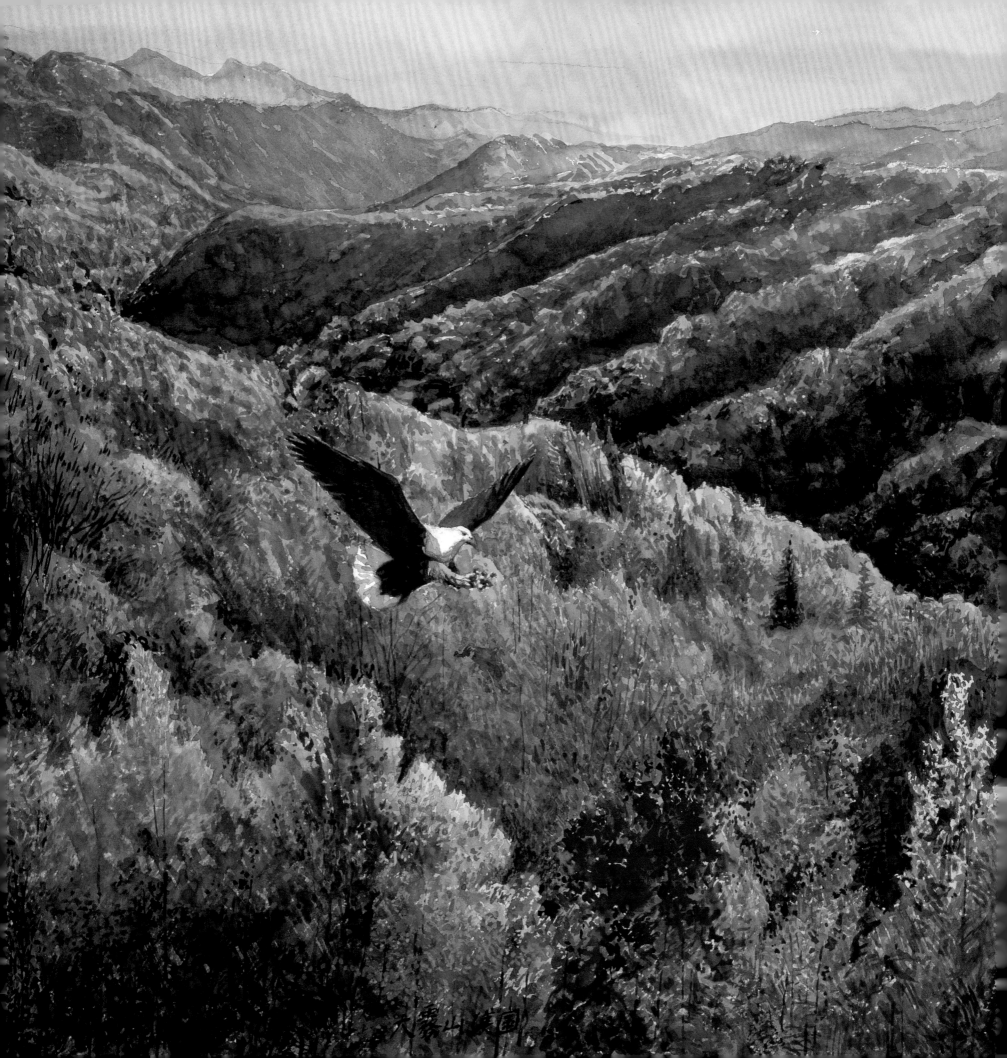

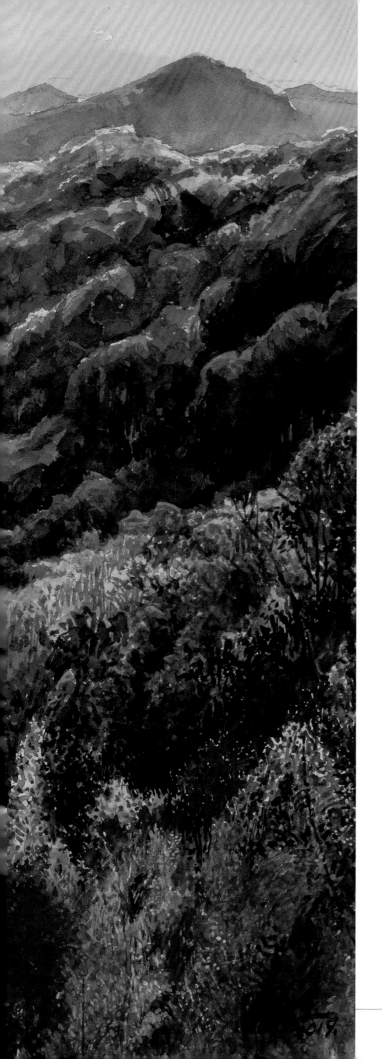

位於美國東部北卡羅來納州和田納西州，因常被霧籠罩，故稱大霧山。

大鷹稱為鵰，體形大，性情凶猛，目光銳利，有稱空中霸王，故不愁餓死。美國鷹多為白頭鷹，並被列為國徽。而世上飛得最高的，就是中國西藏的鷹，牠可越過喜馬拉雅山，故頭部較細，但體積大。

香港也有很多鷹，俗稱「麻鷹」。英政府統治時期，可能因其諧音為「英」，故下令禁止射殺鷹，亦因此本港麻鷹的密度為世界首位。本港於 2007 年起，每年冬季於西貢海濱長廊舉辦大型公眾環境教育活動「麻鷹節」，提高市民對猛禽和環境的保育意識。

這幅作品右邊有幾條深色有力的斜線指向中心，但在邊緣上被相反的線阻擋，還利用一鷹從天空飛下，雙腳向前伸，把右邊的線化解，且產生有力的迴響。這就是利用構圖的功效，使畫面產生撞擊力。

大霧山（美國）　2019　水彩　56 x 76cm　張漢光醫生收藏

紅杉公園（美國）　2019　水彩　56 x 76cm　方恒醫生收藏

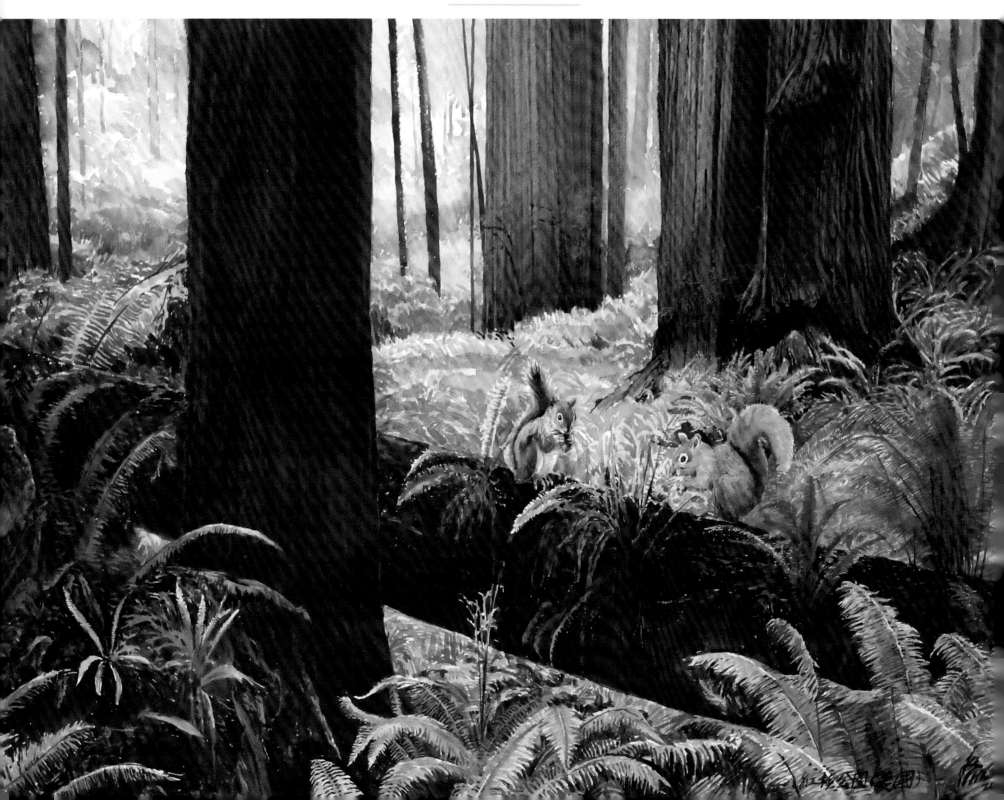

位於美國西部加利福尼亞州海岸，因氣候溫和且
濕潤，對紅杉有利生長，這裏最老的紅樹杉已超過五千
年，為一億多年前侏羅紀時的古老樹種。

紅樹杉生長快，最上端枝繁葉茂，30 公尺下是沒
有旁枝的，它還有很強的避蟲害和防火能力。

我於 1995 年曾到訪，並與團友在千多年的大樹下
拍照留念。那裏有一專賣紀念品的商店，是把一棵大樹
挖空來作鋪位的，很誇張。我買了一幅由那裏倒下的橫
枝切開、貼上耶穌像的塊片，送給我信奉基督教的家
姐，邊緣保留着從樹枝切出來的不規則形狀，這就是與
自然成為一體，我十分欣賞；如果把它切成木條，作為
方形的相架裝上，那就脫離人與自然的密切關係了！

中外古今畫家最忌樹枝打交叉，故盡量避免，還好
我這幅《紅杉公園》畫的是倒下在地上的樹幹，並離地
抬高，險中求勝，感覺為一地台，還可把粗大的紅杉林
穩固下來，把樹幹分為近、中、遠三維空間，向遠處推
去，更利用兩隻松鼠去化解。

美國紅杉樹國家公園　1995　鉛筆　38 x 46cm

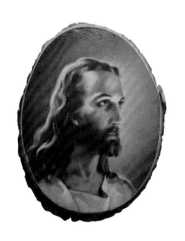

1995 年筆者（前排左一）在美加旅行，與團友攝於美國紅杉公園

亞馬遜河 2019 水彩 56 x 76cm

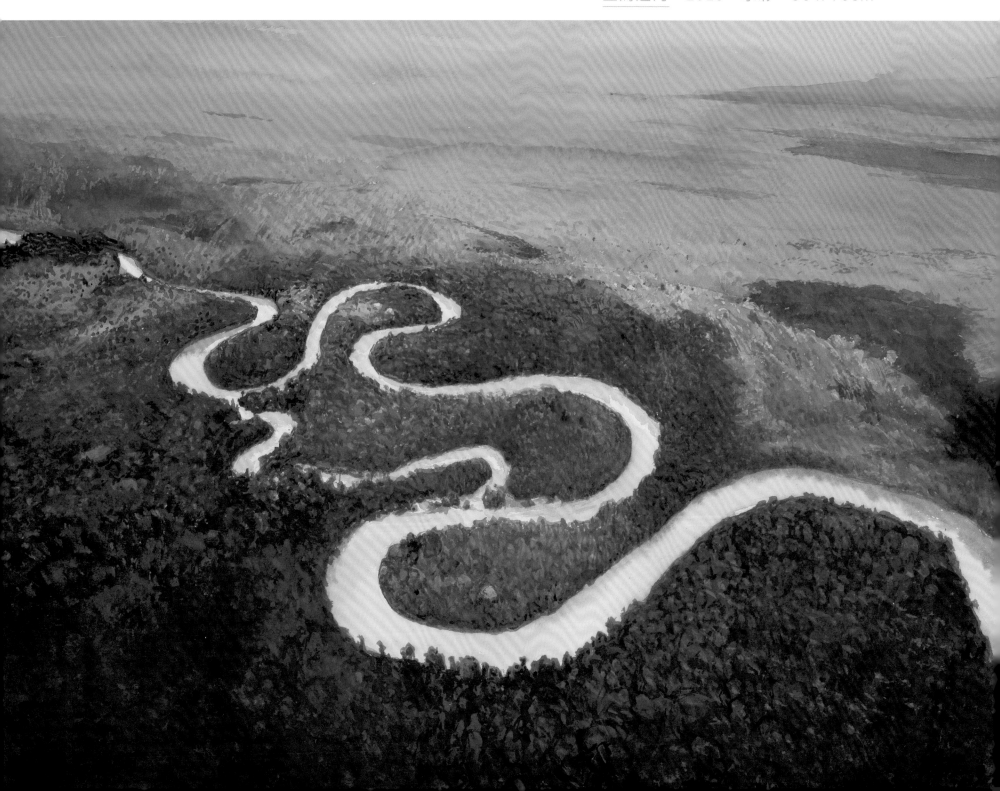

亞馬遜河是全球水量最大的河流，其雨林達南美洲面積三分一，橫跨八個國家，植物種類居世界之冠，它的熱帶雨林被稱為「地球之肺」，故對地球的氣候以及人類的生存有着重要意義。其實，上天早就給予人類周詳的安排，只是人類不去好好的保護和珍惜。

大自然有時真是很奇妙，在畫中間突出的半島上竟然有一棵粉紅色的樹，好像形成魚頭上的一顆眼睛，也成為畫中的靈魂。整條河流彎彎曲曲，給人有動感、有生命的感覺。

可惜在 2019 年 8 月，發生有史以來的特大火災，焚毀超過 250 萬公頃土地，樹木大火釋出溫室氣體，導致全球氣溫上升，嚴重影響全球人類及生態環境。當地人為了開墾土地而導致大火，可悲！生物在哭泣！

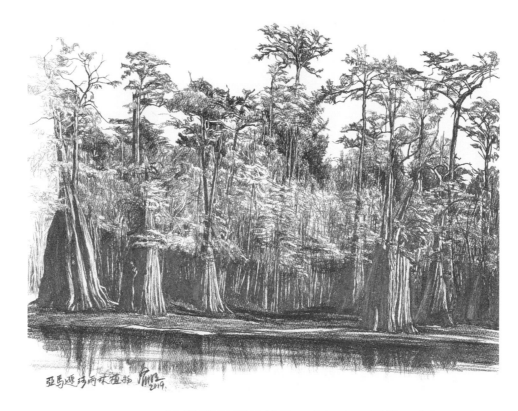

亞馬遜河雨林植物　2019　鉛筆　38 x 46cm

熱帶雨林

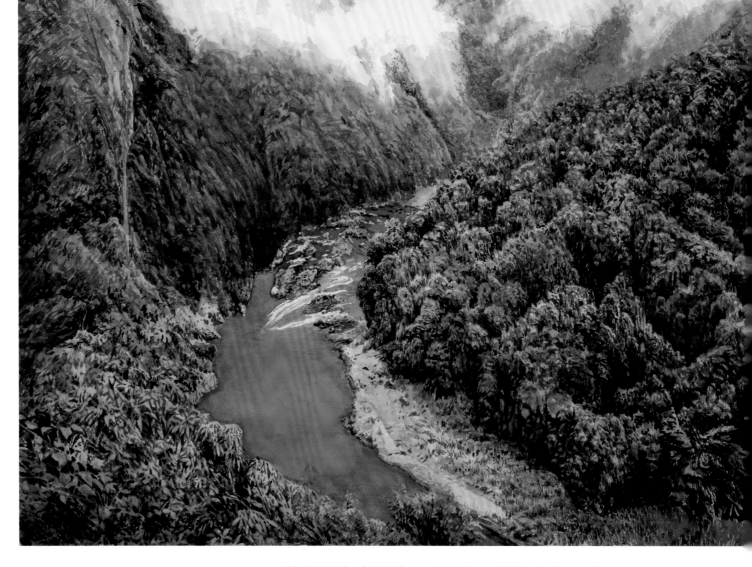

熱帶雨林（澳洲） 2019 水彩 56 x 76cm

　　熱帶加上潮濕，就是所謂「熱帶雨林」，它的植物品種自然十分豐富，植物學家可在這裏觀察地球上植物演化的主要階段。澳洲昆士蘭濕熱帶地區就是其中地帶。

　　我曾兩次踏足澳洲這大地，令我記得有一次乘大巴到郊外，每半小時車程，車頭的擋風玻璃就佈滿昆蟲屍體，需要司機停車去清理。原因在於植物茂盛的地方，昆蟲繁殖速度極快，加上澳洲地大人口少，不單昆蟲多，連動物也不少，過了一段時期，政府就鼓勵市民去捕獵。

　　還有一次是我們停留在一農戶屋裏進餐，是由一家人經營的，內有幾個不同的魚池，可按你付出的價錢選擇到哪個魚池垂釣。當然垂釣有時限，而那戰利品就是你的午餐，老闆會為你烹調，怎知全團人只有我一條也不上釣，還好有團友送我一條。

　　此畫能突出森林的生命力，全靠那流動的溪水及溪邊那帶淺的橙綠色去襯托，上方還有流瀉的雨雲。

溪流

以前有些旅行團，可以一天帶你遊兩個國家，甚至三個國家，有些地方很美，只是路過，連甚麼名稱也不知道，真是「到喉唔到肺」、「走馬看花」。事後你可對別人說曾到過某國家，好像勝人一籌。

這幅畫詩味很濃，你還可聽到流水美妙的音韻旋律。

還記得有一次和幾個朋友租車到青藏高原，全車人多少都有高山反應，因有 6,000 米高，我可能受當地的風景吸引，還可支持，很多地點都富天然美，只可在車窗快速攝取，因車速很快，又不好意思叫司機停車拍攝，真是「蘇州過後無艇搭」。在我們短暫的人生裏，很多事情都不可能重頭再來，眨眼就過去了，可惜！

溪流（克羅地亞）　2019　水彩　38 x 56cm

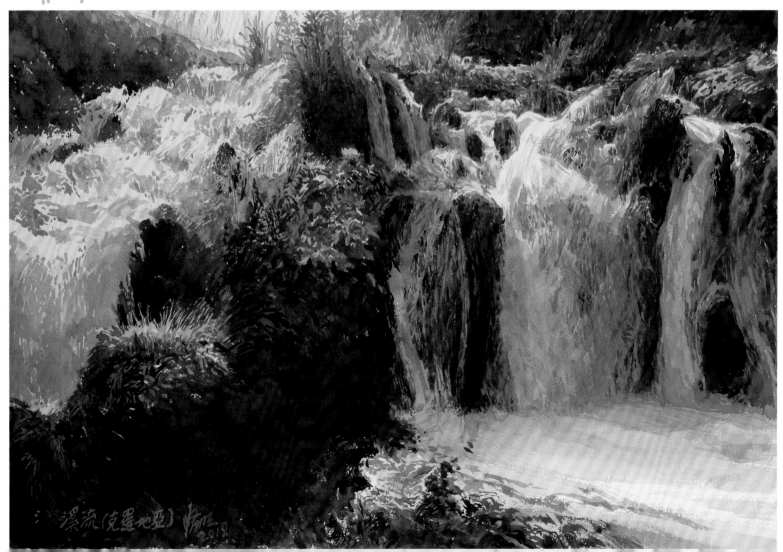

樹
言
樹
語

鯉魚門村屋（曾刊登於 1990 年 1 月份《讀者文摘》英文版封底）　水彩　76 x 56cm

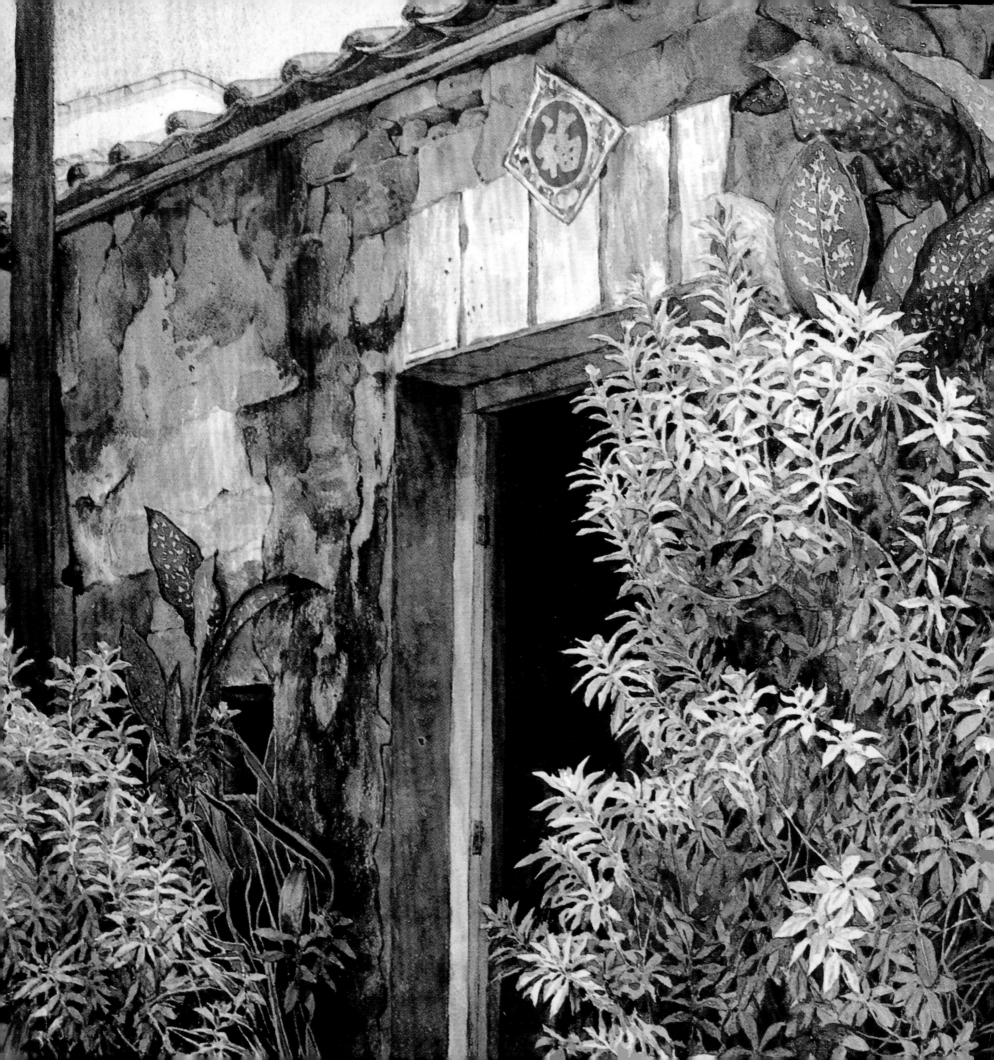

連根拔起

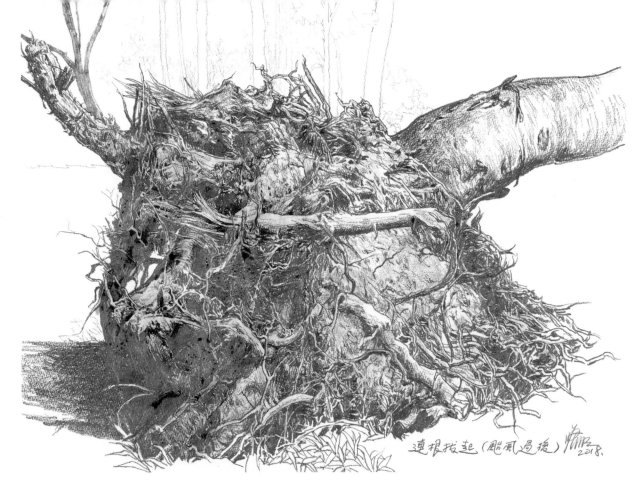

連根拔起（颱風過境）江啟明 2018.

連根拔起　2018　鉛筆、水彩　38 x 46cm

　　我每天晨早都會到維園晨運，2018 年 9 月「山竹」颱風過後，那裏的樹木遇到的真是一大災劫（包括全港），有近百棵樹木倒下，有些較幸運的只吹走橫枝或樹葉，不幸的真的連根拔起。

　　這次使我聯想起「做人」也一樣，社會也一樣，為甚麼這麼粗大的樹也被吹倒？看清楚原來它的根是向四邊伸長的，浮於地面，根不深自然蒂不固。有些表面綠葉婆娑，看似茂盛，但也不堪一擊。除了這些本身因素外，還有自然因素，如地下泥土缺水，為求生存，根就不會向下生，而浮於泥土表層。還有就是人為因素，由植林者在甚麼地方種甚麼種類的樹、地質、風向等等因素而定。

華麗的衣裳

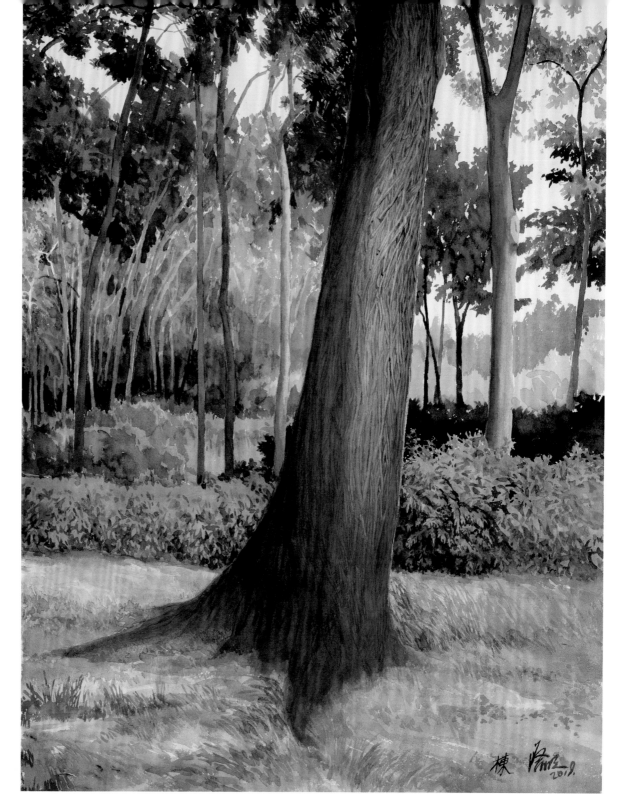

棟　2019　水彩　76 x 56cm

棟為屋的中樑，即正樑，所謂「上樑不正下樑歪」，故十分重要，亦比喻擔當國家、社會重任的人為棟樑。

這種樹的皮層，如編織了一層網狀的外衣，十分美觀。當然亦不一定以此樹作棟樑。此畫有意在它的旁邊安插一棵無皮樹作對比，且其他樹葉及背景不用太清晰，以突出「棟」這主體。

植物三部曲

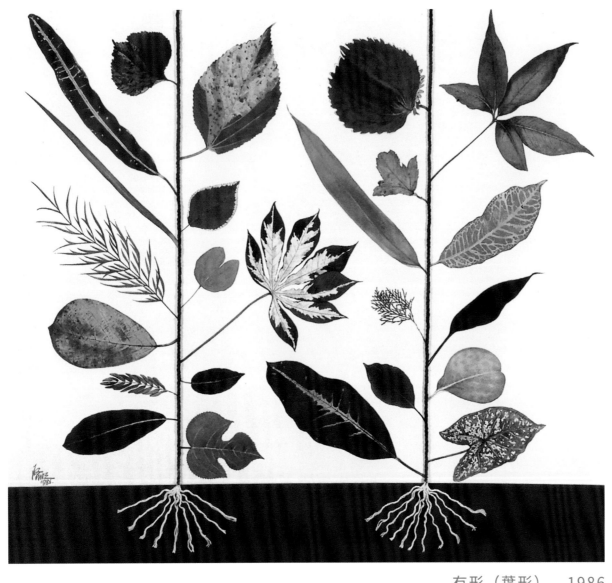
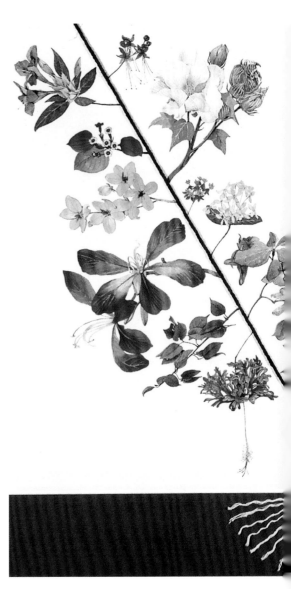

有形（葉形）　1986
水彩、麻繩　65 x 72cm

有形——有物體，就有形態。

有款——有形，自然有款，花款，代表花的形狀和姿態。

有結果——開花後自然結果，有甚麼因就結甚麼果，所謂「因果」。

這是一種標本裝飾的處理畫法，而樹枝是採用真實的麻繩黏上去的。

最後一幅有果實在地下發芽，表示生生不息。

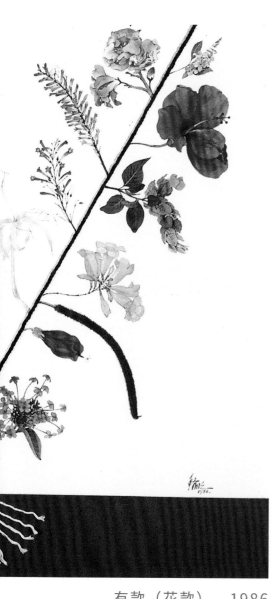

有款（花款）　1986
水彩、麻繩　65 x 72cm

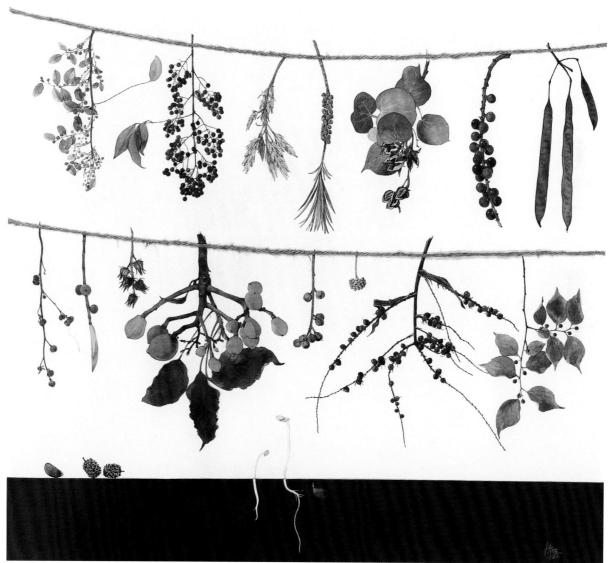

有結果（可延續）　1987
水彩、麻繩　65 x 72cm

樹林結構

植物在自然生態上，有着自己明顯的層面分佈，如只需要少量光線便可生存的蕨、苔蘚類、地衣和花卉等，甚至附伏於地面上。耐陰的灌木生於較上層，更高一層是木本攀緣植物，佔最高位置的是高大的喬木，它們的樹冠遮蓋了低層，這就是樹林的自然結構。

樹林不會單獨存在，它們一年四季還引發不同的飛禽走獸及昆蟲等生物活動，顯出大自然蓬勃旺盛，生生不息的自然生態和生命力！

鶴藪林區　2018　水彩　56 x 76cm

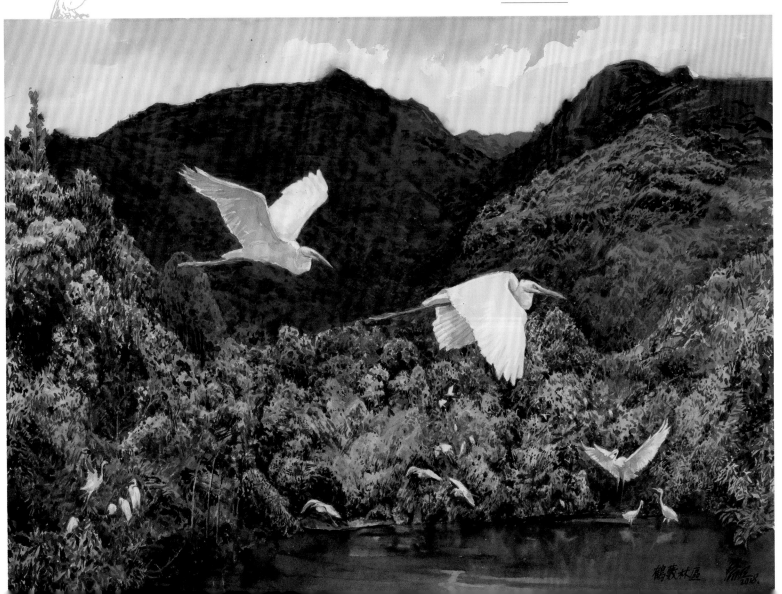

鶴藪林區

昆蟲
交響曲

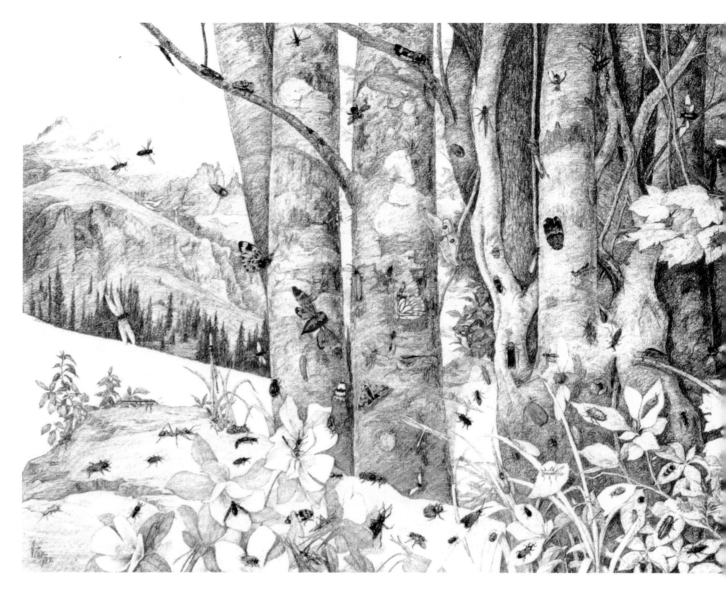

<u>昆蟲交響樂</u>　1986　水彩、鉛筆　雷賢達先生收藏

　　有植物自然有昆蟲及飛禽走獸，這是大自然的生命
鏈，互相依賴，互補生存。這幅作品有意地把昆蟲用色
彩去突出，成為畫中的主題。

生命的頌讚　2019　水彩、鉛筆　38 x 55cm　羅少芳女士收藏

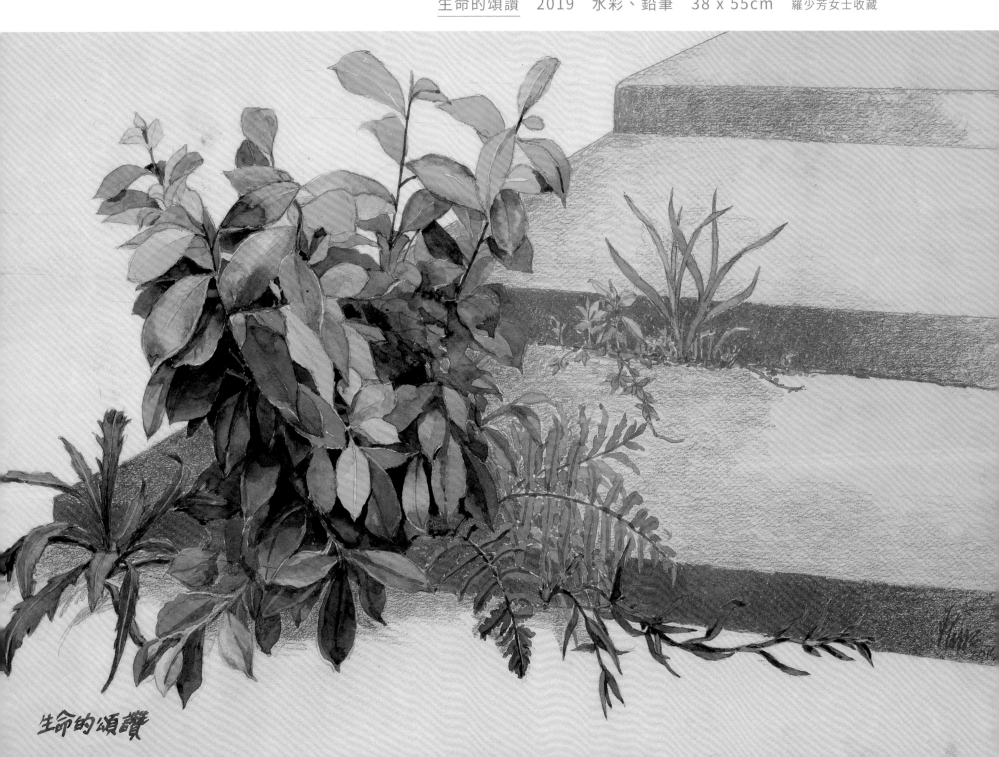

生命的頌讚

一切有生命的動植物，來到這地球上，就要生存，要生存就要去爭取。《生命的頌讚》畫面中的植物，種子偏落在梯級的罅縫中，為了生存除了向上爭取陽光外，還要吸取地下的水分，這是一種面對當下的勇氣，值得我們人類去歌頌。反觀人類有着很多支援和有利條件還去自毀，悲嘆！我們在哪年日、哪時辰、哪地點出生，甚麼族類，父母是誰，都不由你去選擇，這是你個人的命運、天意，那只有勇敢去面對，活在當下。

美化　2019　水彩、鉛筆　38 x 55cm

留皮

留皮　1986　水彩、針筆　25 x 45cm

一般人說：「樹死留皮，人死留名」，流芳百世。

記憶雖是沉重的負擔，但它能證明你曾經活過的日
子。虛空的鏡頭總是令人恐慌，只有空間，沒有時間，
也沒有人物，記憶就無處着落。

巢

對與錯、悲與喜、是與非，他們都是一對孖生子，只有親生母親才可分辨。在繪畫上，有時把景物刻意去錯配，也可使人悟出很多人生哲理。

巢　1994　水彩　55 x 78cm

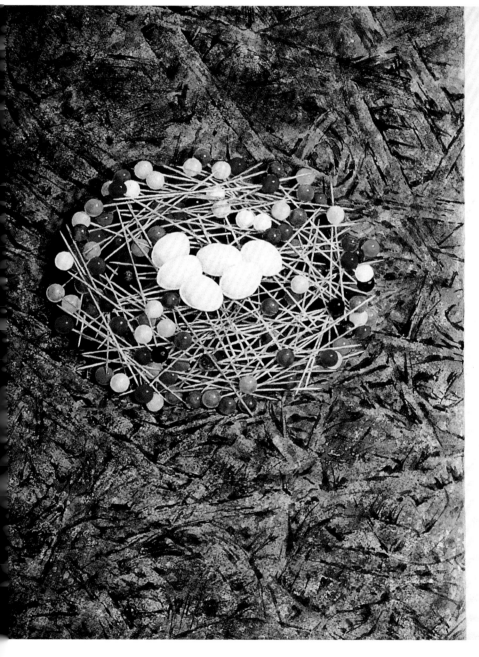

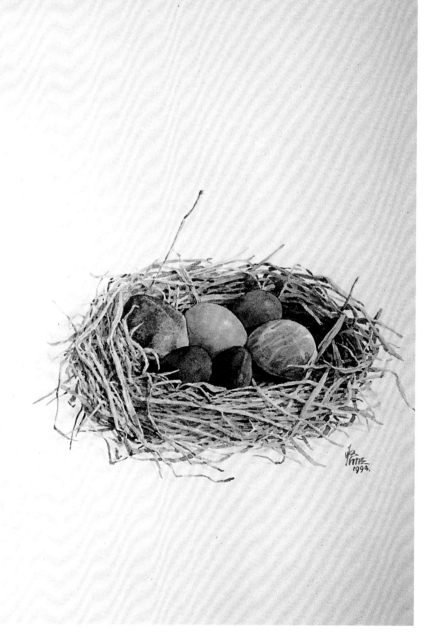

世間上到底先有雞還是先有雞蛋？天有沒有
頂？有的話，頂之外又是甚麼？這是永遠沒有開頭
和結尾的話題，那只有用靈的角度才可以解答。記
得中國先哲有句話：「至大無外，至小無內。」

圓　1992　鉛筆、水彩　76 x 57cm　雷雨深先生收藏

窗

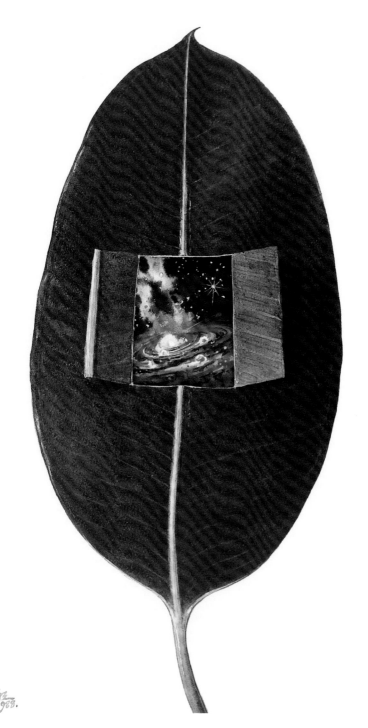

窗　1988　水彩　45 x 30cm

　　比利時畫家尚·米歇·科隆說：「打開一扇心靈的天窗，讓思想和夢幻也吸一口清新的空氣吧！」

　　站在我一生的經驗和體會來看，人本來就是大自然的一部分，宇宙的一粒粒子，只不過人類到現在還認為自己是主人，目空一切！

　　這幅作品的窗口是剝開兩邊，與太空景有距離（厚度），且旁邊裝上小燈泡，使人看來有深度，產生立體感。

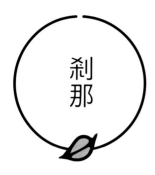

刹那

光陰似箭，日月如梭，人生眨眼就過去了，最主要就是懂得「放下」。

這幅作品的內容，與另一幅作品《祝福》都是採取中國文化哲理，其實這種題材多得很，只愁你怎樣去表現而已。

刹那　2018　水彩　66 x 101cm

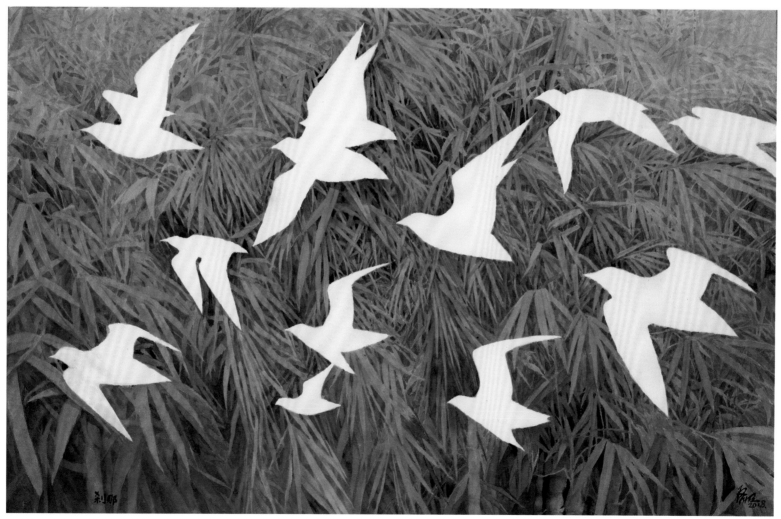

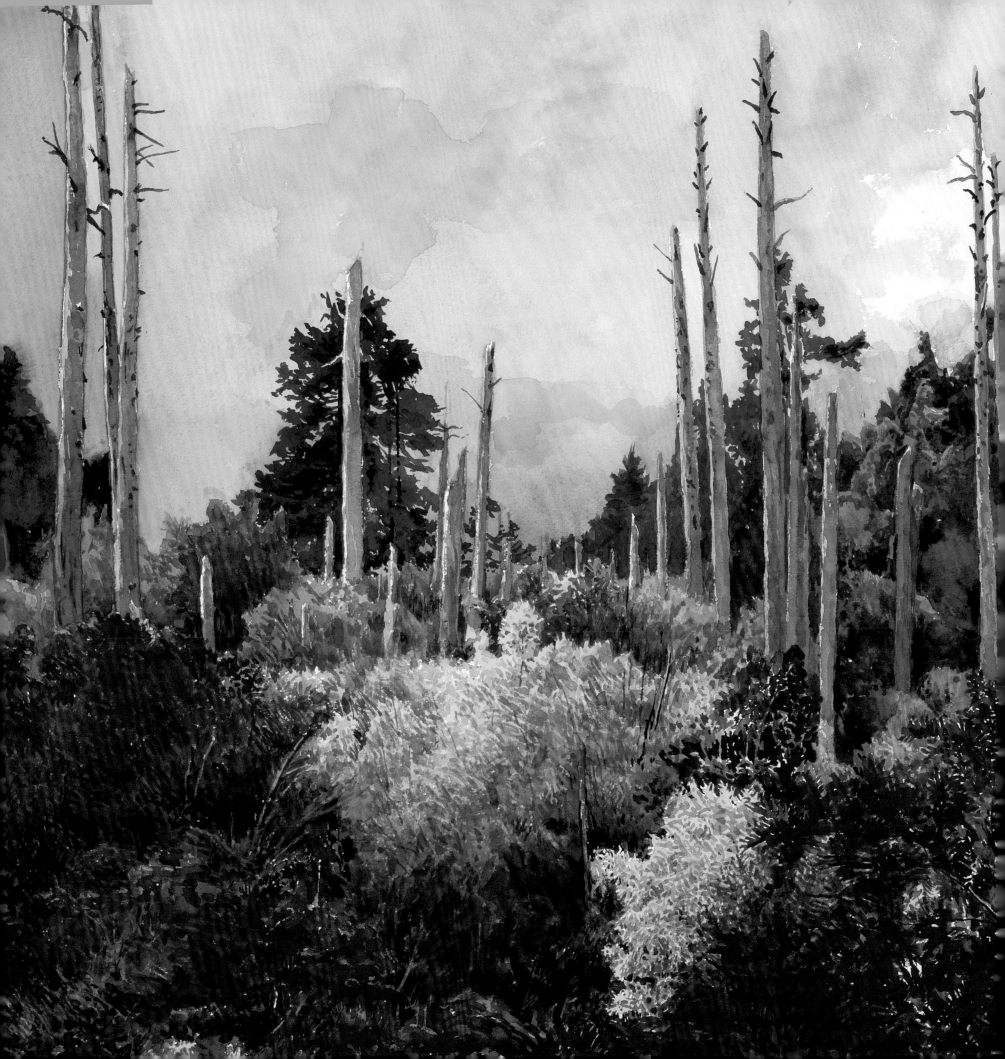

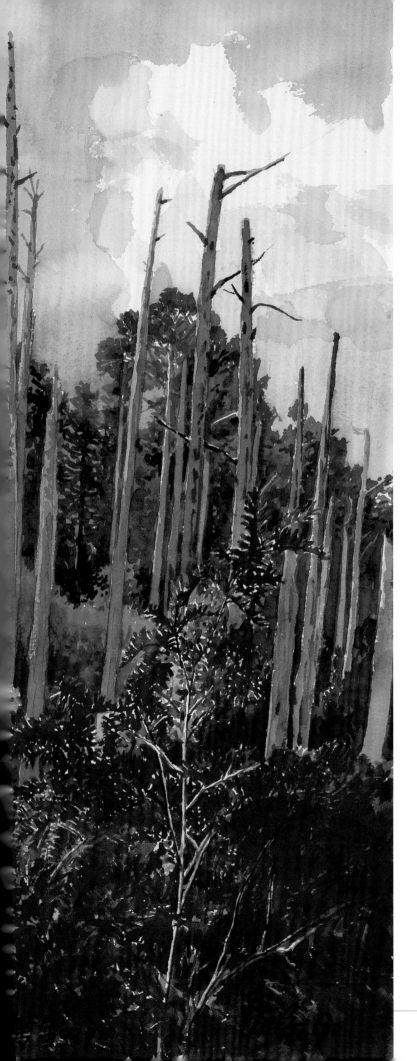

風骨

向上是無盡的天空，向下是深邃的大地，人類經天緯地在其中求索，這就是文化的底蘊，自然就和諧。

被稱為「寶島」的台灣我曾探訪三次，地理上可說是得天獨厚，民豐物阜。雖然沒有像大陸的崇山峻嶺，還算嬌小玲瓏。

這幅畫技術上的難度在於對比色的運用及層次感，加以天上流動的浮雲、灰白屹立的樹幹，突出它們生前的風采，觀者自然肅然起敬。

筆者攝於台北市

風骨（台灣雪山）　2019　水彩　56 x 76cm

菩提樹

釋迦牟尼，為佛教始祖，誕生於印度迦毗羅衞城，為淨飯王王子，29 歲時深悟世間無常，遂決意出家。35 歲時於菩提樹下頓悟成道。故菩提樹從此成為佛教的象徵，木材可製成念珠。

有一種樹名為「心葉榕」，俗稱「假菩提樹」，不是專家很難分辨，人世間，亦有「假和尚」、「假道姑」，到處招搖撞騙，南無阿彌陀佛，善哉！善哉！

《菩提樹》主調色為紫灰色，紫色象徵神秘、仙界。它的對比色就是背景的橙黃色，柔和中帶對比。

菩提樹　2018　水彩　76 x 56cm

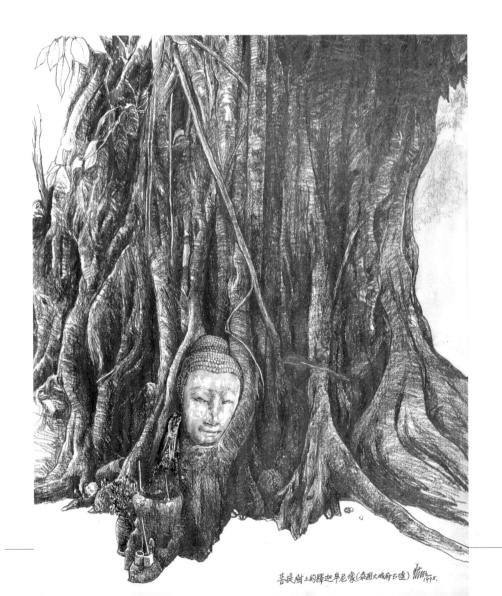

菩提樹上的釋迦牟尼佛
（泰國大城府古墟）
1995　鉛筆、水彩　46 x 38cm

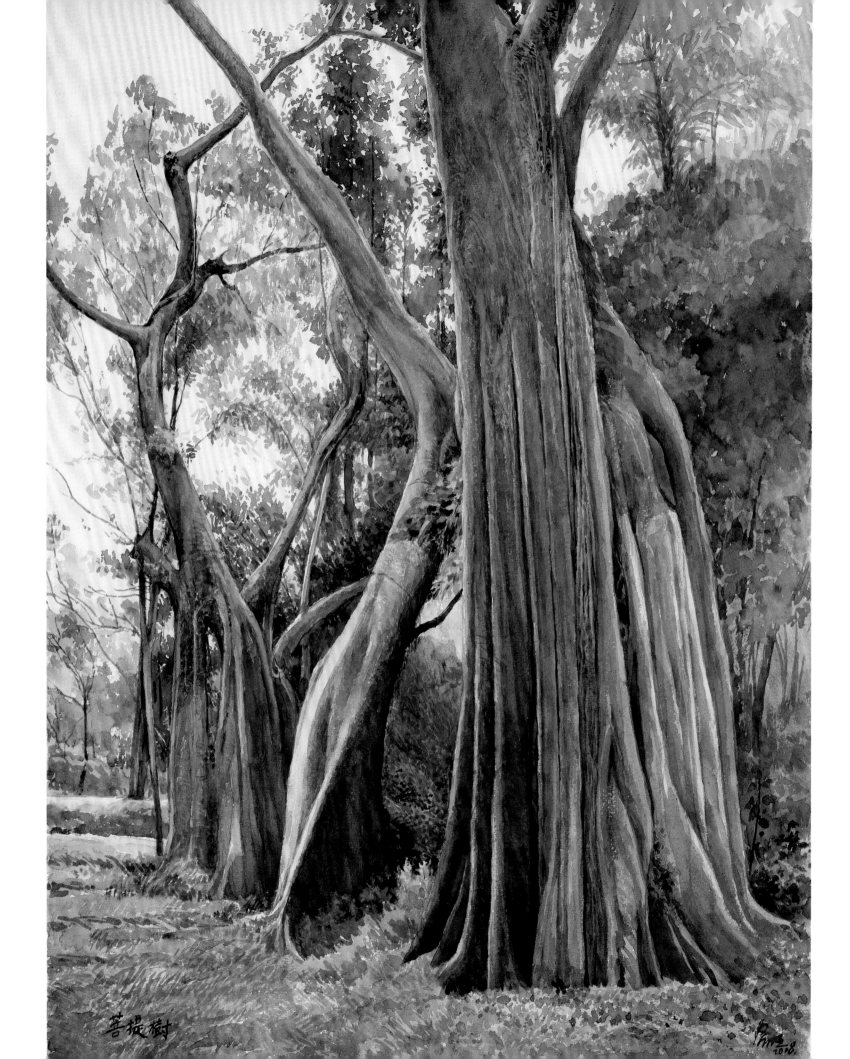

菩提樹

聖人說：「最好的功德，莫過於大悲心；最甜蜜的快樂，莫過於心境的寧靜；最清淨的真理，莫過於無常的存在；最高的宗教，莫過於道德智慧的開展；最偉大的哲理，莫過於教導我們證實當下能看到的結果。」

佛偈：「一花一世界，一葉一如來」，畫上吹走的一塊竹葉，已經引你進入「如此本來」的境界。

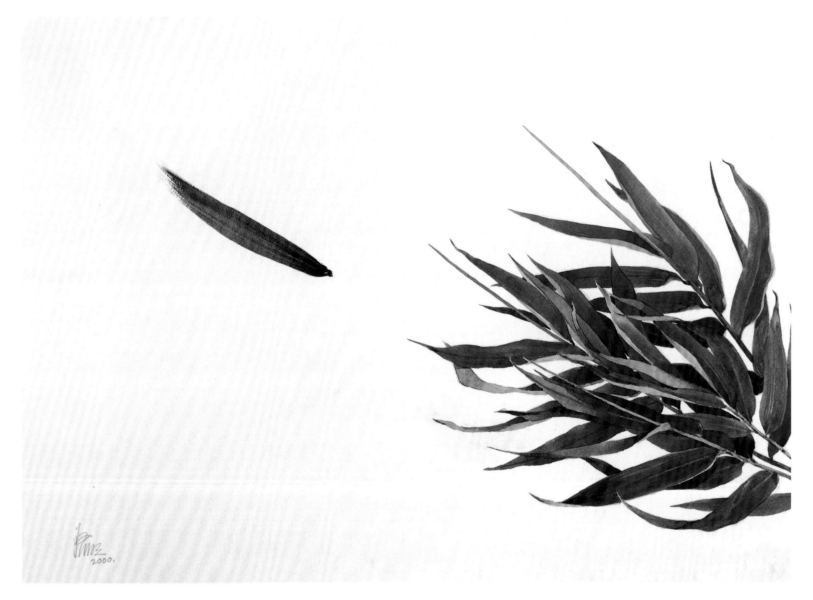

一葉　2000　水彩　39 x 55cm

坐蓮

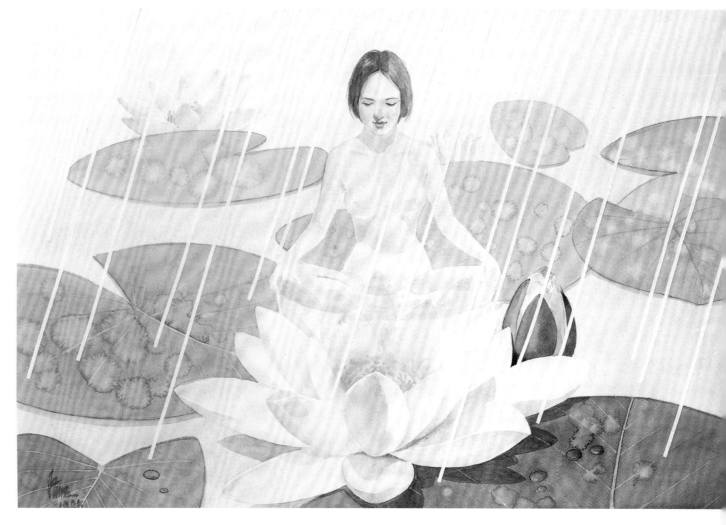

坐蓮　1991　水彩　54 x 78cm

　　蓮為荷花的果實，「出淤泥而不染」，形容荷花潔
身自愛。彌陀的淨土，以蓮花作為居所，故稱淨土為蓮，
形容「佛在心中打不爛，觀音坐蓮心清幽」。

　　「坐」在中國人來說，是一種責任和修煉，如「坐
鎮」、「坐禪」、「坐言起行」等，把一切人間妄念拔除，
故此畫用色也較清淡。

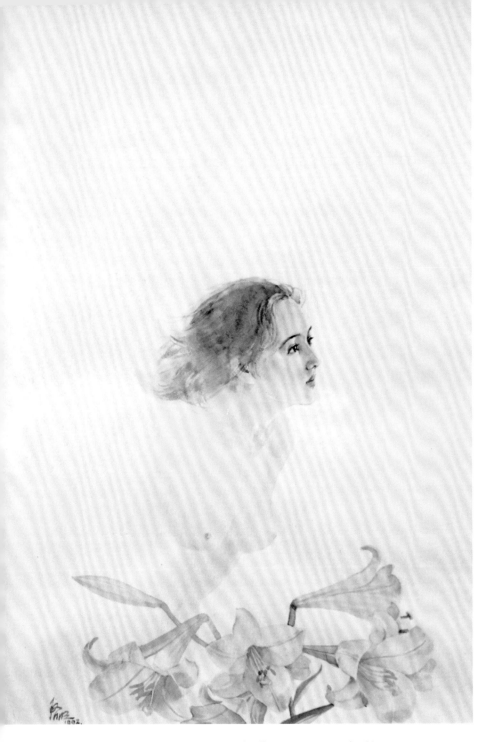

百合花　1992　水彩　79 x 55cm

女性代表生命的延續，有稱「原來的」，屬陰，陰即柔。花卉也代表植物中的女性，所謂「開花結果」，故很多畫家都以花卉象徵美麗、溫柔、純潔及高貴（當然有例外，世上無絕對）。聖經有說：「谷中的百合花」，意即天然無瑕而純潔，故我繪的這幅《百合花》，正表達清純與自然，採用單色調，且空白佔了上方大部分畫面。而那幅《坐蓮》，都是採用淡的色調，中國人有句話：「出淤泥而不染」，也代表蓮的清純與清高。佛祖釋迦牟尼曾在說法時拈花不語，已把心法（禪）傳授給微笑會意的弟子，這位弟子明心見性（覺醒），提升到超脫外道的境界，所謂「心照」，亦即我所謂的「靈的層面」。

失去的禁果

這幅作品與聖經故事有關，聽說禁果本不是蘋果。
我這幅作品與現代裝置藝術掛鉤，把畫中的蘋果樹畫少
了一個，這失去的一個用真實的蘋果掛在展場的出口
處，那正是被一男一女各咬了一口、被偷食了的禁果。

失去的禁果　2019　水彩　56 x 76cm

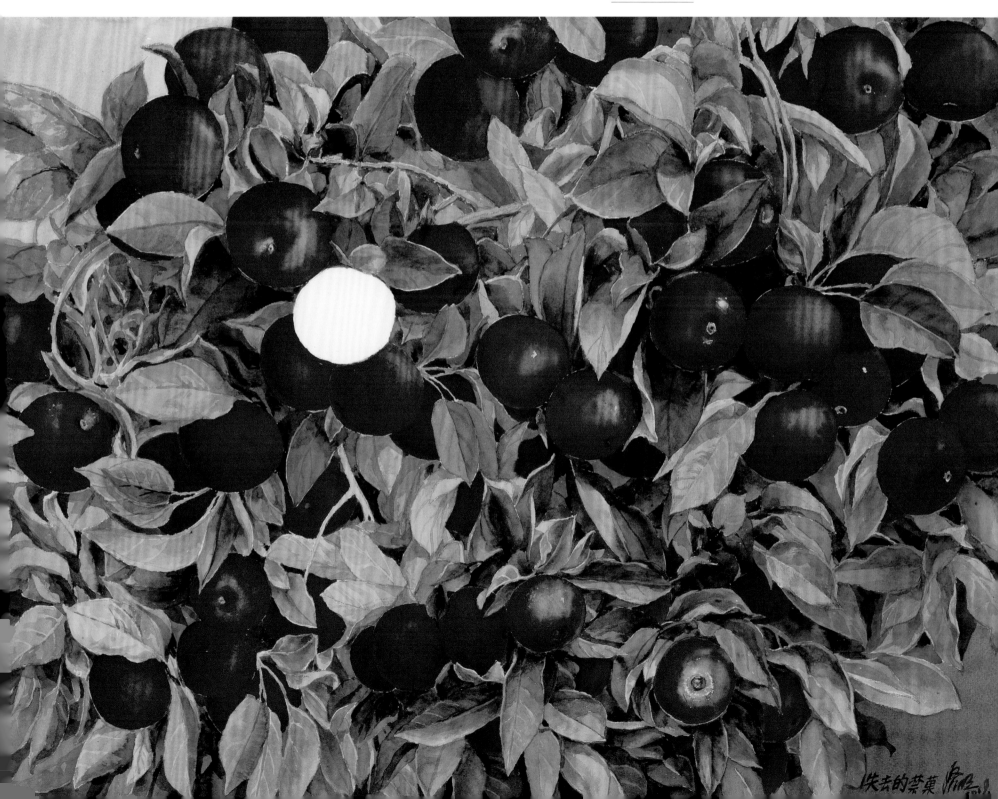

失去的禁果

茹素、健康

　　近年城市人很多都提倡素食，不是因為他們是清教徒，而是想長壽，求身材窈窕。現代醫學也證明蔬菜（尤其是新鮮的、有機的）會使人活力充沛，返老還童，甚至可防癌抗病。

　　有人提倡多飲蔬菜湯，最好有五種以上不同的種類，其中有葉（一般青菜葉）、有莖（例如：芹菜等）、有根（例如：蘿蔔、蓮藕等）、有果（例如：豆類、棗類及蓮子等）。色素也多樣，如綠色的白菜、紅色的紅蘿蔔、黃色的大豆和馬鈴薯、黑色的烏豆、紫色的紫菜等。為了增加調味的佐料，也可加上醬油、杞子、無花果、南北杏、腰果等等，或是放上一些生果，例如雪梨、蘋果、木瓜等。有時你還可嘗試把平時摘下不要的植物部分用來煲湯，如蘿蔔葉、菠菜根、粟米鬚、枸杞枝、南瓜皮等，聽說這些部分對人體特別有益。

　　動物選擇的佐料，是因自己長期的腸胃習慣而適應下來的。腸胃的吸收，影響細胞活力（新陳代謝）的運作。牛、羊習慣吃草，牠們的細胞如吃肉類的人類一樣，也可增加體能，甚至牛比人類還要強壯有力。這只是因為動物的祖先一開始之飲食習慣，以致影響遺傳基因而遺傳下來。如果你要強迫改變食療習慣，相信是可以的，事實上世上有些人是改變了，本來食肉的已成為

食素，甚至聽說有人每天只飲清水也可生存。

　　動物的感官比植物強，存在的毒素相對較多，這裏談的毒素當然並不是指與生俱來具有劇毒的動植物。一般動物在驚恐或臨近死亡的時候，牠們體內的毒素都會立時被擠出來，通常集中在頭部、皮孔或神經線的尖端（如口舌、牙齒、指甲等）。故此我們經常食肉（尤其是紅肉），體內就貯入更多的毒素。現時因農夫多採用農藥種植，就算茹素，植物也一樣多多少少含有毒素。城市因工廠和汽車排放出大量廢氣，空間的毒素也比農村的含量高。人類癌症的主要原因就是積聚於體內的毒素太多而形成的。一個人衰老了，他的抗體就逐漸減弱了，體內分泌也產生不平衡，而影響刺激起貯存於體內的毒素積聚一起而引發的。故此，我們平時也應吃些解毒的藥物，如龜苓膏等，以減少這種危險性產生。記得我媽媽在生時也經常買些山草藥，如「神仙草」、「紫草茸」、「獨腳金」等，加上些片糖（黃糖）煲水給我們飲用，這是民間解毒的一些方法。除了解毒，我們平時最好能自然排毒，大小二便、出汗就是自然排毒的方式，因此每天我們都要吃些有機纖維物，如蔬菜等，飲大量的水，每天定時如廁、運動排汗等。

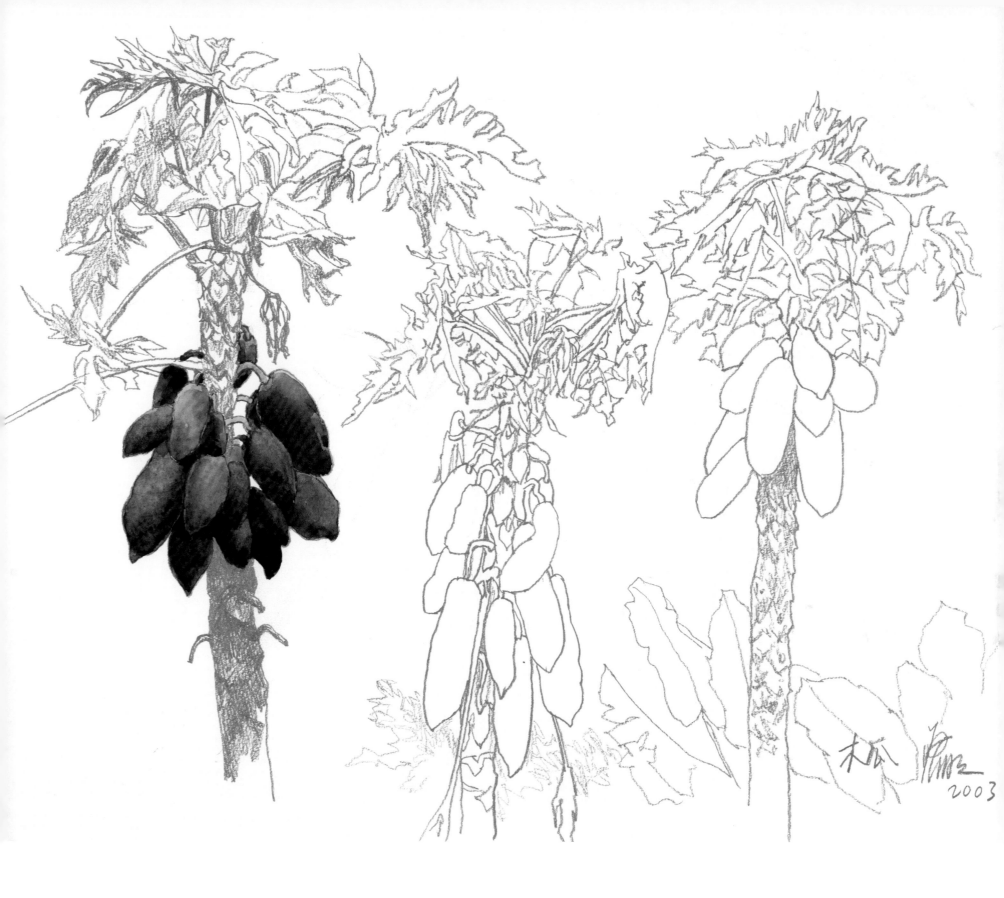

木瓜樹　2003　鉛筆、水彩　38 x 46cm

現代西方醫學界，發現癌細胞本是由正常細胞基因產生突變而來的；因缺氧的核糖核酸 (DNA) 而使基因產生變化。當染色體排列次序出錯，就會使含有異常的 P53 基因受損而使癌細胞產生。這是西方研究癌症之結果，但我認為可能只是癌症之因，也是「標」與「本」的分別。

萬物的生長大都離不開陽光，故此植物都是以綠色的居多。綠色在色彩學上是寒色，當它吸取暖色太陽的紅外線光，經過光合作用，而生長出來的果實，就大多數都是橙紅的暖色了。我們人類如果吃暖色的果實，寒色的菜蔬，是對人體適合而調協的，這就稱為素食。如果相反地，吃的是綠色的果實、橙紅色的菜蔬，那雖然對人體不至於有害，但多數是補身的食物，有點火氣。以色素來分類並不是絕對，現代人認為以黑色的動植物做食療是最理想的，因黑色在大自然的四象色是「電」族，產生電的能量，正適合我們「黃」種人相吸而互補。

吃素可使人得到心靈清淨，我很希望幹藝術工作的人，多吃素，少吃肉，因他們的靈性重，更容易與靈界溝通。只靠物質或藥物來刺激感官的衝動（有人硬稱之為靈感），那是不健康的，應以寧靜的心進入，以平常之心退出，出入自如才是屬靈藝術家的正道。早期的希臘、埃及、希伯來神話都有描述人類最早是食果類的。基督教、印度教、佛教及回教等宗教的教規都禁止殺生。托爾斯泰說：「只要有屠宰場就會有戰場」。愛因斯坦說：「我認為素食者所產生性情上的改變和淨化，對人類都有相當好的利益，所以素食對人類很吉祥。」

我們要保持身體健康，不只是物質上的問題，還須注意永恆性的「氣」（生命力）問題。古今中外絕大部分醫療保健工作（尤其是中醫），主要都是針對在「氣」的層面上運作，而不是只採取打針食藥開刀那種物質手段。發氣治病、練氣養生的原理正在這裏，故此近年很多人都去研究「氣功」、「打坐」、「太極」、「瑜伽」，也有燃燒檀香和香氛療法。茗茶也可使我們的神經、情緒平靜下來。運用純植物精華可達到各式各樣的目的，包括皮膚護理、情緒改造、控制、管理、急救、建立人際關係、消除疲勞及失眠、減壓等。還有遠足、遊山玩水、琴棋書畫、按摩、桑拿浴等，也是減壓回氣的一種輔助方法，也可使身心平和。

除了以上的種種外，還要提到的就是「整全治療」的治病體系，是人身體和心靈上之結合，健康是要兩者

得到協調。相反地，身體和心靈失去平衡便是疾病的真正起因。整全的意思是指治病不能只針對身體上的問題，還視乎你能否昇華到靈的層面上去：要毛病根治，還是要身心都得到充分的照顧。藥物、食療只是物理上的幫助，主要還要病人本身的意志力，精神上的鬥志，及靈性上的開竅，人體內是有着不可理喻的潛在力量，它可使你發揮特異的功能作用，這種力量是與大自然溝通的，當你得着它，就可成為主導。那就是靈性的食糧，藝術家就應更懂得這點。

還有一點，植物本也有靈性，有靈性就有意識，只不過植物因含水量佔百分之九十以上，故意識很低，感覺的痛苦很少。且我們一般都很少吃根部，多吃枝葉和果實。這也是促進它們無性生殖的原因，即「先死而後生」的再生作用。人們也可以與植物溝通，相信很多人都曾嘗試過與花卉對話，這樣的花朵也會生長得特別鮮艷美麗。有人嘗試用音樂使番茄生長得較快較壯大而甜美，聽說是刺激了它們生長的基因。

祝願大家長壽且健康！靜靜地來，安祥地去。

後語

有前必有後，有「前言」就應有「後語」，講通講透，完美收筆。

嬰兒一出世，就要面對死亡。人的一生明知永遠都鬥不過死神，但也一樣要面對，且要勇敢面對，直至最後一口氣。在這生存期間，努力地去完成自己的理想，目的都是希望在這世上生存得有意義，不致白費！既來之則安之，活在當下。

每個人的前途路向，多少是受身邊的親人、朋友及時代、社會、國家民族的影響。以我為例，我成長的年代，國家衰落，民不聊生，連細小的日本也鬥不過，人民生活在水深火熱之中。殖民地的香港，戰後也不好過，經濟衰落，一般市民文化程度也不高，能生存已算幸運。直至上世紀七十年代後，香港經濟才好轉，本人就在這條件下成長的。生活已成問題，我竟然去走沒有出路的藝術道路（就算現在也不見得政府重視），為甚麼？我經常都會去反問自己，主要原因有兩個：一，就是我對藝術有獨特的天份，是上天賜的，不需別人指點，就有板有眼，小學到中學，美術老師都甘拜下風。二，受父親影響。他是一位基督徒，雖未入過學校，是佃農出身，從農村來港做百貨公司的打雜，後晉升售貨員。最後竟成為中華基督教會屬下業餘傳道人及公理堂執事，而他做人的宗旨，就是「為主作見證，為人類謀幸福」。最後就是自己的個性使然，我比較內向，屬「思想型」，自己有最後的抉擇權。抉擇是你的智慧，亦是一種學問。我晚年的藝術理念：「放下小我，融入大我」，我認為也是中華民族精神的最高境界，精神力量總勝過物質金錢，我的藝術人生就是由此支持到今天。

記得有一年，一個只有十多歲的男孩，浸會大學竟錄取他為博士生。入學那天有記者問他一個數學問題，這位初生之犢竟老實不客氣的說：「我講你都不會明！」當然這男孩一點都不會去尊重別人，十分不禮貌，但這又是事實，凡專業去到高層次，就算詳細去解說，一般人是很難理解的，因已超越了一般認可公式。

有一次在我的講座上，那本不是技術性的題目，竟有人要求我作示範，就算畫線條也好，最後迫於無奈，用一支 5B 鉛筆畫了一些不同性質的線條，但有着不同的變化和深淺粗幼，這運用的力度、速度、角度、節奏、快慢及內涵，觀眾是很難靠肉眼去分析出來的，這是一種經驗和修為。況且現實中每樣物體也不同，繪畫時是自然隨意而變化，是由內心引發出來的，已經不是人為的專業公式了。你叫一位博士去教幼兒生，真是「大材小用，不對路」。說實話，博士真的也不會去教小孩。我曾說，視覺的具象藝術過程是由不像開始到像，最後還是要到不像的境界，但那不像並不是等於初學時的不像，是超越了一般實體形象的限制。初學者由無章法，學習到有章法，即專業的標準，最後又要擺脫那些章法的限制，達至無章法。

其實走藝術道路的人，如沒有天份，永遠都只是

人類專業的標準，故我認為藝術最高境界就在屬靈的層面，與宇宙共通共融，與世無爭，因此我一生對大自然情有獨鍾，也離不開具象的描繪。我也曾舉例，走藝術的人如進入一座塔，那座塔每層都沒有階梯的，要憑自己的智慧與靈性才可上高一層，故能上到塔尖的少之極少。在高層下望，你會看到下面的人群你爭我奪，互相踐踏。當你上到最高點，你就自然擺脫那些庸俗和名利，自問清高，因為你是從下面走上來的，你應該很清楚，也很明白。

我很欣賞現代西班牙巴塞隆那那座聖家大教堂，建築大師高迪把他偉大的理念放入其中：「大自然就是生命，夢想可延伸至未來。」這座建築設計，整體上對稱而莊嚴，但內裏就千變萬化，在我看來有着東西文化的結晶，既有現實又有幻想，符合大宇宙大自然的規律，不是一分為二的死板對稱，而是力學上的自然平衡，如樹木一樣，有樹幹的中軸，由不規則的分枝伸展開去，其次就是由樹葉去裝飾，吸取營養和保護，開枝散葉，最後開花結果，就是該樹的豐盛收成，也是樹的延伸至未來，故他把代表大自然的樹和雀鳥昆蟲裝飾在大門上。其實人生也一樣，多樣求變，活得精彩，但最終都是環繞着你個人的本有思維和本性，為世人服務而獻出你的一生，為靈性歌頌而感恩！

註：高迪於 1926 年因車禍而死亡，教堂現由其他建築師為他的夢想伸延下去，預計要 2026 年才可竣工。

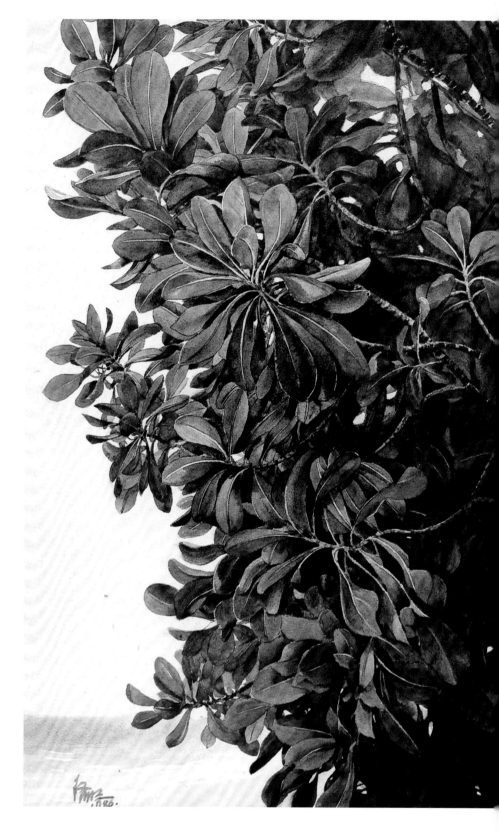

綠色的海濱 1986 水彩 54 x 36cm

樹姿畫態

江啟明回歸大自然

著者　江啟明

責任編輯　白靜薇

裝幀設計　霍明志

排　　版　霍明志

印　　務　劉漢舉

出版　**中華書局（香港）有限公司**
香港北角英皇道四九九號北角工業大廈一樓 B
電話：（852）2137 2338　傳真：（852）2713 8202
電子郵件：info@chunghwabook.com.hk
網址：http://www.chunghwabook.com.hk

發行　**香港聯合書刊物流有限公司**
香港新界大埔汀麗路三十六號
中華商務印刷大廈三字樓
電話：（852）2150 2100　傳真：（852）2407 3062
電子郵件：info@suplogistics.com.hk

印刷　**中華商務彩色印刷有限公司**
新界大埔汀麗路 36 號 14 字樓

版次　**2019 年 11 月初版**
©2019 中華書局（香港）有限公司

規格　**12 開（280mm×280mm）**

ISBN　**978-988-8674-00-8**